严晓星 著

近世古琴逸话

增订本

北京联合出版公司
Beijing United Publishing Co., Ltd.

图书在版编目（CIP）数据

近世古琴逸话 / 严晓星著. –– 增订本. –– 北京：
北京联合出版公司, 2022.4（2022.11重印）
ISBN 978-7-5596-5848-7

Ⅰ.①近… Ⅱ.①严… Ⅲ.①古琴—音乐史—中国—
通俗读物 Ⅳ.①J632.319-49

中国版本图书馆CIP数据核字(2022)第018138号

本书中文简体版权归属于银杏树下（北京）图书有限责任公司

近世古琴逸话（增订本）

著　　者：严晓星
出 品 人：赵红仕　　　　　　　选题策划：后浪出版公司
出版统筹：吴兴元　　　　　　　编辑统筹：梅天明　宋希於
特约编辑：宋希於　　　　　　　责任编辑：肖　桓
营销推广：ONEBOOK　　　　　　装帧制造：墨白空间·黄怡祯

北京联合出版公司出版
（北京市西城区德外大街 83 号楼 9 层　100088）
后浪出版咨询（北京）有限责任公司发行
天津图文方嘉印刷有限公司印刷　新华书店经销
字数207千字　889毫米×1194毫米　1/32　12.25印张
2022 年 4 月第 1 版　2022 年 11 月第 2 次印刷
ISBN 978-7-5596-5848-7
定价：118.00 元

增订版序

我国史乘之学虽然发达，但流传至今已经三千年的古琴，竟然要到北宋方有朱长文写出的第一部《琴史》，晚至民国周庆云才有补遗与延续《琴史》的《琴史补》与《琴史续》；在第一部琴史出现了九百年后，上世纪八十年代才有一部新体裁的琴史出现，就是许健的《琴史初编》。可知古琴通史的难写，一来材料缺乏，历来绝大部分琴人只将琴作为修身养性之器，少有人替弹琴人以琴家身份立传，故查阜西编写的《历代琴人传》，大部分材料都来自方志与笔记；二来琴学牵涉范围既专且广，举凡琴史、琴乐、琴论、琴器、琴律、琴艺等等，无所不包，每一范畴还可细分不同专题，一部琴史不能不涵盖各个范畴，所以《琴史初编》修订后的《琴史新编》，离一部全面的琴史还有一段距离；三来写历史的人还要具备史才、史识与史德。故此要写一部如《史记》般全面的纪传体或《资治通鉴》般详尽的编年体《琴史》，谈何容易。

写琴史毕竟是一件严肃之事，近世断代琴史陆续出现，如饶宗颐之《宋季金元琴史考述》出，后来者多仿

效之，然此终是专史，对研究琴学的人来说，可谓填补了琴史上的空白，但对一般读者来说，未免趣味索然。近年能在枯燥的专史之外另辟蹊径，除了提供古琴爱好者知识，还能使一般读者喜欢阅读，因而对古琴产生兴趣与认识的，可数严晓星所著的《近世古琴逸话》。此书在八年之间，出了两种版本，印数竟达两万有奇，好评如潮，在古琴著作中可谓异数。作者以传统笔记掌故形式着笔，在一百多位近代琴人写影中，读者可以感受到三千年古琴文化流传至今，令人趣味盎然的琴人风貌，一脉相传。传统笔记属于小说家言，不少出于街谈巷议，道听途说。但这本古琴逸话，都是言之有据，不但将书中有关人物小传附于篇末，便于读者理解内容外，还注明了每篇依据之文献。书末更列出全书的参考书目与版权信息，所以此书作为趣味掌故读物外，还可以视之为严肃之琴史著作。

我与晓星通信多年，只知他是一位态度诚恳、识见甚高的学者，二〇一五年五月在山东的古琴会议上始与他初次见面。他朴实无华，所言皆及琴学琴事，我们一见如故，成为忘年之交。会后同游泰山，他说可以尝试在泰山寻找一下古琴相关之石刻，泰山方圆四百多平方公里，高一千五百多米，有石刻一千八百多件，我心想就是真的有，短短半日游何能遇上。岂知在离玉皇顶不

远时，走在前面的晓星回头喊道："找到了！找到了！"
在他引领之下，就在石阶旁几米处的松树后面，有一及
人高的红字石刻，在"青云可接"四大字下，刻有"民
国乙丑后／四月望日同／邑人徐芝孙／暨其夫人云／卿
在此观浴／日古棠朱振名志"几行小字。他实时给我们
解释，徐芝孙与赵云卿是一对琴坛伉俪，且有其籍贯，
因而肯定他们的身份。别后不久，就收到他洋洋洒洒数
千言的考据文章《山川长留鸾凤辉——泰山琴人石刻访
读记》，内容翔实，考证严谨，情理兼备，读之令人动容。
原来他平日读书都将琴人琴事掌故藏于胸臆，发现新材
料便可以融会贯通，信手拈来，就是文章。难怪此书之
后，《梅庵琴人传》、《条畅小集》、《七弦古意：古琴历
史与文献丛考》、《民国古琴随笔集》与《上海图书馆藏
古琴文献珍萃·稿钞校本》诸书，或编或著，陆续出版，
体裁每有新意，却都离不开琴学考证，可见其用功之深。

　　最近晓星将《近世古琴逸话》增订，或修正，或改写，
或增加篇章，使全书改动与新增者多达三成，图片竟然
三倍于原来。将会给读者带来更多令人回味的琴人逸事。
我国最早的掌故笔记《世说新语》所载事迹多为后世史
书采纳，他日新琴史成书时，晓星此书将为必资之史料矣。

　　　　　　　戊戌仲春黄树志序于恕之斋

初版序

近日严晓星先生寄来《近世古琴逸话》书稿一叠，略微翻阅几篇，就被书中一则则小故事所吸引，或发笑，或感慨，或沉思……虽都篇幅短小，却从侧面衬映出前辈琴人的风貌、艺术品位以至气节。从黄勉之、叶诗梦、杨时百、王燕卿到查阜西、管平湖、吴景略、张子谦……这些当代弹琴人熟悉的名字和故事，我们多少知道一些，可书稿中却收集到许多我们并不知道的趣闻逸事，丰富多彩，大开眼界，特别是谭嗣同、梅兰芳这些人亦与古琴有关，就更让人充满着好奇和期待了。

记得五十多年前，我将要从上海音乐学院附中古琴专业毕业，张子谦老师对我说："你还学不学古琴？还学古琴的话，你不要跟我学了，我最大的曲子都教你了，你到北京去跟吴景略先生学吧。"那时我热衷于理论作曲，到大学就改专业了。"文革"和"文革"之后的漫长岁月，我虽在北京、济南等地工作，却总还有机会去上海，去上海就住在他家里，便有了和老师长谈的机会，又看见他那瘦小身躯和那双奇特的大手，听他无所顾忌

地谈话，感知他那宽博的知识和胸襟。他和他的琴友们生活在那复杂混乱的社会，却真诚地面对周围的人和自己的内心，对古琴有着真心的爱和社会历史的责任感。那时，古琴是沾不上功利的，爱琴的人的心是单纯和清洁的，人与琴是一体的……琴坛前辈给我们留下的不仅仅是古琴的音乐。

岁月的书翻过一页又一页，我这一代弹琴人已经步入老年，书稿里的前辈几乎都已不在人世，而他们的人格胸怀，他们的一件件往事，却常常在我们的脑海中历历而过……

古人弹琴至近代人弹琴，他们的弹琴目的、审美已经有所不同。而近代人弹琴与当代人弹琴，其弹琴目的、审美取向差距就更大了，这是艺术历史上不可避免的规律，却也是今人在弹琴这一艺术活动中必须慎重对待和思考的事情。变化是必然的，没有人能百分之百保持"原汁原味"的艺术和艺术活动的目的；而差距过大，必然丢失传统艺术中原初的精神、基本的内在的质地和德性。在当今可谓"热火朝天"的古琴潮中，显现的名利追求和种种商业化政治化怪现象，种种庸俗不堪的"丑闻"，并非"趣闻逸事"，这时，我们重温一下传统的，或者是接近传统精神的"琴事"，不无益处。

严晓星先生近琴却并不弹琴，这就使得他有相对客

观的观察力；他年轻却有着一定的国学功底，这又使得他在写作的方法、角度和观念上比只接受现代教育的年轻人条件优越。查阅收集资料既是他写作的基础，也是他的兴趣。他东奔西走，乐于此道，一旦见有疑问或者线索断开，他一定另辟通路继续寻找，不得结果不罢休。这样，下笔时就游刃有馀了。他勤于思考、勤于动笔，这几年，大量的近现代琴史文稿就是他辛勤劳作的成果。他以严谨的态度、通俗的笔法写《近世古琴逸话》，同时又收集到许多珍贵的图片资料，使得这些掌故小品既是爱琴者的谈资，也为今日的琴人提供了近现代琴史研究的诸多线索。对许多想了解古琴历史与文化的读者来说，不妨将这本图文并茂的小书作为一个试探的窗口；而对于弹琴和学琴的人来说，抚琴之馀，翻阅几页《近世古琴逸话》，悠然神会，不亦乐乎？

二〇〇八年十一月三日成公亮于南京艺术学院寓所

目　录

上篇

下篇

附录

上篇

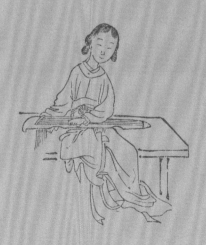

《碣石调·幽兰》回归中土

一八八二年起的三年间，出使日本大臣黎庶昌及其随员杨守敬主持的《古逸丛书》二十六种二百卷陆续刊行，立即震惊了中国学界。黎庶昌、杨守敬能在短时期内收录那么多流布日本的汉文佚书与珍本，与明治维新后的日本新学兴盛、旧学冷落，士大夫弃古书如敝屣的时代背景有着密切的关系。他们作为学者官员，不仅有学养、能力，也抓住了历史机遇。

丛书中的《碣石调·幽兰》在学界反响不大，却在琴坛激发了强烈反响。这是一份琴谱，原件为唐人手抄卷子，抄写年代大约在武则天时期。根据谱前解题，说明此曲传自百年前南朝梁、陈间的隐士丘明，而实际作成年代当然还可以向前追溯。这份琴谱何时传入日本已

黎庶昌（1837—1897），字莼斋，贵州遵义人。曾为曾国藩僚属，与张裕钊、吴汝纶、薛福成并称曾门四大弟子。经史、金石、诗词散文及目录学等皆有成。历任驻英、法、德、日四国参赞，又为出使日本大臣。官至川东兵备道。著《拙尊园丛稿》等，编有《续古文辞类纂》。

杨守敬（1839—1915），字惺吾，号邻苏老人，湖北宜都人。曾任景山官学教习、国史馆誊录。一八八〇年春赴日。归国后先后任黄冈教谕、两湖书院教习、勤成（后更为存古）学堂总教长、礼部顾问官、湖北通志局纂修。精于历史地理、金石文字、版本目录之学。著《水经注疏》等。

後大指急蹴徵上至八搯徵起無名不動無名散打宮

食指桃徵應　一句　無不動又下大指當九弄徵無名散

打宮桃徵大指徵起大指還當九弄徵羽急全扶徵

羽舉大指屈無名當九十間案文武食指打文下大

指當九弄文桃文大指不動又節歷武文吟無名散打

宮徵大指不動食指桃文中指無名間拘羽徵桃文無

名散搯徵食指應武文罷敠大指不動急全扶文武大

指當八弄武食指桃武大指緩抑上半寸許　一句　大指當

八上一寸許弄羽食指打羽大指却退至八還上蹴取聲

大指附絃下當九弄羽文作羽文作兩半挟桃聲大指兩

節抑文上至八至七盛取餘聲　一句　無名當九弄羽大指

當八六弄羽無名打大指搯羽起無名當十弄徵大

指當九弄徵羽即於徵羽作緩全扶無名打徵大指急

《碣石调·幽兰》卷子本原件（局部），今藏日本东京国立博物馆。

碣石調幽蘭序一名倚蘭

丘公字明會稽人也梁末隱於九嶷山妙絕楚調於幽

蘭一曲尤特精絕以其聲微而志遠而不堪授人以陳

禎明三年授宜都王叔明隨開皇十年於丹陽縣卒

□北十七□濃于傳之其聲遠簡耳

幽蘭第五

耶臥中指十上半寸許案商食指中指雙牽宫商中

指急下与拘俱下十三下一寸許住末商起食指散緩半

扶宫商□指桃宫又半扶宫商縱容下無名打十三外一

寸許案□□角於商角即作兩半扶挾桃聲一句緩々起

山掐當十阝案商緩々散應羽徵無名打商食指桃徵

一句大指當□案商無名打商食指散桃羽無名打當十一

案宫無名打宫徵今一句大指當九案宫商蹴全扶宫

《古逸丛书》本《碣石调·幽兰》书影。　杨守敬像，杨鹏秋摹绘。

不可考，直到十七世纪始见于记载，杨守敬访得时，原件的主人是京都西贺茂神光院的和田智满，而《古逸丛书》所据底本则为江户幕府医官小岛尚质的宝素堂旧藏影钞本。

　　《碣石调·幽兰》回流三十多年之后，因为古琴家杨时百的研究而成为琴坛关注的话题，过了三十多年，

　　杨时百（1864—1931），名宗稷，字时百，号九疑山人，湖南宁远人。清末贡生。一九〇八年从黄勉之学琴。后设九疑琴社在北京授琴。一九二二年赴山西太原育才馆任教。最先将《碣石调·幽兰》译为减字谱。著有《琴学丛书》，包括《琴粹》、《琴话》、《琴馀漫录》、《琴学随笔》、《琴学问答》等共四十三卷。

又有一批第一流的古琴家为它竭尽心力，为它争论、疑惑、欣喜……大约又过了三十年，仍然不断地有新人加入这个队伍中去。两个甲子的琴史中，《碣石调·幽兰》大约是最风光，也最具争议的名字之一了。它是迄今发现的最早的古琴曲谱，也是全世界保存最完好的最早的乐谱，它用的是古琴减字谱出现之前的记录方法，留下了无数的待解之谜。

杨守敬、黎庶昌都不是琴人，而将《碣石调·幽兰》公之于世，自然是出于学者的眼光与学术的敏感。他们对琴坛的贡献是不可低估的。陈东辉《〈古逸丛书〉考略》，林谦三《论幽兰原本》，马月华《〈古逸丛书〉研究》

早期西人藏琴小史

早在十八世纪中下叶，在华的法国传教士钱德明就开始将明清仪典祭祀所用之乐器及乐舞图示寄往法国。差不多同一时期，对中国音乐感兴趣并收集过中国乐器的詹姆士·林德、马休·雷珀也往英国寄中国乐器，其

钱德明（Jean-Joseph Marie Amiot，1718—1793），生于法国土伦。青年时代在阿维尼翁进入耶稣会修道院，一七五〇年夏到中国。后历任法国在华传教区司库、会长，在华四十馀年，卒于北京。精通汉、满、蒙文，擅长天文、音乐、文学，翻译了大量中国经典，著述甚丰，有《中国古今音乐篇》等。

钱德明及其《中国古今音乐篇》中的古琴图片。

中很可能就有古琴。

　　一七七〇年代后期，法国国务大臣贝尔坦收到了钱德明寄来的包括两张古琴在内的一些乐器，他也成为目前确切可知最早收藏中国古琴的西方人士。十年之后，法国大革命爆发，贝尔坦的收藏被政府没收。两百年后的今天，这批乐器大多流散，不知去处，但幸运的是，其中的两张古琴和一只笙，仍保存在巴黎的人种学博物馆（Musée d'Ethnographie）。

　　一八二五年到随后的十馀年间，英国科学家、官员、传教士李太郭在中国收集了大批乐器，包括一张"长将近四英尺黑漆鬃面的古琴"。这些乐器以及他在中国东南沿海一带采集的自然生物标本、钱币等后来成为大英

博物馆早期最主要的展品。李太郭曾向一位福建茶商学过琴，大概是目前所知最早的西方琴人。他还试图用小提琴演奏他采集到的古琴曲，但"尽管我竭尽全力尽可能地记得准确，但当我试着用小提琴演奏时，总会发现缺点儿什么，古琴的特色就是奏不出来"。

西方古琴收藏者中，论名气之大，则非英国传教士李提摩太莫属。一八六九年来华后，李提摩太曾经得到一张明嘉靖四十三年（一五六四）斫制的仲尼式益王琴，一八七八年去山西救灾和传教，可能是需要钱，将琴售给了陈某。四十年后，陈某的女婿孙省伯为同事、琴人孙森向岳丈易得此琴。

李提摩太藏琴大约和他喜爱音乐的夫人玛丽·马丁有关。他们合编过一本《小诗谱》，将西方通用的五线谱与以工尺谱为主的中国传统记谱法对照。书中所附的《中西音名图》共列出九种乐谱字进行对照，其中第二种为"琴字"，即古琴减字谱的例字。《中西音名图》后

李太郭（George Tradescant Lay，1800—1845），英国人。一八二五年至一八二八年首次来华，在澳门及广州采集植物标本。一八三六年再度来华。一八四三年起，先后被委任为英国驻广州、福州、厦门领事，卒于任上。著有《中国人的真相》等。其子李泰国，后任中国海关第一任总税务司。

李提摩太（Timothy Richard，1845—1919），英国人。一八六九年来华后在山东、山西传教，一八九○年到天津任《时报》主笔，鼓吹维新变法。次年任上海同文书会总干事，后又任广学会总干事。利用庚子赔款在晋创办山西大学。一九一六年回国。著有《救世教益》《留华四十五年》等。

左侧题签：小詩譜　中西音名圖

西舊律字	西俗律字	西度卯字	简道字	俗字	丈字	琴字	二十律字
	f¹			上	上		
	m¹	飞		乙	角少		
	r¹	乡		五	商少		
C	d¹	飞	六	六	宫少	勾	半黄鐘
B	t	小	川	凡	宫變		應鐘
Bb A#	ta le						無射
A	l	刂	一	工	羽	勾	南呂
Ab G#	la se						夷則
G	S	厶	人	尺	徵	勾	林鐘
Gb F#	sa fe				徵變		蕤賓
F	f	彡	上	上	角	勾	仲呂
E	m	丙	乙	乙	角	勾	姑洗
Eb D#	ma re					勾	夾鐘
D	r	亏	四	四	商	勾	太簇
Db C#	ra de					勾	大呂
C	d	亏	合	合	宫	勾	黄鐘
				凡			
横觀 l₁	横觀			工	羽太		
S₁				尺	徵太		

《小诗谱》中的《中西音名图》。

穿着中国服饰的李提摩太夫妇。

来还在李提摩太夫人的另一部著作《中国音乐》中被沿用。

与李提摩太约略同期，美国纽约乐器收藏家布朗夫人从一八七〇年代就开始收集世界各地的乐器。一八八八年，布朗夫人与长子合作出版了《乐器及其家园》一书，书中刊载了她收藏的古琴图片。布朗夫人并没有到

布朗夫人（Mrs John Crosby Brown，1842—1918），美国人。收藏全世界乐器近四千件，一八八九年全部捐献给纽约大都会艺术博物馆。以其捐赠命名的"约翰·克劳斯贝·布朗世界所有民族乐器收藏"，至今仍是世界上最丰富、最系统，也是规模最大的乐器收藏之一。与长子合著有《乐器及其家园》。

过中国，搜集这些乐器一定极为不易。研究者注意到，一八八七年，她和丈夫曾为清驻美公使张荫桓夫妇一行举办过欢迎酒会，也许这是她得到古琴的渠道。后来，布朗夫人将自己的乐器收藏全部捐给了纽约大都会艺术博物馆。该馆现在收藏的五张古琴中，有两张清琴就是她收集的。宫宏宇《来华西人与中西音乐交流》，宫宏宇《古琴西徂史迹寻踪》，今虞琴社《今虞琴刊》，冯文慈《中外音乐交流史》

最早的琴人留影与古琴录音

　　一八七四年，俄国政府向中国派出一支科学和贸易考察团。他们一行九人取道库伦（今乌兰巴托），先到北京、天津，后抵上海，又沿长江、经丝绸之路穿过哈密绿洲、斋桑泊，于次年回到俄国。摄影师阿道夫·伊拉莫维奇·鲍耶尔斯基（Adolf Erazmovich Boiarskii）沿途拍摄了大约两百张照片，其中题为"正在演奏乐器的男人"（Man with Musical Instrument）的一张，堪称现存最早的弹奏古琴的摄影作品（现藏巴西国家图书馆）。

　　画面上，一位旗人装束的中年男子端坐在宅子前的椅子上，神情专注，俯首抚弄。琴穗较短，岳山色淡，似为玉质。宅子、桌椅已显破旧，百馀年光阴又无端给

《正在演奏乐器的男人》，堪称现存最早的抚琴摄影作品。原件为蛋白纸，19.3 厘米 ×14 厘米。洗印时误将底片洗反，此处已做反转还原处理。

画面增添了几分沧桑，但桌上的西洋钟极为惹眼，似乎在提醒看客，此处绝非寻常百姓之家。再看照片上方露出的大半截灯笼，尚可辨认出"国将军"三字。由此大约可以推测，未被摄入镜头的，当为"镇"、"辅"、"奉"三字中的一个。"镇国将军"、"辅国将军"、"奉国将军"都是清代宗室封爵名。时至晚清，宗室播衍，历经数代，不少天潢贵胄已近于下位。这位弹琴者若非将军本尊，也当是将军府中之人，而地点，自然应为北京。如果不是西洋钟与灯笼的双重提示，谁能想到这个寻常宅子前的寻常男子，竟有着如此尊贵的背景呢？

灯笼上的字，还起到了一个不可替代的作用。这张照片在洗印时，误将底片洗反，因此弹琴者变成了完全违反常规的右手抚弦、左手弹拨；如果不是从"国将军"三字的反转，能够证实是洗印的失误，这张照片完全可以被认为是外行导演的摆拍之作，也可能会被人用来证明曾经存在为左撇子特制的反向古琴。可想而知，照片洗印者（可能就是摄影者本人）对古琴演奏技法是非常陌生的。

这次摄影的两年之后，录音技术出现了，很快就在音乐领域表现出了最旺盛的生命力。某些西方音乐学者与音乐爱好者，很自然地将这一技术用到采集中国音乐上来。目前可知最早的两次古琴录音实践，都与奥地利

霍恩波斯特尔。

音乐学家霍恩波斯特尔有关。

　　一九〇八年左右，德国人谛普（Du Bois-Reymond）寓居上海，任教于刚刚创办的同济大学。他的太太喜欢音乐，经常录下一些听到的中国曲调，寄回德国。时任柏林音响档案馆馆长的霍恩波斯特尔知道以后，给谛普夫人寄去一台录音机，请她代为采录中国音乐。谛普夫人主要采取两

霍恩波斯特尔（Erich Moritz von Hornbostel，1877—1935），生于维也纳，一九〇〇年获化学专业博士学位。在柏林受到卡尔·施通普夫影响，致力于音乐和实验心理学的研究。一九〇五年起主持柏林音响档案馆工作，一九三三年赴纽约工作，一年后定居英国剑桥。被尊为比较音乐学的奠基者。

王光祈不会弹琴，但他写出了第一部琴谱改革专著《翻译琴谱之研究》。

休伯特·缪勒，现存最早古琴录音的录制者。

种采录方式：一是邀请音乐名手到家中来演奏，付与若干酬劳；一是去各处庙宇，将僧道奏乐录下。如此采录音乐达百馀片。古琴音乐也在谛普夫人的采录计划之中，但没有成功。一九三一年春，谛普夫人向王光祈介绍当时的采录情况，特地说到"惟七弦奏（当为'琴'字之误）之音太低，不能采上片子"的遗憾。这是古琴录音的最早历史记录，虽然是一次因技术限制而失败的记录。

一九一二年，柏林民族学博物馆（Museum for Folk Arts）东亚部科学助理休伯特·缪勒来到中国北京，专职录制中国音乐。次年四月二十五日，他在东裱褙胡同，用蜡筒录音机为皇家乐队

王光祈（1892—1936），四川成都人。一九一四年到北京，一九一八年参与发起少年中国学会、工读互助团。一九二〇年赴德国，研习政治经济学，后转学音乐，先后就读于柏林大学、波恩大学，师从霍恩波斯特尔等人。一九三四年获博士学位。著有《中国音乐史》《东西乐制之研究》《翻译琴谱之研究》等。

徐律远（Xu Lüyuan）录音照，一九一三年（国鹏提供）。

的盲人首席乐师、孔庙祭祀乐团团长徐律远录下了四支
古琴曲，分别是《平沙落雁》《高山》《普庵咒》《四大景》。
三个月后的七月二十四日晚，休伯特·缪勒又约了三位
中国友人一同来听徐律远弹琴（所御琴有康熙五十一年
款），并写信给霍恩波斯特尔介绍这一"平生所听到的
最最奇妙的音乐"。他也遇到了谛普夫人同样的难题，"虽
然古琴的琴音很低，但是我还是进行了一些录制"。看来，

休伯特·缪勒（Herbert Müller，1885—1966），生于东普鲁士。一九
一〇年获得法学博士学位。一九一二年首次来华，在北京录制中国音乐。曾
参与第一次世界大战。一九二四年作为记者再次来到北京，长期从事新闻
工作，一度作为战犯关押在北京。卒于德国波恩。

徐律远（音译，Xu Lüyuan），待考。

在录音技术还不够成熟时，古琴的音响主要在低音区这一特点，是录音者遇到的普遍难题。

一九一九年六月八日，霍恩波斯特尔和缪勒两人在柏林做了以这次古琴录音为题的报告。如今，这四首琴曲录音还完整地保存在博物馆中。严晓星《高罗佩以前古琴西徂史料概述》，国鹏《百年孤响的回归》

叶诗梦避山洪得佳琴

古琴家叶诗梦二十岁那年偶然去天津盘山游玩，忽值暴雨，急急赶到山中的万松寺借宿。在他之前，已经有先来的躲雨者借宿于客房，只有僧舍一间没有住人。这间僧舍黑暗异常，但除此之外已无地可容身，只得住下。

这天晚上，暴雨益猛，山瀑直流，响彻山谷，闻之令人生畏。叶诗梦不能成寐，夜坐又无聊，只在斗室中徘徊不休。忽然，他发现床底露出一物，似是古琴的焦尾一角，向寺僧询问，回答说是破琴。遂索而观之，但

叶诗梦（1863—1937），初名佛尼音布，字荷汀，又号师孟，后改名叶潜，字鹤伏，号诗梦居士，满族，北京人。曾从祝安伯、孙晋斋、蜀人李湘石等学琴。弟子有杨时百、高罗佩等。著有《诗梦斋琴谱》《诗梦斋诗文集》、《诗梦斋日记》《张船山华新罗诗集联》《医药杂录》《印章食谱杂记》等。

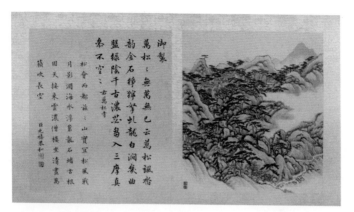

《盘山十六景·万松寺》，允禧绘，故宫博物院藏。

见琴上所积尘土极厚，泥污不堪，即取手巾擦拭琴身，发现满眼蛇腹断纹，琴背刻有"昆山玉"三字，下有"周鲁封珍藏"印。周鲁封是《五知斋琴谱》的汇辑者，叶诗梦学琴即从《五知斋琴谱》入手，此一段宿缘，使他一见此琴，喜不自胜，竟不忍释手，请求寺僧转让。僧人们不知琴的珍贵，慷慨地表示赠送。叶诗梦以金回报，僧人们也非常欢喜。

　　过了一日，天仍不放晴，山中大水骤发，山路危险，不敢赶路。叶诗梦滞留寺中，饭后以巾汲水，继续擦拭"昆山玉"琴。琴上尚残存七弦一根，但苦于没有轸足，不能试音，只能用手指让它发出轻微的声响，清越异常。这已经让他喜出望外了，自然心痒难忍。

　　大雨下了五天，开晴后叶诗梦抱琴回家，立即给琴

叶诗梦晚年像。

《诗梦斋琴谱》稿本，国家图书馆藏。

安上轸弦试弹，发音清脆圆润，诚是琴中上品。仔细观察琴体，竟然还是罕见的百衲琴，但似乎因为原先的木质已朽，百衲木片是后来贴附上去的。

"昆山玉"后被叶诗梦评为藏琴第一，恐怕不仅在琴音之美，也在得琴之经过实在是可遇而不可求的奇遇与宿缘。叶诗梦《诗梦斋琴谱》

张春圃不羡龌龊富贵

北京琉璃厂有位张春圃，为人戆直而朴野，狷介有志节。他因家贫而为佣，却精于操琴，名动公卿。光绪

七八年间，慈禧太后生病，病中想学琴消遣，听到了张春圃的名声，派太监召他入宫教琴。慈禧还特命太监传话说："你好好用心供奉，将来为你纳一官，在内务府差遣，不患不富贵也。"

太监宣召之时，张春圃要求弹琴时无论如何不能跪着，必须坐着，都得到了允许。为了不违礼仪，慈禧坐在寝殿最西的一间，张春圃则在紧挨着的西厢房弹琴，彼此不正面相对。西厢房已陈列了七八张金徽玉轸、极其富丽的琴，张春圃一一取弹，发现它们材质都很恶劣，完全不合用。慈禧遂命太监取出御琴，交他试弹。张春圃甫一落指，觉声甚清越，连声赞道："好琴好琴。"慈禧说："既他说好，即叫他弹罢。"于是张春圃竭其所长，抚了一曲。寝殿西间隐隐传来了赞美之声。

刚奏完一曲，正在休息的当儿，忽有几个乳母服饰的妇人携来一位衣裳极华美的童子。童子约十岁上下，见琴而好奇，或以指甲拨琴徽，或伸手抽琴轸，玩了起来。张春圃阻挡他说："此老佛爷之物，动不得。"童子瞪着他，旁边的一个妇人怒斥说："你知他是谁，老佛爷事事都依他，你敢拦他，你不打算要脑袋了。"另一妇人给他使眼色，张春圃遂不再言。

张春圃当时不知道这位童子其实便是光绪帝，却由此深感宫中一言一行都轻率不得，稍有不慎即招大祸。

这一天出宫后便躲藏起来，再也不应召入宫。有人问起，便说："此等龌龊富贵，吾不羡也。"

肃亲王隆懃一度慕名召张春圃到王府弹琴，月俸三十金，早来晚归以为常。张春圃受不了这份束缚，亟欲摆脱而无计可施。一天傍晚下起了雨，肃亲王留他在府中住宿，不必回肆，张不肯。肃亲王再三挽留，他故意说："肆主不知，将以我为宿娼也。"肃亲王闻言大怒，立即赶他出去，从此果然不复传召了。他却欣欣然自以为得计。

张春圃如此性情，后来以贫死是一点也不奇怪的。被他迎养在家中的寡姊也善琴，而唯一的儿子却没继承他的琴艺。张祖翼《琴工张春圃》，徐珂《张春圃不羡龌龊富贵》

> 隆懃（1840—1898），先后封二等镇国将军、散秩大臣，署镶红旗蒙古都统，同治九年袭封和硕肃亲王，为第九代。后任镶蓝旗汉军都统、领侍卫内大臣。光绪二十一年，疏请纳正言、裕财用，上嘉纳之。谥良。好琴棋。

谭嗣同琴事

谭嗣同十七岁那年的夏天，家里庭院中两棵高约六丈的梧桐树被雷霆劈倒其中一棵。九年后，谭嗣同以这棵梧桐树的残干制成了两张古琴，一名"崩霆"，一名"残

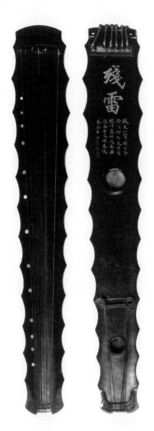

谭嗣同斫"残雷"琴，故宫
博物院藏。

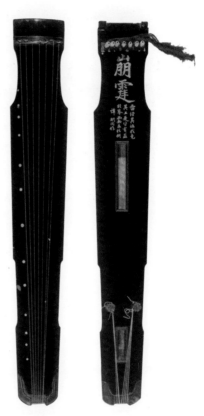

谭嗣同斫"崩霆"琴，湖南
省博物馆藏。

　　谭嗣同（1865—1898），字复生，号壮飞。湖南浏阳人。中日《马关条约》
签订后，即提倡新学，呼号变法。一八九七年，协助湖南巡抚陈宝箴等推
行新政。次年创建南学会，主办《湘报》，积极宣传变法。四月被征入京，
参与新政。九月下旬，政变发生，旋即被捕遇害。今人辑有《谭嗣同全集》。

谭嗣同。

雷"。"崩霆"琴今藏湖南省博物馆，琴背"崩霆"二字下有"雷经其始，我竟其工，是皆有益于琴，而无益于桐，谭嗣同作"的题款，龙池内侧有腹款："浏阳谭嗣同复生甫监制"、"霹雳琴第一光绪十六年庚寅仲秋"。"残雷"琴今藏故宫博物院，落霞式，琴背面龙池之上刻魏碑体"残雷"二字，其下刻有行楷三十五字："破天一声挥大斧，干断柯折皮骨腐。纵作良材遇已苦，遇已苦，呜咽哀鸣莽终古。谭嗣同作。"均填以石绿。诗左下方刻长方形朱文印，篆"壮飞"二字。腹款刻"霹雳琴第贰光绪十六年"、"浏阳谭嗣同复生甫监制"二十字。据说谭嗣同应召北上，与妻子李闰分别之时，两人对弹的就是这两张琴。

谭嗣同毕生好琴。他的文集中还有为友人的"停云"琴所作

铭文："欲雨不雨风飕然，秋痕吹入鸳鸯弦，矫首辍弄心悁悁，同声念我，愿我高骞。我马驯兮，我车完坚。汗漫八表周九天。以琴留君，请为君先。"在《文信国日月星辰砚歌》中，他提到自己还曾经收藏过文天祥的"蕉雨"琴。文天祥写的琴铭是"海沉沉，天寂寂。芭蕉雨，声何急。孤臣泪，不敢泣！"当初他一定想不到，会和自己仰慕的文天祥在相同的地点——北京菜市口——殉难。求仁得仁，说的大概就是这种情形吧。《谭嗣同全集》，钱九如《故宫藏琴》

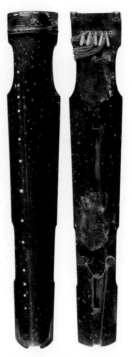

谭嗣同旧藏无名琴，湖南省博物馆藏。

竹禅不敢见韦陀

清末，四川梁山双桂堂有僧名竹禅，善琴，以《普庵咒》《忆故人》为最佳，尝托汉阳钢铁厂代铸铜琴一床，声音铿锵洪亮；善画，以竹为最佳。初以犯花案被逐，

竹禅绘《松下休憩图》（郭东斌提供）。

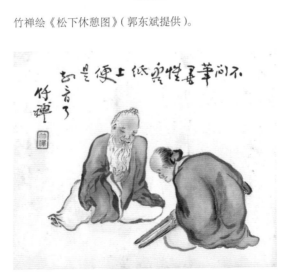

竹禅绘抚琴人物册页（郭东斌提供）。

竹禅画像（郭东斌提供）。

抚琴人物，载于竹禅《画家三昧》。

后至鄂西，又以花案入狱。在狱中时，制纸花献母寿，终被救出。他遍游海内名山，随地留迹，曾得慈禧太后赏识。

竹禅因鬻画而大富，晚年仍欲归双桂堂。其时寺产多有鬻出者，他归前自北京、上海、普陀寄钱回蜀，尽皆赎回。返寺之日，载行李百馀担，可谓荣归，但入寺却走侧门，自谓"不敢见韦陀"。

庐陵彭氏传谱的《普庵咒》、《忆故人》，就是得自于竹禅。查阜西《黄松涛谈龚子辉与竹禅》，唐中六《巴蜀琴艺考略》

竹禅（1824—1901），俗姓王，四川梁山（今重庆梁平）人。少年出家于梁山报国寺，后为双桂堂住持。四十岁左右云游大江南北，后多次到北京，出入于王公巨卿间，与翁同龢等相友善，一时名满天下。著有《画家三昧》等。

黄勉之削发学琴

晚清古琴家黄勉之在北京教琴时，名动一方。不过，他的来历却很不清楚，树大招风，也就流传着很奇特的传言。比方说，有人说他本姓章氏，先是犯了法，逃到南京某寺做了僧人，以擅琴名闻江南，接着又因与人打官司，这才更改了姓名并谋得官职，躲到北京来。

黄勉之寡言往事，却略略说过自己的琴学源流。他早年与友人结琴社，受益于萧山陶梦兰最多，后来听说南京有一位僧人枯木禅师，善弹琴，非其徒不传，为了学到他的琴艺，特地削发为僧，等学成之后又还了俗。为学琴而一度为僧，黄勉之的好琴之心真是够足的。而且，他似乎承认自己确在南京做过和尚，那些传言并非全不可凭——他的学生杨时百也觉得"要其行迹，略近

黄勉之（1854—1919），江苏江宁人。晚清在北京设金陵琴社传授琴艺。弹奏琴曲最讲究板眼，所有的吟猱指法都根据板眼来加以区别和运用；全曲的节奏变化，也利用吟猱进退等指法使之产生疏密浓淡的对比。擅长《渔歌》《渔樵问答》《平沙落雁》《梅花三弄》等。弟子有杨时百、史荫美、溥侗、贾阔峰等。

枯木禅师（1839—1912），即枯木禅，又名空尘、云闲，俗姓姜，江苏如皋人。少孤，以教蒙童为生，未弱冠即剃度为僧，初学琴于如皋菩提社主僧牧村和尚，后往来于大江南北，兼能书画，一度为苏州护国寺方丈，晚年在镇江金山寺。著有《枯木禅琴谱》《枯木禅诗稿》。

黄勉之。

枯木禅师（云闲）。

于是"。

　　黄勉之"时时自称其法得广陵正宗"、尝"自署广陵正宗琴社"，枯木禅也是广陵派的著名古琴家，今人不察，多以之为金陵派的代表，可谓大谬。至于又归之于九疑派，杨时百若觉得老师是自己教出来的，也罢。

晋卿《琴师黄勉之墓碑》，杨时百《琴师黄勉之传》

沈心工卖琴寻琴

　　音乐教育家**沈心工**以学堂乐歌而著称于世，但他早

沈维裕《皕琴琴谱》稿本，
上海图书馆藏。

《缀悼歌·挽李子昭先生》首
叶，上海图书馆藏。

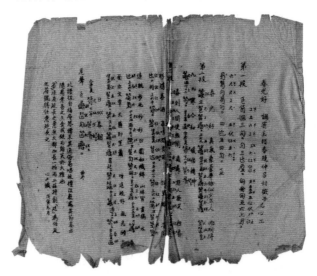

沈心工利用《梅庵琴谱·玉楼春晓》谱重新填词的《春光好》。

年与琴有缘，而晚年与琴坛尤其关系密切。他族中有一位祖辈沈维裕，是一位画家，兼擅古琴、昆曲，著有《硒琴琴谱》，这是琴缘之一；他的岳父非常喜欢这位娴于音乐的女婿，一八九三年曾将家传的一张绛色潞王琴赠给他，这是琴缘之二。而后在一九二八年，他曾推荐上海中华书局出版《梅庵琴谱》，未果。十年后他加入今虞琴社，经常参与琴社活动，其寓所也成为琴友经常雅集的地方。他与沈草农、张子谦来往频繁，致力于琴歌复兴的实践。琴坛名宿李子昭去世后，他将《梅庵琴谱》中的《秋风词》重新填词，易为琴歌《缀悼歌·挽李子昭先生》；不久，他又将《梅庵琴谱》中的《玉楼春晓》重新填词，成为琴歌《春光好》；《今虞琴社社歌》也是

沈心工（1870—1947），上海人。早年执教于上海约翰书院，后考入南洋公学师范学堂。一九〇二年到日本东京弘文学院学习，在留学生中组织音乐讲习会，研究乐歌制作。次年回国后任教于南洋公学附属小学，设唱歌课。一九一一年起任主事。作有乐歌一百八十馀首，出版《学校唱歌集》、《民国唱歌集》等。

沈草农（1892—1973），号琴戡，浙江萧山人。学琴于裴介卿。参与组织今虞琴社。录音有《平沙落雁》。著有《古琴自学方法》，后经查阜西、张子谦改订为《古琴初阶》出版。另有《珍霞阁诗草初稿》等。

张子谦（1899—1991），江苏仪征人。少时学琴于孙绍陶。一九二四年移居上海。参与发起今虞琴社，编辑《今虞琴刊》。一九五七年后被上海音乐学院聘为古琴兼课教师。"文革"后出任今虞琴社社长。擅弹《梅花三弄》《平沙落雁》《龙翔操》。著有《操缦琐记》《古琴初阶》（与沈草农、查阜西合著）。

李子昭（1857—1938），重庆人。曾入张之洞幕。光绪末至宣统间，移居上海教琴，极受推重。一九三六年移居苏州。弟子甚多，著名者有周梦坡、徐少峰、周冠九等。兼善丹青。

徐立孙作曲、沈心工作词的《今虞琴社社歌》首叶（查克承提供）。

徐立孙（1897—1969），名卓。江苏南通人。早年在南京高等师范从王燕卿学琴、沈肇州学琵琶。后长期任教于南通师范、南通中学，组织梅庵琴社、刊印《梅庵琴谱》。一九五〇年代参与《幽兰》《广陵散》打谱。今人辑有《徐立孙先生琴学著作集》（中华书局即出）。另有《针灸发微》等医学著作。

他与徐立孙合作完成的。他晚年采用吉他的蜗轮蜗杆作为古琴调弦装置，是已知最早进行这一实验的人。他还曾以红木架镶嵌中空的古城砖，外以古铜色油漆漆之，制成琴桌，深得琴友赞许。

可让人意想不到的是，这其中还有许多曲折——这位琴坛旧雨在中年时竟然是一位彻底地反对古琴的人！这和他当时热衷于追求西学有关。他在一九〇五出版的《小学唱歌教授法》中曾说："将来吾国益加进步，而自觉音乐之不可不讲，人人毁其家中之琴、筝、三弦等，而以风琴、洋琴教其子女，其期当亦不远矣。"如此态度，可谓激烈。最有意思的是，他不仅劝别人"毁其家中之琴、筝、三弦等"，而且身体力行，把家中那张潞琴给卖掉了！

十多年以后，沈心工渐渐意识到了过去对待民族音乐的态度

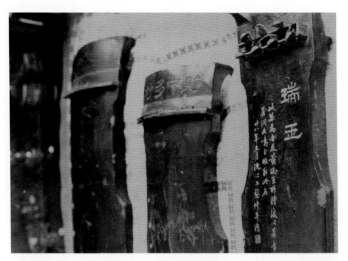

沈心工所用琴，右侧"瑞玉"琴的琴轸已换上吉他的蜗轮蜗杆轸轴（吴伟提供）。

有失偏颇，经常想起被自己卖掉的那张琴，又想尽办法，四处打听，想把琴再找回来。可是，在茫茫人海中找一张琴，谈何容易！无论多么后悔，也只有无可奈何。

可能是沈心工找琴弄出的动静大了些，时间一长，很多人都知道了。大约在他五十岁左右的时候，一天，有个人来找他，说是听说他在找这张琴，因此特地将原物送回。潞琴戏剧性地失而复得，让他喜出望外，而且，这几乎成了他对中西音乐文化的观点发生转变的标志：他专门为此写了一篇《归鹤记》，记其始末。不仅如此，一九二四年他还将自己的新书斋取名为"归鹤轩"，后

约一九三〇年代末，今虞琴社同仁合影。前排左二：李明德；左四：张子谦；二排左一：吴景略；三排左一：沈心工；中立者：樊伯炎；后最高者：招学庵（樊愉提供）。

来又在这里整理家传的《貂琴琴谱》。

可见，沈心工在年近耳顺之时，与琴坛开始接近，是包含了对中年时的激进观点的反思的。一九三八年八月底张子谦去看望这位白发"新社友"时，看到了那张具有传奇经历的潞琴，并说他"琴略能弹，惜未甚专"。如果他不走弯路，也许琴史上会更早出现一个中西会通的琴人罢。邵大苏《〈梅庵琴谱〉跋》，张子谦《操缦琐记》，沈心工《小学唱歌教授法》，沈洽《沈心工传》

刘世珩强买大忽雷、"鸣玉"琴

晚清时，北京有琴肆蕉叶山房，其主人为古琴家张瑞山，藏有大忽雷与"鸣玉"琴，为有名鸿宝，不轻出借。宣统二年（一九一〇），藏书家刘世珩得到了著名的小忽雷，这年冬天，他与张瑞山聊天时，得知张氏藏有大

刘世珩（1875—1926），字聚卿，又字葱石，祖籍安徽贵池，生于上海。一九〇三年任江楚编译官书局总办，奉派赴日考察。归国后组成劝业工艺局等多所商业机构与学校，兼理南洋官报局等。一九〇六年后从事财政。辛亥革命后迁居上海，校刊古籍。刻有《聚学轩丛书》，著有《吴应箕年谱》等。

张瑞山（1828—1916），又作张瑞珊，名文祉，直隶大兴人。二十馀岁设蕉叶山房于北京海王村。从庆瑞、孙宝学琴，尝授琴于刘鹗、程桂馨、赵子衡。作有《天籁》、《武陵春》等四曲。兼精琵琶，因号所居为"十一弦馆"。刘鹗为之刊《十一弦馆琴谱》。

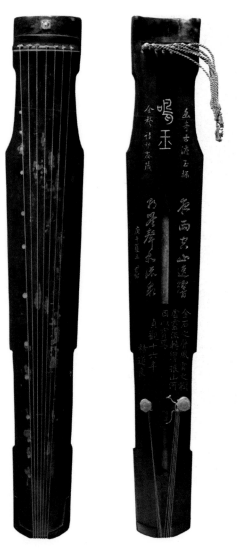

"鸣玉"琴，叶诗梦、张瑞山、刘世珩递藏
（董建国摄影）。

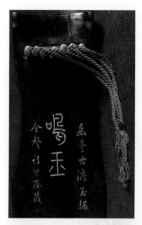

通过红外线摄影可以看到被漆面覆盖的"第四"二字，这是叶诗梦留下的痕迹。

"鸣玉"琴凤沼上下分别刻有"三唐琴榭"、"楚园藏琴"二印，皆为刘世珩藏印（董建国摄影）。

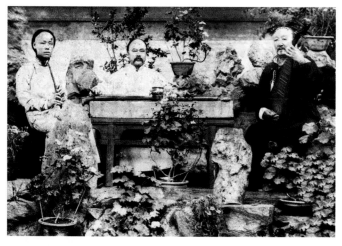

左起：刘鹗四子刘大绅、刘鹗、张瑞山。

忽雷。"急切地索琴观看，……可断定确是唐代宝物。……瑞山久慕世珩高谊，且知小忽雷已为其所藏，乐意割爱将大忽雷馈送世珩，以使宝器成双！刘氏喜得梦寐以求的大忽雷，自然感激不尽，欢欣若狂。"

　　然而，张瑞山之子张莲舫对此事却是另一种说法。他说，刘世珩闻知父亲藏有大忽雷与"鸣玉"琴，意欲求之，只得借观而已。一俟到手，则扣匿不还，事后封官银二千两送去，从此这两件名器竟归刘氏矣。

　　刘世珩既得大小忽雷，乃更斋名为"双忽雷阁"，

　　张莲舫（1879—1961），又作张廉访。家有蕉叶山房，自民国初经营收售古琴业务，至一九五〇年代公私合营而止。擅长修琴，以不见痕迹见称。唯不能为琴调音，不长于髹漆朱琴，尤不擅长鉴别。

后又辑有《双忽雷本事》，于天津付梓。再后，他复得唐琴"九霄环佩"等，与大小忽雷、"鸣玉"匹配，为乐坛重宝。三十多年后，这些乐器大多价归国有。藏家不择手段固属常见，终能得失楚人，也好。 刘加宽《刘世珩收藏双忽雷》，查阜西《张莲舫赝作古乐器之自白》

"绿绮台"奇缘

广东名胜，旧有四大名园之说，东莞可园其一也。话说道光末年，可园建成不久，主人张敬修得到一张"绿绮台"琴，遂在可园中特辟"绿绮楼"以宝藏。琴的年款是唐代武德，又曾是明武宗的御琴，自是名贵非凡，但他如此隆重其事，却别有缘故。

明末乱世，"绿绮台"琴散出民间，后归邝露。邝露精于琴，珍爱无比，后来他抵抗清兵，城破，不屈而死。这样一位殉国的传奇烈士赢得了普遍的敬重，当时，惠阳人叶锦衣即以百金买下此琴。一日，叶锦衣与友人

张敬修（1824—1864），字德圆，广东东莞人。早年在广西百色等地任职，后辞官归家，构筑可园。1851年起参与对太平军的作战，历任浔州知府、右江兵备道、广西按察使，署理江西按察使，兼署江西布政使。后因病回东莞。喜画梅、兰，笔墨超脱。诗词清雅，诗多咏兰、咏梅。著有《可园剩草》。

邝露像，载于《峤雅》（清初海雪堂刻本）卷首，上海
图书馆藏。

泛舟于丰湖，出示此琴，引得诸人感慨不已，诗僧今释、
梁佩兰、屈大均都作诗咏之。屈大均后来还将此事记入
了他著的《广东新语》。到了康熙年间，王士禛《池北
偶谈》也记载了邝露殉国的事迹，并另作诗以咏之。可见，

"绿绮台"琴近照。　　　　　　"绿绮台"琴墨拓本。

这张"绿绮台"琴见证了一个悲壮的时代，凝聚了多位著名文人的血泪，也被著名典籍所记载，它无可替代的历史文化价值，已不是一件普通的乐器所能尽了。

张敬修是从叶锦衣后人的手中得到"绿绮台"琴的。

邓尔雅写在自用"绿绮台"笺上的书札。

邓尔雅。

"绿绮台"琴墨拓本的琴名。

当时叶氏家人因穷困将琴质于当铺，却无力赎还。风水轮流转，六十年后，一门风雅的张家也逐渐中落，"绿绮台"琴也破残不堪而售于素有交往的同邑书法篆刻家邓尔雅。邓尔雅将这张朽琴视同性命，不仅自己作诗屡次提及，甚至为人书写楹联也常用屈大均、梁佩兰咏此琴的诗句，还多了一个"绿绮台主"的自号。

　　广东旧尚有四大名琴一说，但常人都难得一见，更不论同时得见。一九四〇年，广东文化精英多人为避日

邓尔雅（1884—1954），原名溥霖，后更名万岁，字季雨，号尔疋，尒疋、宠恩，别署绿绮台主、风丁老人，广东东莞人，生于江西。壮年留学日本，归国后久居广州，晚年居香港。富收藏，擅金石考订。善诗词、书法、篆刻。存世有《邓斋印谱》《艺觚草稿》《绿绮园诗集》《篆刻卮言》《印雅》等。

寇而僦居香港，以所携广东文物在香港大学冯平山图书馆举办了"广东文物展览会"，除张大千所藏的"春雷"外，"绿绮台"等三张名琴第一次聚首一堂，可谓是乱世中的盛事。四年后，台风吹毁了邓尔雅筑于香港大埔的"绿绮园"，大量书籍文物均遭破坏，"绿绮台"却安然无恙，邓尔雅视为奇迹，随即迁居九龙以安顿名琴。

"绿绮台"琴最奇特的际遇还不在此。二百多年前叶锦衣、今释、梁佩兰、屈大均等人的丰湖之会上，今释作了《绿绮台歌》。戊辰（一九二八）岁末，邓尔雅的友人潘和竟在广州遇见了今释和尚的行书手卷《绿绮台歌》，遂代邓尔雅购藏。次年人日（一九二九年二月十六日）邓尔雅赴广州取得此卷。琴与诗作原件得以合在一起，这番可遇而不可求的奇缘，让他欢喜无地。一九五九年——邓尔雅故去的五年之后，这两件珍宝同时在香港举办的广东名家书画展上展出，立即引起了文物界的轰动。

如今，"绿绮台"仍在秘藏中，久不示人。曾有人质疑它不是邝露所藏原物，也只是根据文献与图片做出的推断。无论真假与否，"绿绮台"琴都记录下了从张敬修到邓尔雅的一段精神史，向后人无言地讲述着。屈大均《广东新语》，王士禛《池北偶谈》，郑逸梅《南社丛谈》，大德《广东省有四大名琴——绿绮台、天蠁、春雷、秋波》

王燕卿蒙冤《关山月》

　　如今学琴的几乎没人不弹《关山月》的。的确，像《关山月》这样短小、易学而耐听的曲子极其可喜。可在一百年前，围绕着它还产生过一次说大不大、说小不小的风波呢。

　　这场风波的记录者是琴人张育瑾。一九六三年他撰文说，一九〇一年，济南的一个业余音乐组织鸣盛社有个成员叫李见忠，在大汶口听歌妓弹柳琴唱了一支小曲《骂情人》，就用工尺谱记下了曲调，带回鸣盛社，由社友岑体仁等人改编为琴谱，詹澂秋又指导与修正了一些指法。当时王燕卿也在济南教琴，看到了这个谱子，就

　　张育瑾（1914—1981），山东胶南人。学琴于岳父王秀南。先后任教于山东艺术专科学校、青岛海洋学院。整理诸城琴派《桐荫山馆琴谱》，发现并刊印《琴谱正律》，写有古琴论文数篇。曾与詹澂秋同组济南古琴研究会。

　　詹澂秋（1890—1973），又名智濬，字水云，号襄阳学人，祖籍湖北襄阳。早年从王心葵学琴，为诸城派代表之一。法政专校本科毕业，后于济南市立高中教授国文。曾为山东省文史研究馆馆员、山东省政协委员，参与创办济南古琴研究会。

　　王燕卿（1867—1921），名宾鲁，山东诸城人。转益多方，钻研琴学。尝在济南、诸城传琴。一九一六年起在南京高等师范教琴，为古琴进入现代学府之始。一九二〇年在晨风庐琴会上被推为第一。传谱汇编为《梅庵琴谱》。传人有"梅庵派"之称。

王燕卿像，王个簃绘，载于《梅庵琴谱》卷首。左为《梅庵琴谱》誊清稿本所载王个簃手绘原件，南通市图书馆藏。右为刊本。

增加了五个轮指，在个别句子上稍事加工，并改名为《关山月》。这让鸣盛社的人很不满。后来王燕卿回老家诸城，常弹此曲，也受到诸城琴家的攻击，说曲中轮指太多，"油腔滑调"，而且打破了古琴禁弹民间小调的"戒律"。虽然喜欢它的人还是很多的，但在这样的舆论下竟然没人敢去跟王燕卿学。要不是后来王燕卿去了南方教琴，也许这首曲子就失传了。

　　这个说法有相当明显的疑点：既然王燕卿只是把《骂

罵情人

正调一段

5·6 1 | 1·2 | 5555 62 | 5 — |
花开花败　　为什么你不来.

1·2 1 6 | 5 5 | 2·3 | 5 5 |
小儂家把相思害　你还装呆。

6 6 | 5 1 6 5 | 5 3 5 | 5 565 |
我为你　常把寝食废　　　你太

3 2 1 | 1 — | 1 1 5 1 | 6 5 5 53 |
狠哉　　　你忘了饮美酒 并肩徘

5 65 | 3 2 1 | 6 2 | 1 2 16 |
徊现如今 瘦如柴　祗怕儂指日

5 665 | 3 36 | 5 4 | 1 — |
玉殒香埋　嗳呀 你太狠哉。

5·6 1 | 1·2 | 5 56 | 2 3 21 | 1 1 — ‖
促狭人啊把 人　气煞。

张育瑾整理的歌曲《罵情人》。

《龙吟馆琴谱》中的《关山月》。

情人》改换了名字、"稍事加工"，就算他在诸城教不了
这支曲子，难道鸣盛社的原谱在济南也没人学吗？何至
于非要王燕卿去南方才能把它传下去？可张育瑾的记述
极其细致，言之凿凿，不但拿出了"现存济南詹澂秋先
生处的宣统二年原谱"，詹澂秋本人也站出来证实。从此，
琴曲《关山月》改编自民歌《骂情人》就成为定论，后
来《辞海》、《中国大百科全书》、《中国音乐词典》也采

纳了这一说法。

　　无论面对鸣盛社的不满，还是诸城琴家的攻击，王燕卿始终没说什么。张育瑾分析说："当他更改曲名时，鸣盛社大为不满，王燕卿未做任何解释。如果他有历史根据，必然会理直气壮地提出根据，说明理由。"有意思的是，就在这篇文章发表后的二十多年，"历史依据"柳暗花明地浮出了水面。

　　王燕卿曾提到自己有一部《龙吟观谱》残稿——这一谱本，闻所未闻，可以说仅见于此。谁也没想到，六十多年后古琴家谢孝苹在饶宗颐的指点下，在荷兰莱顿图书馆的高罗佩藏书中找到了一本清嘉庆间山东人毛式郁的《龙吟馆琴谱》抄本。经研究，这个《龙吟馆琴谱》，大致就是从前那个只闻其名未见其书的《龙吟观谱》，而其中赫然便有与王燕卿《梅庵琴谱》中《关山月》

　　谢孝苹（1920—1998），字鹿坪，号雷巢，江苏海安人，一九四二年毕业于东吴大学。曾从事外交工作。后为中国社会科学院历史所副研究员。尝出版激光唱片《纪侯钟》。历史、词学及古琴文论，辑为《雷巢文存》。

　　饶宗颐（1917—2018），字固庵，号选堂，广东潮州人。早年任教于无锡国专等。一九四九年移居香港，任教香港大学，并在印度、新加坡、美国、法国等多所高等学府从事研究。回香港后任中文大学教授及系主任。凡甲骨、敦煌、古文字、上古史、近东古史、艺术史、音乐等均有涉猎。善琴，书画造诣尤深。

　　高罗佩（Robert Hans van Gulik，1910—1967），字笑忘，号芝台，荷兰人。早年侨居印尼。精通汉语等多种东方语文。一九三五年从事外交工作，先后被派驻日本、埃及、中国等国。曾任驻日大使。著有《秘戏图考》《中国古代房内考》《琴道》《明末义僧东皋禅师集刊》与系列小说《狄公案》等。

基本一致的同名琴曲！也就是说，早在张育瑾记述的故事之前一百多年，同名、同曲调的琴曲《关山月》就已经有了。王燕卿的此谱来源是《龙吟馆琴谱》（或者说是《龙吟观谱》），与鸣盛社的《骂情人》谱根本无关！

从鸣盛社《骂情人》成谱，到一九九〇年谢孝苹的论文发表，前后近九十年，王燕卿之冤竟然能大白于天下，实在是很幸运的。然而，历史的诡异之处就在于，《关山月》之争竟然只是表面文章，王燕卿饱受攻击的真正原因其实是他常带着琴去妓院。懂的人知道他是教妓女弹琴以谋生，却难保有人不另作他想，何况，教妓女弹琴也是坏了"琴品"的事，是衣食无忧的正人君子所不屑为的。张育瑾《对琴曲〈关山月〉的调查研究》,张育瑾《山东诸城古琴》,谢孝苹《海外发现〈龙吟馆琴谱〉孤本》,徐昂《王翁宾鲁传》,见闻

王露妙联戏琴友

山东益都县有位姓槐的道士，擅长弹琴，正好也藏有一张以古槐树斫成的琴，音极清亮。

一日，槐道士的琴友王露来益都，设宴会琴。席间，王露欲戏弄一下友人，乃出一上联求对："槐道士弹槐琴，一鬼弄木。"一座皆笑，而无人能对。

这一天，正好有位谢君也在赴会之列，因有事不与，写信辞谢。有人以此得启发，当即对曰："谢先生写谢帖，寸身能言。"一时传为佳话。

王露。

事后，王生香将此事与友人杨高品说起。杨高品说："联意颇巧，恐心葵先生不久于人世。"后来果然应验。王生香《鉴琴六要》

　　王露（1878—1921），字心葵，山东诸城人。琴艺兼金陵、虞山二派。清末曾东渡日本留学。民国初，在济南大明湖畔组织德音琴社，从学者甚众。后任教于北京大学。辑著有《玉鹤轩琴谱》等。兼善琵琶。
　　王生香（1902—1975），原名敬亭，字逊斋，山东费县人。早年先后从王心葵、詹澂秋学琴。做过教师，一九四六年任费县县长三个月。一九四八年客居南京，后为江苏省文史馆馆员。著有《金陵访琴录》、《冶山琴谱》《广陵散商榷》等。

张味真留意听琴者神色

　　教育家徐道政少嗜丝竹，有一天，访马一浮于湖上寓庐，见案头横一古琴，很是爱好。隔了一年，古琴家张味真恰巧到杭州来，他就去拜访。张味真为他弹了《平沙落雁》和《归去来兮》，泠然飒然，为之意远。他

徐道政（1866—1950），字平夫，浙江诸暨人。光绪二十九年举人。南社成员。曾任浙江第六师范校长。精于书法。著有《中国文字学》，主编有《诸暨诗英》。

马一浮（1883—1967），名浮，又字一佛，浙江绍兴人。早年游学北美、日本。辛亥革命后潜心考据、义理之学，研究古代哲学、佛学、文学。抗战中任教于浙江大学，并在四川筹设复性书院，任院长、主讲。一九五三年起先后任浙江省文史馆馆长、中央文史馆副馆长。著述宏富，今人辑有《马一浮集》。

张味真（1881—1967），原名冶，号诒园老人，浙江嵊县人。年轻时学琵琶于金宪俊，学琴于开霁和尚。肄业于上海震旦大学。先后任教于天津南开大学、北京高等师范等校，曾任《东方杂志》编辑主任。一九五三年起为浙江省文史馆馆员。在北京任教时，在《音乐杂志》上刊有《中乐复音古证》《音气古说》。

张味真（坐者）。

听了，问："我能不能向你学习，是否学得会？"张味真说："可以。"再问如此说的依据，张味真回答："你听我琴，神凝志专，悠然有所领会，那就不难入门而窥堂奥。"徐道政立刻北面受业。

学了若干时，徐道政欲自购一琴。张味真说："据说万宝斋有张古琴，因为缺了弦，未审其

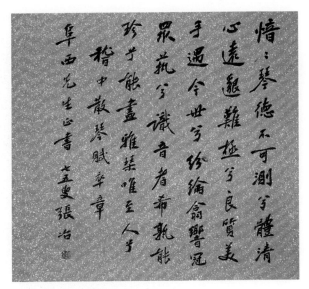

张味真赠查阜西墨迹。

音,善弹琴的大休上人没有买。"遂同去一观。那琴名"韵磬",张味真用笔管扎弦,键于凤沼,试其音,果然不同凡响。斥十二金买归,示马一浮,马一浮大为赞赏,说:"察其断纹,是五百年前古物无疑。"徐道政后来还作了篇《得古琴记》以志喜。郑逸梅《南社丛谈》

杨时百三年半学《渔歌》

杨时百以《渔歌》而享盛名。他在《琴镜·渔

歌》跋中说："《渔歌》一曲，予自癸丑九月迄丙辰八月，与琴师月课十八次，合弹两遍，风雨寒暑不辍，连闰计一千三百遍。求学之难，可胜慨叹。"一九一三到一九一六年的这段经历让他有如此感慨，大有深意。杨时百弟子宗孔记下的这个故事，有助于了解其背景。

杨时百向黄勉之学琴时，两琴对张，开始各弹一声，积声成句，积句成段。到了杨时百不能弹之时，黄勉之便唱弦字，或唱指法字，使杨时百得以循声相和，一定要到弹奏娴熟的程度，才可结束。杨时百初学《渔歌》，也用此法，但与往常却有些不同。

杨时百寒暑不辍，由积声而成句，等到《渔歌》全曲习完，黄勉之仍让他按时照所定课程，前往自弹。每当杨时百弹《渔歌》，黄勉之便坐在一旁静听，等弹完，也不说话，只将头一摆，示意下课，杨时百遂自行离去。如斯者竟达两年。有时杨时百私下看了些琴书，或请教音律方面的问题，黄勉之就流露出不快的神色，说："弹琴者，当以手弹，勿以口弹，勿以笔弹。"一概不给他讲琴理，还不准他私下看琴书。

又过了好多日子，当杨时百照例弹完，黄勉之开口说话了，不过说的是两个字，"不到"。这样又是一年。杨时百每次弹完就听到"不到"二字，不免暗生疑问："从前跟我一起学琴的有百馀人，都畏难中辍，至今只留我

杨时百。　　　　　　　杨时百手抄《大佛顶首楞严经》。

一人。这一曲《渔歌》,学了三年,还没听他讲过一句琴理,学费却花了许多。如今我每弹一遍,他仍是说'不到',不知甚么时候才算到了,他是只图我的钱吧?唯恐一说'到了',他便不好再得我的学费么?"

疑心已起,杨时百遂决告退不学,正好又被派往湖南任职,遂离京南下。这便是他自记"自癸丑九月迄丙辰八月"学《渔歌》的经历。

但没想到的是,去后不到三个月,黄勉之也跟到湖南找来,让他弹《渔歌》,等他弹毕,仍是答之以"不到"二字。杨时百还是想:"我的钱你还未得够么,弹到哪一天才说到呢?"

如此这般，又过了半年。一天清晨，天气格外明亮，空气也非常新鲜，杨时百觉得心情舒适，遂调起琴来，对着黄勉之畅畅快快地弹了一遍《渔歌》。弹完之后，出了一身汗，觉得人我两忘，目空一切，美发于中，而畅于四肢，手舞足蹈，却又说不出所以然来。这时，杨时百不由自主地大声问黄勉之："到不到？"黄勉之一拍桌子，厉声答道："你自己还不知道么！"

杨时百当即明白了黄勉之的苦心，反躬自省，说："此真吾师也！从今以后，我再不敢疑惑你了。"乘着那学到的热度，将官辞去，与黄勉之同回北京，专心研究琴学。黄勉之这才拿出琴书，与他详细解释律吕、音节、吟猱、指法、自然的要理。杨时百遂得大悟。宗孔《中西音乐源流》

周作人听琴

周作人自称不懂音乐，所以写《国乐的经验》，其实就是"听不懂的经验"。他写道：

周作人（1885—1967），浙江绍兴人。鲁迅二弟。早年留学日本，一九一七年任北京大学教授，参与《新青年》编辑工作，成为新文化运动的主将之一。散文创作成就极高。抗战期间出任伪职，战后入狱。晚年多从事翻译工作。

第一回在民国七八年，北大开了一个古琴演奏会，蔡孑民主席，郑重介绍古琴专家、山东王露先生，地点是三院大礼堂，实际只是一所大房子，可以算是风雨操场，也可以当饭厅的。排坐在板凳上的人看见王露先生走上来，开始弹奏，场内鸦雀无声，大家都拉长了耳朵听着，却听不到什么声响，只远远的望见他的手上下移动着，好像是在打着算盘。

第二回是民国十八九年，我同了女儿到女子文理学院去看秘书郑颖孙先生，他也是古琴专家，承他的好意特别为我们弹了一曲。在他办公室内，只有主客三人，琴声是听得清了，只是丁一声东一声的，不敢说不好，也总不知道它是怎么好。大概弹的人弹给外行听也已弄惯了，似乎并不怎么样，在我却不仅心里很是抱歉，也有点惭愧，因为不懂古琴总是不大名誉的。

据《蔡元培年谱长编》，周作人的头回听琴经验发生在一九一八年五月十八日。年谱里摘录了蔡元培的发

郑颖孙（1894—1950），安徽黟县人。曾执教于北京大学，任北京艺术专科学校教务主任及校长，为北平研究院史学研究会会员、国乐改进社及光社社员。抗战期间在昆明、重庆等地任教，为教育部音乐教育委员会委员。胜利后执教于南京中央大学，并任职于国立编译馆。一九四八年去台湾任教，直至病逝。乐器收藏甚富，曾出版古琴独奏唱片《长门怨》。

郑颖孙，一九二七年于北平。

言，果然是相当"郑重"的。只是当时没有合适的扩音设备，在那么空旷的礼堂里奏琴，效果可想而知。说王露奏琴如"打着算盘"，联想还真传神。这大约是现场众多听琴者留下的唯一的感想记录了吧。

至于第二回听琴的经验，周作人还在另一处说起过。那是他写《鲁迅的故家》时，发挥鲁迅的散文名篇《从百草园到三味书屋》中的一句话"蟋蟀们在这里弹琴"："蟋蟀是蛐蛐的官名，它单独时名为叫，在雌雄相对，低声吟唱的时候则云弹琴，老百姓虽然不知道司马相如琴心的故事，但起这名字却极是巧妙，我也曾听过古琴专家的弹奏，比起

蔡元培（1868—1940），字鹤卿，号孑民。浙江绍兴人。二十六岁中进士、点翰林，二十九岁授编修。入民国后，历任首任教育总长、北京大学校长、中央研究院院长，为中国学界领袖。著有《中国伦理学史》《石头记索隐》等，今人辑有《蔡元培全集》。

来也似乎未必能胜得过。"这篇文字写于一九五一年七月，郑颖孙死了差不多一年罢，若他地下有知，故友觉得古琴之声尚不如蟋蟀鸣叫，不知道会不会还"似乎并不怎么样"呢？

　　这篇短文通篇老实的外行话，但能外行得讨人喜欢，又何况拿手的话题呢。这就是周作人的妙处。周作人《国乐的经验》，周作人《鲁迅的故家》，高平叔《蔡元培年谱长编》

王燕卿晨风庐夺魁

　　民国九年上海晨风庐琴会之后，刊出一册《晨风庐琴会记录》，罗列来宾名单与琴会日程，十分简单。与会的几个年轻琴人里，顾梅羹享年较久，晚年曾说起会中最戏剧性的高潮：

　　那天王燕卿演奏琴曲，还没弹完，座中的好多琴人已经忍不住侧身站起，有的更靠近了倾听。一曲既罢，琴会的主办者周梦坡脱口叫好，手拍王燕卿之肩，说："这次琴会你是头魁！"此时，在一旁的资历、声望、成就

顾梅羹（1899—1990），名燾，湖南长沙人。十二岁开始习琴，曾在山西育才馆、山西国民师范学校、湖南音乐专科学校教授古琴和中国音乐史，一九五九年任教于沈阳音乐学院。尝参与编纂《存见古琴曲谱辑览》、《存见古琴指法谱字辑览》，编著有《琴学备要》。

周梦坡。

《晨风庐琴会记录》书影。

都堪称翘楚的杨时百则面露不悦之色。

查阜西一定听彭祉卿、顾梅羹说起过这一场面，所以才写道，王燕卿"重视技巧，充满着地区性的民间风格，感染力极强"，"在晨风庐近百人的琴会上惊倒一座"。他还指出，由王燕卿的演

周梦坡（1864—1933），名庆云，字景星（一字逢吉），号湘舲，别号梦坡，浙江吴兴人。清末任教谕，曾参与咨议局及挽回苏杭甬路权活动。后经营丝、盐业，成为浙、沪巨商，也是收藏大家。好琴，曾组织晨风庐琴会，编著有《琴史补》《琴史续》《琴书存目》。

查阜西（1895—1976），江西修水人。一九三六年在苏州发起组织今虞琴社，一九五一年后领导北京古琴研究会从事古琴音乐的学术探讨和演奏实践。曾先后去美国、日本、苏联从事音乐交流。著有《查阜西琴学文萃》，编纂《存见古琴曲谱辑览》《存见古琴指法谱字辑览》《历代琴人传》，主编《琴曲集成》。另编有《幽兰研究实录》《传统的造琴法》《传统的造弦法》等。

彭祉卿（1891—1944），名庆寿，江西庐陵人。承袭家学，精通琴道。尝从杨时百学琴，以精《渔歌》著称。所传《忆故人》谱，最为风行。一九一五年与顾梅羹创立愔愔琴社。有《桐心阁指法析微》等。

奏艺术发展而来的梅庵琴派备受瞩目，与这次夺魁是有着明显的因果关系的。

对王燕卿本人来说，夺魁多少让他洗刷了在山东老家因种种原因遭受的屈辱。这也是上天给他的机遇——半年后他就去世了。见闻，查阜西《百年来的古琴》

史量才爱妻及琴

大报人史量才是晨风庐琴会的组织者之一，具体承办的却是大富商周梦坡。对熟悉现代新闻史、政治史的人来说，史量才去组织一次琴会已经够让人吃惊的了，可谁能想到，他竟还为周梦坡对与会琴人的待遇苛薄愤愤不已，打算自行召集一次琴会呢。

史量才对琴人是够慷慨的。古琴家吴浸阳卖一张"雪夜冰"琴给他，他一掷三千元。一九二九年春，他听说了王燕卿死后的情形，"慨然斥资五十金为表其墓"。

史量才（1880—1934），原名家修，江苏江宁人。清末曾任上海《时报》主笔，一九一三年接办《申报》，力主抗日，反对内战，倾向民主，力求进步。遭特务枪杀身亡。

吴浸阳（1886—1960后），字观月，号纯白，四川灌县人。少年时为青城山道士，弱冠后来江南，往来苏、沪、杭一带。琴艺兼有川、熟两派，擅《渔歌》《潇湘水云》。三十年代初因商务纠纷去香港，后终于斯。

史量才遗像。　　　　　　吴浸阳。

吴浸阳赠史量才的仲尼式琴"耳通"。

一九三三年初大休和尚坐化，其弟子周冠九计划石印大
休所遗画作，也是史量才出的印资。晨风庐琴会举办的
一九二〇年前后，正是他对琴兴趣最浓的时候，家里常
有古琴清客。吴浸阳、李子昭与他来往最多，连他自己
也能弹上几曲。

　　那时候，申报馆的五楼就有一间琴室。一九二〇年
代起，吴浸阳得到史量才的帮助，在上海一带县城中收
集到大量明代老梁柱，在这间琴室设计监制了六十四张
琴，分别以《易经》六十四卦命名。这六十四卦琴至今

至少有四张存世，可谓是史量才爱琴的见证。

史量才对琴的兴趣，竟全是拜他的妻子沈秋水之赐。这位沈秋水最是好琴，大约最初学琴于吴浸阳，后来也跟杨时百、李子昭、黄渔仙、顾梅羹学过。晨风庐琴会上，她以"阳春"琴演奏了《流水》，艺在黄渔仙等另三位女琴人之上，被推为女子第一。有意思的是，那天接着她演奏《文王操》的，是史量才九岁的儿子史咏庚。史家真可谓是满门好琴了。

史量才如此厚爱沈秋水，却有一段渊源。沈秋水在清末原是上海滩的一名妓女，当时有一位军阀陶骏保对她爱慕已久，一次竟身怀十万巨款前来，拟为之赎身后购房置地，不料却被刺客暗杀身亡。沈秋水便以此巨资，帮助时任《时报》主笔的史量才盘进了《申报》，这为他成为上海报业的巨擘奠定了坚实的基础。沈秋水对史量才，可谓有情有恩。

沈秋水进入史家，始终无子。史咏庚是正室所生，而数年后史量才又有了外室，并在一九二二年为他生了一个女儿。沈秋水落寞可想。史量才便在杭州西湖边葛岭前为她造别墅一座，名为"秋水山庄"。一九三四年

沈秋水（1892—1956），女，原名沈慧芝，曾为上海名妓，意外得拥巨资。后为史量才次妻，资助史量才购入《申报》。史量才在杭州西湖边为其建秋水山庄。善琴。史量才遇刺后将秋水山庄捐给慈善事业。

秋水山庄近影。

沈秋水面对史量才遗体奏琴诀别。

十一月十三日史量才被暗杀，就在从秋水山庄回上海的路上，沈秋水、史咏庚都在现场。而这天离开秋水山庄之前史量才所写的一首七律，就成了他最后的遗作。这首诗的最后两句也与琴有关："案上横琴温旧操，卷帘人对牡丹开。"

　　十一月十六日下午，史量才大殓。沈秋水在三天前跳车逃生时扭伤了足踝，回到上海后一直咯血，此刻步履蹒跚地来到丈夫遗体之前，为他弹了最后一首曲子，作为永诀。据说，一曲既毕，掷琴于火钵之中。

　　沈秋水真不愧是奇女子。安葬史量才后，她毅然将秋水山庄捐为杭州的慈善事业，又将史公馆捐给上海育

晚年沈秋水。

婴堂，自己则搬入一个单间，从此杜门谢客，以度馀年。如果没有她，新闻史上的史量才，也许不会在古琴史里出现。周梦坡《晨风庐琴会记录》，查阜西《历代琴人传》，邵大苏《〈梅庵琴谱〉跋》，憨庵《大休法师坐化记》，吴兆基《操缦随笔》，庞荣棣《申报魂：中国报业泰斗史量才图文珍集》

马一浮鼓琴先解乐意

弘一大师的年谱里，一九一六年有一条："是年大师欲御古琴。友人马一浮请其过访试之。"原来，马一浮这位大儒也是琴人，有琴，所以才请李叔同（弘一）去他那里试琴。

马一浮一生与很多琴人有过交游：抗战以前，有徐道政、胡莹堂、张味真，与张味真相契尤深，还给少年时代的姚丙炎以不

姚丙炎（1921—1983），生于浙江杭州。幼年曾自学二胡、三弦。一九四六年学琴于徐元白。一九五一年移居上海，以会计为业终其生。一九八二年，受聘为上海音乐学院古琴客座教师。打谱成就极高，《大胡笳》《酒狂》《幽兰》《广陵散》等最负盛名。著有《琴曲钩沉》等。

马一浮。

《珍霞阁词稿》观款。

小的影响；一九四六年，他发起组织的西湖月会（因与会者约定每人携酒一壶、菜一碟，故又号"蝴蝶会"）繁盛一时，最为艳传，徐元白又是会中活跃的重要人物；此外，他还给沈草农的《珍霞阁词稿》写了观款。

马一浮也是成就相当高的诗人，他曾从鼓琴谈到学诗：

徐元白（1893—1957），浙江临海人。一九一二年从大休上人学琴。参加北伐战争，一度宦游江、浙、豫、蜀。抗战前在南京组织青谿琴社，灌制《普庵咒》《渔樵问答》等唱片。移植有琴曲《泣颜回》，创作琴曲《西泠话雨》。著有《天风琴谱》一卷，未刊。今人出版有激光唱片《徐元白黄雪辉浙派古琴遗韵》。

一九五六年十月二十四日，马一浮致宋云彬函，推荐徐晓英入浙江省文联

聖機先生道席　昔曾面告

衡如女子徐曉英有音樂天

才應在培養之列今以其

自書志願呈覽　課意文

聯嘗有音樂組似可加以采

提供）。

　　吾昔鼓琴，虽不能自制谱，而能知音。琴操虽有词，向不歌咏，但以微妙之思寄之十指，须是闻其声而知其意，故曰"志在高山，志在流水"，不待文字语言，自然会解。其或鼓琴者心意散乱，或意有所注，则不成曲调矣。

　　学诗须知诗之外别有事在，学琴亦然。总须先有胸襟，圣人感人心而天下和平。先有诗意，乃能为诗；先解乐意，乃能学乐。

　　"虽不能自制谱，而能知音"，已经是很高的要求了。"先有胸襟"、"先解乐意，乃能学乐"，他能提出这样的要求，首先自己是有自信的。一九五六年的全国古琴普查不知为什么没留下他的鼓琴录音，真是可惜。林子青《弘一大师年谱》，钱文莹《张味真先生二三事》，乌以风等《马一浮先生语录类编》

杨时百应对萧友梅

　　萧友梅从德国受领音乐博士学位回来后，出任北京大学音乐研究会导师。他立志要在中国办西洋音乐教育，与音乐研究会的另一位导师、古琴家杨时百意见多有不合。

萧友梅常指中国的五声音阶、三分损益律为原始民族音阶，杨时百大不以为然。但其时西风正炽，西乐也不可能完全不影响到杨时百。据他的弟子彭祉卿说，他鼓琴于正调完毕之后，必再慢五弦使其十徽泛音与三弦十一徽泛音同声，然后奏曲，从无例外。这其实就是受了西方音乐及其律制的影响，自然这又是杨时百所讳言的。

一九二一年初的萧友梅。

一九二〇年十月，萧友梅在《音乐杂志》上发表了一篇《中西音乐的比较研究》，说周王朝的音乐教育机构里，乐官多是盲人，传授音乐的法子自然专用耳朵，指挥也是用耳朵……才不得不打板，或撞击地上，一路相沿下来，有眼睛的人传授音乐，也用盲人的教授法，间中有用字谱的，也不过记其大概，详细的地方还是要学者去听。杨时百教人

萧友梅（1884—1940），广东香山人。早年留学日本。民国初留学德国莱比锡大学及莱比锡音乐学院，获哲学博士学位。回国后，先后主持北京女子高等师范学校音乐科、北京大学音乐传习所、北京国立艺术专门学校音乐系、国立音乐院。音乐作品有艺术歌曲、弦乐重奏曲等。今人辑有《萧友梅全集》。

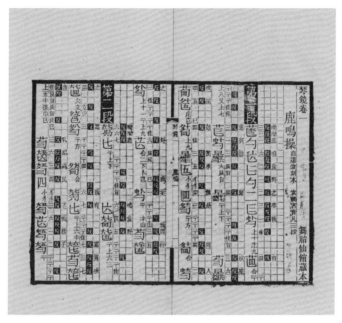

《鹿鸣操》四行谱首叶，载杨时百《琴镜》卷一。杨时百视之为"间接的回答"，但过于臃肿，难于视读。

弹琴，习惯于"用脚撞击地上"，也不着重教人看谱，这篇文章几乎直接讥诮着他。因此，他根据传统资料完成了融减字谱、工尺谱等为一体的古琴四行谱，并对弟子李伯仁说："这是间接的回答。"

李伯仁（1886—约1949），名静，字伯仁，号玄楼。湖南桂阳人。早年留学日本，参加同盟会。辛亥时回国革命，后任海军海事部编译处主任、东北海军驻京办事处少将处长、海军司令部少将参谋、湖南都督府顾问、省参议员等职。尝从黄勉之、杨时百学琴，参与创建九疑琴社。能弹《秋鸿》《渔歌》等十余曲。

杨时百最后还是写了一篇《琴学问答》，对萧友梅做过正面回答。萧友梅《中西音乐的比较研究》,杨时百《琴学问答》，查阜西《古琴谱的创制及其发展》, 查阜西《琴家取用自然音阶论》

杨时百被讥"狗挠门"

古琴的吟、猱之法，各谱历来歧义甚多。杨时百有心改变这一状况，而欲求统一，便在著述中规定了吟猱的摆动次数与摆动幅度，兼以图示。然而他发明的四行谱却又无法容纳吟猱的板拍与转数，以至无法推广。

实际上，吟猱的轻重缓急、次数幅度，都要视不同曲情而定，硬性定死，不免笨拙。不要说当时的西乐家讥刺杨时百的吟猱是"狗挠门"，就是杨时百的弟子管平湖，也没有完全按照他规定的吟猱之法去弹琴。倒是他的另一位弟子、化学家虞和钦写了本《〈琴镜〉释疑》，为他著作中关于吟猱的矛盾做了些解释，但也不能令人信服。当时就有人说杨时百弹琴是"有规范，无技巧"，

管平湖（1897—1967），江苏苏州人。先后师从父亲管念慈、杨时百、悟澄老人、秦鹤鸣学琴。曾组织风声琴社、北平琴学社，并在多所学校担任古琴教师。一九五〇年代入中央音乐学院民族音乐研究所工作，任副研究员，发掘古代琴曲，成就卓著。著有《古指法考》。今人出版琴曲录音《管平湖古琴曲集》。亦为画家。

虞和钦《〈琴镜〉释疑》稿本。

虞和钦《〈琴镜〉释疑》（一九三〇年莳薰精舍铅印本，另有一九三一年《琴学丛书》刻本）中用图来表示吟猱的摆动次数与摆动幅度。

查阜西则说虞和钦的《释疑》是"有好心，不逻辑"。杨时百《琴镜》，查阜西《〈琴曲集成〉第二辑九十八种原书据本提要》

　　虞和钦（1879—1944），名铭新，字和钦，浙江镇海人。早年致力于物理、化学研究，先后筹办灵光造磷厂、科学仪器馆、理科传习所、《科学世界》期刊。光绪末留学日本，回国后从政。民国时任山西、热河省教育厅长、西北军财务委员等职。晚年创办开成造酸公司、开明灯泡厂、葡萄糖厂。有《和钦全集》。

顾悼秋错失琴友

　　南社的顾悼秋早负文名，也通音乐。一九一五年仲

顾悼秋。

顾悼秋（1886—1929），名无咎，字崧臣，号悼秋，江苏吴江人。富藏书，善填词，好酒，能吹笛。辑有《樊湖诗拾续编》，尝助陈去病编《吴江县志》。

春他与友人朱剑芒等同游西湖，一次在旅舍见有风琴，遂与朱剑芒"各奏《梅花三弄》一阕"，引得两位"西妇"伫立旁听。用风琴这种西方乐器演奏古琴名曲，风味一定是很特别的。

顾悼秋是古琴行家。他晚年流寓沪上，有一位家里藏有雷琴的广东琴人钟庚虞很仰慕他与朱剑芒，多次致函表达倾迟之意，愿以订交为快。恰巧顾悼秋有事返乡，等重回上海，拟与朱剑芒同去访晤，不料钟庚虞已然病故。从此顾悼秋每闻琴声，就会想起这位缘悭一面的琴友，凄然不欢。

顾悼秋早年读柳亚子的书，心仪其人，每以不能与之结纳为憾。后来偶遇，以为大幸。这样的大幸，与错失琴友的不幸，其实是一回事：顾悼秋是乐意交游、重情重义的人。顾悼秋《西湖游记》，郑逸梅《南社丛谈》

李伯仁受琴却剑

李伯仁，一九三五年二月。

一九二〇年代，李伯仁旅居北京之时，曾遇到一位壮士说父亲病了，拿出一琴一剑求售。那把剑刚拔出鞘便光芒逼人，以之削铁，真如削泥一般。琴身秀美，髹红漆，有小蛇腹断纹，金徽玉轸，发声如金石之音，可谓神品。

李伯仁予之百金，收下琴而不受剑，说："琴是我的嗜好，姑且放在我这里。剑是您的宝物，还是由您珍用为宜。"那位壮士闻言大喜，为之拔剑起舞，但见寒光闪烁，不见舞剑之人。李伯仁又问他姓名住址，他皆不肯说，只是神色惘然地一再抚摩琴首，随后便离去了。

李伯仁留下的这张琴名"飞

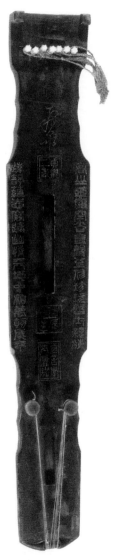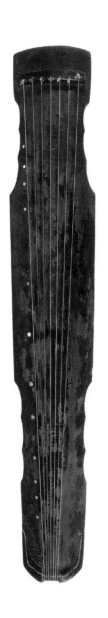

唐琴"飞泉"，故宫博物院藏。

泉"，为唐代贞观二年所斫，后辗转为程子容所得，一九八〇年捐献给国家，今藏于北京故宫博物院，是一张稀世名琴。

话说当时，李伯仁弹了没多久，发现漆面剥落，难以下指，将琴交付北京的斫琴名手**张虎臣**修理。张虎臣一见此琴，便说："这是我小时候在来薰阁所见的东西，别来有六十年了，原来还在京师啊！它原先由刑部某主事所藏，此人不善琴，只当它是字画一般张挂罢了。怎么会到了您手里呢？"李伯仁告以原委，张虎臣惊问："剑上可有双龙？"李伯仁说："隐约有之。"张虎臣乃道："来者必是高阳剑侠之子。这父子二人，皆万人敌。您好在只收下了琴，回绝了剑，那把剑也不是您力所能得的。只是他父亲的病若是痊愈了，必定还会用那把剑来酬谢您。"

第二年，壮士果然携剑而来，自称遵循父命，病既痊愈，愿献剑以表敬忱。李伯仁坚辞不受，壮士遂捧剑长揖而去，从此不复遇此人。李伯仁在弹"飞泉"时，常常会想起那把不知所终的剑。李伯仁《玄楼弦外录》，程子容《唐琴"飞泉"》

张虎臣（？—约1931），当即张笏丞。《历代琴人传》引管平湖口述："张笏丞，一名笏臣，为厂肆来薰阁琴馆学徒，司理古琴买卖，自张瑞山及孙晋斋学琴，称能事。以能篆刻，后自设义元斋于厂肆，营墨盒、眼镜及为人修琴，修琴技术甚高，剖腹不损音色，髹而不碍断纹。"

李子昭、郑觐文释琴曲无板拍

一九二四年，吴其玿经大休和尚介绍，在上海拜访李子昭。李子昭说："世人每以琴无板拍为苦，或妄加板拍，冀取音好听以动人，靡曼淫韵为能事。殊不知动操中有自然节奏，不板而板存焉，何必另加板拍，自谓和谐？反为板滞而不化。且自古以来，善琴者皆以有文之谱为次，何也？实因有文之谱，弹之，其音节往往为文词所应响而落于板滞，何况乎外加板拍？若云不滞，则吾不信也。"

一九三〇年代前期，在上海工作的年轻琴人张子谦去拜访了大同乐会的主持者、琴人郑觐文，琴艺得到首肯。郑觐文是当时上海国乐界的重要人物，他的评价对张子谦进入国乐界起了推动作用，但他的一些学生却对张子谦演奏的琴曲没有固定节拍表示质疑。

郑觐文当即就说："无板拍何能成曲？他的板拍不固定，正是其妙处。要知道数十种琴谱没有一个点出拍

郑觐文（1872—1935），字光裕。江苏江阴人。擅琵琶、古琴。一九一九年在上海创立大同乐会，致力发掘传统器乐，仿制古乐器，并首创了三十二人的民族乐队。著有《中国音乐史》。

子的，难道古人均不知点拍吗？
因为点明拍子反倒不能尽情发
挥，各极其妙，这正是琴曲的伟
大、玄妙之处，其他诸种琴曲何
所及？"吴想天《琴坛丛话》，戴晓莲《深
切怀念我的长辈、导师、著名古琴家张子
谦先生》

郑觐文，一九二八年。

虞和钦抚琴掩护撤军

　　一九二六年初，虞和钦随新
任热河都统宋哲元前往担任热河
省教育厅长，住承德避暑山庄。
才过了一个月，张作霖、吴佩孚
分别自南北两个方向兴兵来犯，
时局骤紧。宋哲元想退兵到多伦，
又恐消息泄露，承德有变，便定
下一计。遂雇泥工数十粉刷府墙，
将被驻军糟蹋得不成样子的避暑
山庄收拾一新。

虞和钦，一九四一年。

　　二月十六日，虞和钦在山庄

胜景宴请全城士绅。酒喝到一半，他取出琴来，为宾客弹奏，接着又邀请大家轮流唱北曲。就在这觥筹交错、琴曲杂陈之中，大军悄然撤出。筵席将罢，军队已尽北上矣！宋哲元、虞和钦等七八人后行，途中几次与吴佩孚的小股部队交火。

虞和钦在科学界、军政界、教育界、商界经营三十年，五十多岁退隐时自号五隐先生，意思是隐于他所喜爱的书、画、诗、琴、舞五艺之中。这里只说他的琴：他善弹《秋鸿》，蓄古琴甚富，自唐而下，代有名琴。一九一八年起他在山西太原任山西省教育厅长五年馀，其间雇琴工两名，广搜元明时的杉木屋梁，亲自监工，剖制成琴数十床。不但仿制各式古琴，还在挖斫内腔上独具意匠，创新腔多种，并另定腔名，刻在琴池内，以作后代制琴法式。山西教育厅署内设立雅乐会，聘张谱芳教昆曲、彭祉卿演授孔庙乐舞，请老师杨时百教古琴，也是在他的主持下完成的。只此一项的成绩已经很难得了，何况隐于"五"呢？陈兵《学富才雄艺冠群——虞和钦的一生》

王叔岷弃师不学

文史学者王叔岷少年时曾学琴于南北名师。当时成

王叔岷。

都有一位能弹《广陵散》的北方琴师，崇尚墨教，带着几个学生在茶馆中张贴标语，宣传墨子的兼爱刻苦之道。有人介绍王叔岷跟他学琴，他说，不要学费的，愿得其人而教之。他看到王叔岷很快就学会了《醉渔唱晚》，很惊奇，说："跟我学琴要学费的，回去告诉你父亲。"王叔岷很不高兴，心想，你不是先表明不要学费吗？古

王叔岷（1914—2008），四川简阳人。早年师从傅斯年、汤用彤，后任职于中央研究院历史语言研究所。赴台后，先后在台湾地区、新加坡、马来西亚等地大学任教。著有《王叔岷著作集》十四种。

琴这样高雅，却要钱！从此不再去。后来王叔岷意识到自己的"少不更事"："他带着几个学生到处宣传墨教，他们要生活，怎么不要钱呢！"

其实，一开始那位琴师愿意授琴，很可能只是碍于情面不得不收，或许竟以为这个学生半途而废也大有可能；后来发现王叔岷确为可造之才，始有认真传授之意。可惜王叔岷就这样放弃了。王叔岷《慕庐忆往》

汪惕予负气剖唐琴

清末民初，汪惕予为近代西医学的教育普及做出很大贡献，极有时望。很多人知道他是安徽绩溪人，家族经营汪裕泰茶庄，资财豪富，但鲜为人知的是，绩溪汪氏竟是古琴世家：明清以来出过很多有成就的琴人，家中珍藏着许多祖先传下来的稀世名琴。关于古琴的技艺与学问，父子历代相传，对它的重视要远远超过门面上的生意。汪惕予自己不仅好琴，还娶了一位善奏《胡笳

汪惕予（1868—1941），字自新，号蜷翁，安徽绩溪人。茶商世家出身。早年学中医，后赴日学习西医。一九〇三年返上海，次年创办自新医科学校及附属医院。后创办中国女子看护学校、医学世界社等多所医学学校和组织，《医学世》月刊、《汪氏医学汇编》等多种医学期刊和著作。曾当选为全国医界联合会会长。

汪裕泰第一发行所，位于上海法大马路老北门大街口。

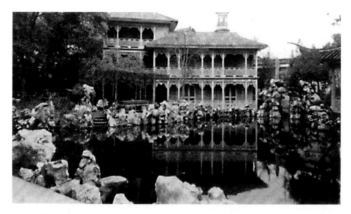

汪庄旧影。

赵梅赠沈秋水汪自新斫蕉叶式琴"海涛"。

十八拍》和《秋鸿》的夫人赵素芳（梅）。

　　一九二七年，汪惕予去杭州处理茶厂业务，被西湖的美景所倾倒，发愿要在西湖边建别墅。到底是有钱好办事，没两年青白山庄（后来改名为"汪庄"）就在南屏山雷峰北麓建成了。这是一座三面临湖的大庄园，庄内亭阁高耸，楼台飞檐，假山重叠，石笋林立，绿树成荫，花团锦簇。庄内除设有汪裕泰茶庄门市部，还辟精室数楹，名为"今蜷还琴楼"，珍藏古今名琴百

汪庄的千今百古琴巢。

馀张，其中有唐开元年款"流水潺潺"琴、宋熙宁年款流水断无名琴、宋文与可藏"香林八节"琴。此外，他还将琴谱墨拓挂满斋壁，名为"琴巢"，楼前平台上更修琴台一座，又取松烟造墨，皆仿琴型。好琴如此，可谓至矣。

　　一九二九年举办西湖博览会，汪惕予是评议部委员。当时艺术馆工艺组展出的唐代雷威斫"天籁"琴、元末

汪惕予。

朱致远斫"流水"琴、明代汪宗先斫"修琴"琴，都是出自他的珍藏。博览会开得很成功，新落成的今蜷还琴楼也名声大振，可这时竟然有人指出，"天籁"琴是赝品。对收藏家来说，这样的指控几乎就是侮辱，可汪惕予似乎绝无怒色，反而登报提问：你从哪里看出假来？

这简直是给了那位鉴定家一个说话的机会，没多久便写了篇洋洋千数百言的文章答复。他说，雷威斫琴，底板多用楸梓，楸梓色微紫黑，锯开可见；而这张"天籁"琴底板用的是黄心梓，黄心梓中心之色偏黄，不是唐人

所讲究的。

　　事态发展到这一步，汪惕予索性邀来琴坛同好与各方学者、行家，开了一个说明会。好一个汪惕予，当众将这绝世名琴剖开，撬下琴底，横里锯开，让大家看一看，果然是发黑泛紫的一块楸梓！报纸当然乐得渲染，斗大的标题"日夕望君抱琴至，空山百鸟散还合"。那位鉴定家呢，从此销声匿迹。

　　只可惜了一张雷琴！《汪庄主人有琴癖》

吴景略书肆访琴友

　　一九三二年十二月，吴景略开始学琴，老师是一位客居常熟的琴人王端璞。可甫学三个多月，初知古琴的基本指法与技巧，能弹《关山月》、《慨古吟》、《静观吟》、《湘江怨》、《醉渔唱晚》等数首中小琴曲，王端璞去往他处了。师授既断，吴景略热衷不减，便根据琴谱按弹，力学不辍。他也希望能多多结交琴友，得到教益，

　　吴景略（1907—1987），江苏常熟人。少时从师学习琵琶、三弦等乐器。一九三六年参加今虞琴社。一九五四年任中央音乐学院民族音乐研究所通讯研究员，并任教于民乐系。一九八○年任北京古琴研究会会长。擅长《梅花三弄》、《渔樵问答》、《潇湘水云》等，发掘整理了《广陵散》、《胡笳十八拍》等古代琴曲。

青年吴景略。

徐少峰（1888—1960），广东中山人。在上海做牙医。能琴善画，画师从冯超然，琴师从李子昭。擅弹《渔樵问答》，为今虞琴社成员。与叶恭绰、吴湖帆、龙榆生、张葱玉、袁安圃等文化界人士往来密切。

李明德（1899—1946），广东三水人。中国肥皂公司职员。尝从吴浸阳学琴。能弹《秋塞吟》、《醉渔唱晚》等二十余曲。

可是，人海茫茫，这点求友之声实在是太微弱了。

吴景略常在礼拜天去上海的旧书肆寻觅古谱，他由此想到，其他琴人也需要琴谱，于是就在旧书肆打听常来光顾买琴谱的都是哪些人。这一招果然有效，书肆的伙计说有一位徐少峰医生会弹琴。他当即登门拜访，不巧，徐少峰去了外地，他等不及，写了一封信追到外地。徐少峰被吴景略的诚恳所感动，回信结纳，大约他一时不能回来，又请友人李明德先去回访。

李明德到常熟后，给吴景略弹了《梅花三弄》。吴景略在旁边一面听，一面强记节奏和特点。晚饭后李明德说："今天太晚了，我明天再来。"他走后，吴景略拿出纸笔，照着琴谱指法，配上李明德《梅花三弄》的节奏。终于找到了琴友，吴景略兴奋得一

徐少峰画作，一九五一年。

夜没睡，把整首《梅花》都弹了下来。第二天，李明德听到他演奏出与自己极为相似的《梅花》，惊讶地说："你根本不需要老师，你是无师自通的琴人，天才。"

随后，李明德把吴景略引荐给李子昭、查阜西。从此，吴景略的琴友越来越多，转益多师，琴艺也越臻精妙。追溯源头，还是多亏他想出了去书肆访琴友这个主意。严晓星《吴景略初涉琴事考》，伊鸿书《琴坛巨擘　一代宗师》，吴宁《忆故人》，吴文光《吴景略和他的古琴音乐》

戏曲大家与琴

中国艺术研究院音乐研究所藏琴中，有一张明代仲尼式"浣尘"琴，通体髹黑漆，呈蛇腹断纹。若非特地标注，很少会有人想到，这张琴原先的收藏者竟然是京剧大家程砚秋。据程砚秋的儿子告诉同学，他父亲的确会弹琴。

一九四一年秋冬之际，程砚秋在上海，老友、京剧丑角刘斌昆来访。程砚秋说，听说你会弹古琴？乐队里有位老先生也会弹。刘斌昆说："好呀，我回家去抱一张古琴来，向这位老先生请教请教。"程砚秋连声说好，随即请来了老先生。刘斌昆取得琴来，请老先生先弹。老先生一再辞让，刘斌昆便弹了一曲《醉渔唱晚》，老先生答之以《长门怨》。程砚秋兴致颇高，鼓掌称赞。还有一天，程砚秋由刘斌昆陪同，乘车去礼毅音乐研究室，想听刘斌昆的古琴老师许光毅弹琴，但没

程砚秋（1904—1958），原名承麟，满族，后改为汉姓程，北京人。先后受教于王瑶卿、梅兰芳。所演剧目有《梨花记》《龙马姻缘》《荒山泪》《锁麟囊》等。摄有电影艺术片《荒山泪》。为京剧四大名旦之一，"程派"创始人。一九五三年任中国戏曲研究院副院长。

许光毅（1911—2000），上海人。一九三三年加入大同乐会，从郑觐文学琴，曾赴美、欧演出。先后创办中国管弦乐团、礼毅音乐研究室等。后任上海民族乐团副团长。著有《怎样弹古琴》等。

"浣尘"琴，程砚秋旧藏。

遇上。从收藏古琴到组织会琴，再到寻访琴人，可见他的兴致。

程砚秋组织这次会琴时，老先生弹的《长门怨》流传已经很广了。在《龙吟馆琴谱》重现之前，一般都认为，《长门怨》在南方的流传，是一九一六到一九三一年这十五年间王燕卿及其传人刊布的《梅庵琴谱》推广的结果。然而，古琴曲《长门怨》见诸记载，却还要早一些，而且还出自梨园史料。倦游逸叟《梨园旧话》云："前某堂弟子饰刀马旦之陈桐仙，所演《竹林计》《杀四门》等剧，对枪时有所谓一百八枪者，回旋上下，令观者目眩神摇，可谓尽舞枪之能事。陈又善弹琵琶，犹记吾弟子蔚君弹琴，陈以琵琶和之，所弹《归去来辞》《长门怨》等曲，悉以琵琶音韵补其空缺，宛转抑扬，娓娓可听，此四十年前事也。"作者所记年岁为壬申（一九三二），"四十年前"大约是光绪中叶。

程砚秋曾应上海中国大戏院之请，将古琴演奏穿插在连台本戏《太平天国》里。不仅琴艺派上用场，他对古琴的体悟还体现在剧本写作中。一九五三年，程砚秋上演他的新戏《祝英台》（后改为《英台抗婚》）。"梁山伯与祝英台"一剧，各个地方戏都各有所本，但程砚秋改编本有一处戏剧性的安排，是其他剧本中没有的，那是祝英台的父亲接受了马家聘礼，祝英台误以为是梁山

伯下聘，因而在观聘礼时唱出美妙的新腔："羞答答假意儿佯装镇静，山伯兄果然是守信之人。锦匣内有宝砚传世珍品，在那边七音律（后改为'系冰弦'）乃是古琴。砚同琴暗藏着心心相印，梁仁兄为彩礼煞费苦心。"用在戏里，巧夺天工。

另一位京剧大家梅兰芳，最注意学习和汲取其他艺术融汇到京剧中来，连洋人的小提琴都要摸一摸，更不必说自家的古琴了。他最早对古琴发生兴趣，大约是一九二二年六月十六日，在上海。这天他听吴浸阳、吴兰荪弹了《平沙落雁》《渔歌》（第九至十五段）等曲，"万斛清尘，泠然斗室，本自阳光中至而苦热者，不知风之萧萧，凉生肝隔也"，于是"有意学琴，请师事吴君"，还当即购来数种琴谱。第三天，吴浸阳再访梅兰芳，并约定当晚一同坐船去南通为张謇祝寿，以便途中就开始授受琴艺，梅兰芳"喜形于面"。

在随后的数年里，梅兰芳操琴不辍。他的好友王琴生曾回忆，一九三〇年左右，梅兰芳专心研究古琴艺术，有时候特地让朋友留在书房里，听他弹琴。结果，朋友

梅兰芳（1894—1961），字畹华、浣华。江苏泰州人。大量排演新剧目，在唱腔、念白、舞蹈、音乐上大举创新，形成"梅派"。曾先后赴日本、美国、苏联演出。一九五〇年回北京定居，后任中国京剧院院长。摄有电影艺术片《梅兰芳的舞台艺术》。著有《梅兰芳全集》。代表剧目有《贵妃醉酒》《宇宙锋》等。

梅兰芳弹琴照。上图载于《北京画报》第二一九期，一九三一年十一月二十八日；下图载于《国剧画报》第一卷第二十八期，一九三二年七月二十九日。

们听着听着就睡着了，等他们一觉醒来，天已微亮，再看梅兰芳毫无倦意，依然在弹奏着。梅兰芳最喜欢弹奏的是《良宵引》《平沙落雁》，极松，极静，姿态也极为优美。他还藏有宋、元、明代的古琴。因为他长期在汽油灯下弹琴作画，上瘾之后不眠不休，很多朋友都担心他因此伤了眼睛，百般劝说。后来还是齐如山说动了他，这才放弃了弹琴。一九三一年，梅兰芳留下数帧操缦小影，其珍贵程度，不言而喻。

那一阵子，梅兰芳家频涉琴缘。一九三一年夏秋之际，法国音乐学家路易·拉鲁瓦到北平考察中国音乐，曾去梅宅听人弹琴。李伯仁在梅宅的缀玉轩中，弹梅兰芳藏的明代益王琴"韵磬"，并写下《缀玉轩抚琴》诗："红尘十里杏花开，得意春风度凤台。韵磬回声成百籁，梦中惊醒玉人来。不问罗浮第几仙，流莺声里细调弦。移情为谱《梅花》弄，别有幽香破晚禅。"

一九三五年，梅兰芳去苏联演出，行李中就有古琴。没想到在过海关的时候，此琴的琴囊引起了海关人员的怀疑，不但拆开查了又查，还翻箱倒箧，查遍

路易·拉鲁瓦（Louis Laloy, 1874—1944），法国人。在巴黎长大，一九〇四年获索邦大学音乐史博士学位。长期在巴黎歌剧院工作，一度任大学教职。涉猎极广，通晓包括汉语在内的七国外语，醉心中国文化，以传记写作、音乐评论著称于世。与德彪西等作曲家关系密切，并对他们产生了重要影响。

梅兰芳《玉簪记·琴挑》剧照。

所有行李，后来还是靠一摞梅兰芳戏装照解了围。据掌故家郑逸梅说，梅兰芳还和齐如山考订合辑过一本《缀玉轩制中国戏剧图画留影》，其中服饰道具之属固有之，却还有乐器三百馀件，又有"工尺谱、琵琶谱、唐宋词谱、宋元词谱、琴谱、宫谱、律谱、锣鼓谱、僧经旧谱，什么都备"。

暂时没有看到"余派"创始人余叔岩会弹琴的记载，但一九二五年三月中旬，他在一封探讨京剧音韵的书札中说："……且四声各有三才，韵善于运用，始能尽吞吐开合、抑扬顿挫之妙，否则板而无味，如七弦琴有泛音、散音、按音，但非口讲，不能会其旨趣。"似乎对古琴也不陌生。

昆曲大家俞振飞学琴是见诸记载的。那是大约一九四〇年代，古琴家吴宗汉的太太王忆慈拜在他门下学昆曲，他则跟着吴宗汉学琴——这对《琴挑》的演出或许不无助益罢。

余叔岩（1890—1943），湖北罗田人，生于北京。京剧老生，代表剧目有《搜孤救孤》《王佐断臂》等。在全面继承谭（鑫培）派艺术的基础上，以丰富的演唱技巧进行了较大的发展与创造，成为"新谭派"的代表人物，世称"余派"。

俞振飞（1902—1993），名远威，号箴非，江苏松江人。早年从父亲俞粟庐及沈月泉、徐凌云学昆曲，向蒋砚香学皮黄。一九三一年拜程继先为师，后为专业演员。一九五七年起先后任上海市戏曲学校校长、上海京剧院院长、上海昆剧团团长等职。擅演剧目为昆曲《牡丹亭》等、京剧《群英会》等。

《玉簪记·琴挑》，樊少云绘图，沈草农录词（樊愉提供）。

　　戏曲艺术家学琴，通常都是出于演剧的需要，并
不深研。一些著名票友就不同：红豆馆主（溥侗）、
张充和、樊伯炎……都精通琴艺，有的置之古琴家中

　　吴宗汉（1904—1991），字汇江，江苏常熟人。早年曾从徐立孙学琴。
一九四〇年代在上海从事教育，活跃于今虞琴社。一九五〇年任香港苏
浙公学文史教席，兼任香港音乐院古琴教授。一九六七年就任台湾艺术
专科学校音乐科国乐组古琴教授，次年中风，琴课由夫人王忆慈代授。
一九七二年移民美国。

亦毫无愧色。《古琴纪事图录》，刘斌昆《情深谊长忆砚秋》，许光

毅《永做琴台孺子牛——我爱民族音乐的一生》，倦游逸叟《梨园旧话》，

翁偶虹《辅弼之中有奇才》，珍重阁《梅讯》，桂国、王鑫《梅兰芳中国

画手卷现身扬州》，严晓星《高罗佩以前古琴西徂史料概述》，黄鹤《湘

籍琴家李伯仁研究》，《梅兰芳在国外》，郑逸梅《梅庵谈戏》，余叔岩《余

叔岩来函》，李枫《和》，见闻

中国和西方最早出版的古琴音乐唱片

　　唱片这一新鲜事物的出现，真是戏曲、音乐爱好者的福音。中国早期出版的唱片，以京剧为多；古琴音乐算不上大众音乐，印制、出版古琴音乐唱片自然滞后一些。据学者研究，一九三〇年代开始，随着京剧名角录制唱片的酬劳越来越高，百代唱片公司开始追求新的利润点，开辟新的录音来源，灌录了大批电影明星和时代歌手的唱片。这也让古琴赶上了时代的顺风车，催生出最早的古琴音乐唱片。

　　一九三四年初春，百代公司音乐部主任任光与年轻的聂耳开始实施一个包括古琴在内的音乐采录计划。三月、七月，卫仲乐在百代公司内分别录下《醉渔唱晚》、《阳关三叠》，聂耳监棚。八月，他们移师首都南京，为

　　任光（1900—1941），浙江嵊州人。早年赴法，就学于里昂音乐学院，后一度任职于安南。一九二八年回国后供职于百代公司，从事创作歌曲并为电影、戏剧配乐。一九三七年再度赴法，进巴黎音乐师范进修。次年回国，宣传抗日。一九四〇年参加新四军，殁于皖南事变。创作歌曲《渔光曲》《打回老家去》等。

　　卫仲乐（1903—1998），原籍江苏无锡，生于上海。早年加入大同乐会，一九三五年任乐务主任。一九三八年随中国文化剧团赴美演出。回国后与许光毅等人创办中国管弦乐队、仲乐音乐馆。一九五六年起担任上海音乐学院民族音乐系主任。精通多种乐器，尤长于琵琶。

左起：任光、聂耳、安娥。一九三四年春至次年初出版的中国第一批古琴音乐唱片，录制工作由他们三人完成。

夏一峰录下《良宵引》、《静观吟》，为程独清录下《归去来辞》，为徐元白录下《普庵咒》、《渔樵问答》。年底，任光与女友、百代公司歌曲部主任安娥赴北平继续采录。次年年初，他们在欧美同学会旧址为郑颖孙录下《长门怨》，为张友鹤录下《平沙落雁》、《渔樵问答》、《捣衣》和《阳关三叠》。其中，《阳关三叠》为琴歌，歌者是北平师范大学的才女潘奇。这些都是中国最早出版的古

夏一峰（1883—1963），字福云，江苏淮安人。幼年父母双亡，少年时曾为道士，从杨子镛学琴。一九二一年迁居南京。十六岁开始授徒，历半世纪，弟子逾四十。一九五〇年代后期更得林友仁、龚一等弟子，影响深远。部分擅弹琴曲，经杨荫浏整理，收入《古琴曲汇编》。晚年曾任南京市音乐家协会副主席。

张友鹤（1895—1940），原名鹏翘，陕西朝邑人。就读于北京大学哲学系期间从王心葵习琴。一九二二年参与发起国乐改进社。次年入北京大学研究所国学门。后又在北京四存中学、弘文中学，北平大学女子文理学院音乐系及北平大学艺术学院教古琴。在《音乐杂志》发表《学琴浅说》等琴学著述。

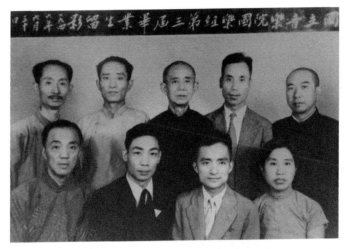

一九四九年六月三十日，国立音乐院国乐组毕业生方炳云、杨其铮与
老师们的合影。前排左起：刘北茂、方炳云、杨其铮、曹安和；后排左
起：储师竹、杨荫浏、夏一峰、陈振铎、程午嘉。

琴音乐唱片。

　　在这一持续了十个月的录音过程中，电影《渔光曲》
上映，任光、安娥合作的同名主题曲脍炙人口，红极一时。
与歌曲《渔光曲》相比，这一系列采录工作就寂寥了许多。
时至今日，《渔光曲》的电影及其主题曲，已经成为电
影与歌曲经典，而这些古琴音乐唱片，保存下来的已稀

　　潘奇（1914—2008），原名克芬，笔名克纹、尹子，江苏扬州人。
一九二九年考入北平师范大学。曾师从白俄歌唱家欧罗普夫人学声乐，
参加北平合唱团。抗战爆发后赴延安，在鲁迅艺术学院从事音乐教学。
一九四九年后，曾任人民音乐出版社副社长、副总编辑，《儿童音乐》主
编。译有《普契尼书信选集》等。

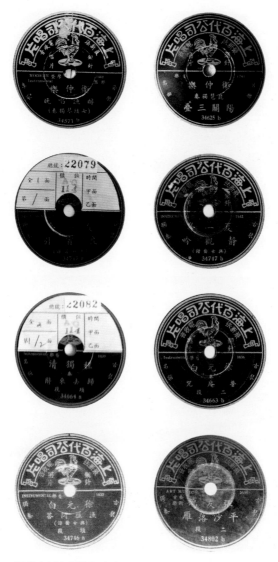

百代公司出版的部分古琴唱片片芯。

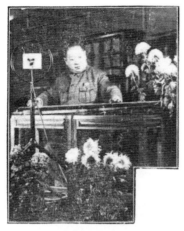

程独清抚琴播音留影，一九三四年。　程独清《归去来辞》唱片封套。

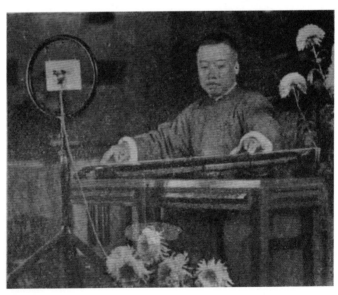

徐元白抚琴播音留影，一九三六年。

郑颖孙弹琴侧影。

张友鹤。

第一张琴歌唱片的歌唱者
潘奇。

张友鹤旧藏宋琴"秋塘寒玉"。

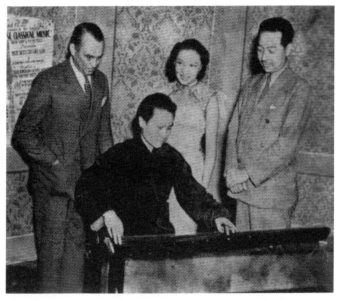

一九三九年卫仲乐在美国电视台弹琴。左起：电视台工作人员、卫仲乐、电影演员李旦旦、中国驻美国纽约领事馆总领事于俊吉。

若星凤，甚至有些都无从觅得了。

　　古琴音乐唱片在西方最早出版，就有些偶然因素。一九三八年十月到次年五月，国际红十字会救济总署为筹集难民救济资金，组织中国文化剧团去美国演出。其间，中国国乐家们历经华盛顿、纽约、旧金山、芝加哥、洛杉矶等三十多个城市，在剧院、大中学校以及艺术家交流场所开过国乐演奏会百馀场。而演出结束之后，参与其事的卫仲乐留在美国，想进音乐学院学习西洋音乐理论和小提琴，却未能如愿，只得于一九四〇年黯然归

国。一九三九年，在经济窘迫时，他为 Musicraft 唱片公司录制了一套四张78转的《中国古典音乐》唱片，每张唱片两首乐曲，第三张即为古琴独奏《醉渔唱晚》《阳关三叠》。这是在西方最早出版发行的古琴音乐唱片。不过，据说卫仲乐上了唱片公司的当，没拿到报酬，也就没能缓解他的经济困境。如果他跟着剧团早早回国了，西方出版古琴音乐唱片也许会推迟一些年份。

　　还有一个有意思的现象：中国和西方最早出版的古琴音乐唱片，都是卫仲乐着了先鞭。这里面固然有偶然因素，但归根到底，还是因为卫仲乐具备现代职业演奏家的素质吧。国鹏《民国古琴唱片考》，李健正《我国近代杰出的古琴家张友鹤》，徐立胜、金建民《播扬国乐六十载，雄风犹存丝竹间——民族器乐演奏家卫仲乐》

卫仲乐在美国出版的《中国古典音乐》唱片封面及其中第三张古琴独奏《醉渔唱晚》、《阳关三叠》的片芯。

郑觐文倒卖琴材

郑觐文曾在上海爱俪园担任古琴教师。有一年爱俪园内部拆迁，在地下发现了一具几百年前的楠木棺材，烂得仅仅剩一点木心，滋浆早已失去了，是造琴的最好的原料。郑觐文命人将木料收拾起来藏好。大家对这不值钱的枯木的去向，都不曾留心。

过了些时日，郑觐文对爱俪园的实际主管姬觉弥说：周梦坡现在买到一些顶好的旧楠木琴料，假使我们园里要求他分让一点，他总不好意思不答应，至多不过价钱大一点是了。姬觉弥对这难得稀有的木料，当然答应出钱去买，就托他去和周梦坡磋商。

后来姬觉弥接到周梦坡交邮局寄来的一封信，大意说："你们园里发现了古代楠木棺材，这是大家公认为造琴最好的原料，承你们推爱分让，这是非常感谢的。"末了还说："某日托郑琴师带上若干金，区区之数，不好说偿付代价，只算犒赏给工役们的。"这样，大家才

姬觉弥（约1885—1964），本姓潘，名林，佛号佛陀，江苏睢宁人。早年为犹太富豪哈同听差，后提充为哈同洋行大班，被哈同之妇罗迦陵招进哈同花园后，又成为大总管，哈同洋行经理，仓圣明智大学校长。交接社会名流，热心救济灾荒。一九四九年后避居香港。

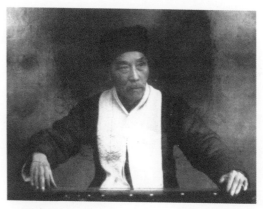

郑觐文抚琴照。

恍然悟到郑觐文的把戏。他说从周梦坡处买来的木料，实际上就是园里发掘得的楠木棺材，他卖给园里不算，还卖给周梦坡。对此，姬觉弥一笑置之，更不向他说破，只是本来还预备写一封信给周梦坡，谢他分让琴材的话，现在当然可以不必了，而且也不回复来信——因为对"若干金"一句话，为了郑觐文面子，承认与否认都有点困难。

李恩绩《爱俪园梦影录》，严晓星《爱俪园郑琴师小考》

叶诗梦 "第一快事"

叶诗梦出身于真正的钟鸣鼎食之家。他是叶赫那拉氏，父亲是三任的两广总督瑞麟，姑姑是慈禧太后，其

兄是曾任礼部尚书、内务府大臣等职，与李鸿章结亲的怀塔布，他自己则掌管家政。家世之显赫豪华，堪称京中第一，他因此"经史诗文悉有著述，他如天文、数理、书画、篆刻金石、考订、医卜、拳击、音乐、技巧亦靡不博通周习"，"收藏精富，神品书画卷子，尝至千数百件，蓄琴有百二十床，其他珍秘，数亦称是"，过的是"诗酒琴罍无虚日"的贵公子的日子。

然而大局如覆巢，叶诗梦个人前半生的繁华也到一九〇〇年"庚子事变"、八国联军攻入北京而终止。"家产荡然，珍藏几尽散失"，更糟糕的是，不久清廷迫于列强压力，处置主张利用义和团"扶清灭洋"的官员，怀塔布被黜。从此，家道中落之势不可挽回，等到民国初年，年已半百的叶诗梦竟然只能靠着行医、传琴为生了！

家中的一百二十张琴，一九〇〇年后只留存六张："九霄环佩"、"昆山玉"、"风入松"、"鸣玉"、"归凤"、"霹雳"。所以叶诗梦得了个自号"六琴斋主"。除了"霹雳"琴出于自制，其馀都是唐宋名斫。八国联军入京时，他带着最珍爱的唐琴"九霄环佩"、宋琴"昆山玉"出城躲避，途遇洋兵，"昆山玉"不幸被洋兵的军刀砍伤了琴面，后来才修复。"九霄环佩"运气好，没事，一直宝藏，终被红豆馆主溥侗以古帖易去。二十年间，诸琴

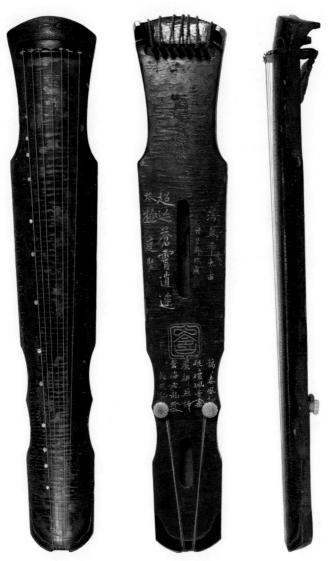

唐琴"九霄环佩"，叶诗梦、溥侗递藏，今藏故宫博物院。

宋琴"昆山玉"拓本，高罗佩旧藏。

陆续散去，只留下了"昆山玉"。

"九霄环佩"去后，"昆山玉"被评为第一。这不仅是因为此琴发音清润、年代古远，也因为它是《五知斋琴谱》的汇辑者周鲁封的旧藏，而《五知斋琴谱》又是叶诗梦最爱弹的琴谱，别有一番意义。而在晚年困窘之时，"昆山玉"竟也被他典质于外，如是数年。

一九三二年，他的弟子汪孟舒觅得《五知斋琴谱》中佚失的《庄周梦蝶》一谱，将付梓刊行，请老师作跋文。叶诗梦看到《五知斋琴谱》从此成完璧，自然欣喜，又想起自己的琴都已散去，剩下的"昆山玉"也不在手边，感叹说："他的谱子全了，却不

汪孟舒（1887—1969），名希董，字孟舒，江苏苏州人。早年从叶诗梦学琴。一九三〇年代常在电台演唱琴歌。曾在北京参与摄影、古琴等活动，参与发起成立北平琴学社。一九五〇年代，受聘于音乐研究所为特约研究员。著有《乐圃琴史校》、《乌丝栏指法释》。今人辑有《古吴汪孟舒先生琴学遗著》。

汪孟舒补刻的《五知斋琴谱·庄周梦蝶》末叶，
有叶诗梦跋。

能用他的琴来弹，可惜啊！"悒悒之情溢于言表。

几年后汪孟舒设法将"昆山玉"调度回来，叶诗梦
得以畅弹，高兴地说这是"第一快事"。这一年，叶诗
梦去世。

叶诗梦若在"庚子事变"之前能以"昆山玉"弹《庄
周梦蝶》，未知还有"第一快事"之感否？ 叶霜鸿、叶耆生《诗
梦斋哀启》，查阜西《佛尼音布》，郑珉中《百衲琴考》

"浦东三杰"彭、查、张

张子谦在上海浦东春江路十七号公茂盐栈工作了十六年，其间留意结识琴友。一九三四年某个秋日，一位相熟的上海中孚银行职员告诉他，办公室楼上的欧亚航空公司有一位会弹琴的先生，这让他很是欣喜，即去拜访，由此与查阜西一见如故。查阜西又介绍他认识了挚友彭祉卿。其时张子谦在盐栈的住所颇为宽敞，索性邀请查、彭二人搬往同住。三人工作之馀切磋琴艺，欢若平生。

查阜西擅弹《潇湘水云》，全曲弹完约十二分钟。张子谦从其学，但他秉性略急，弹琴亦速，这首曲子，两人对弹时还好，让他独奏，无论如何也达不到十二分钟的时值，甚至竟有七八分钟了事的。久而久之，张子谦也不免暗自着急，成了心病，一天半夜里，他忽然头顶被子，跟跄走出卧室，口中嚷嚷："我弹到十二分钟了！我弹到十二分钟了！"

其时三人与琴坛往来颇多，次年又有查阜西弟子庄剑丞发起的怡园之会，极一时之盛，今虞琴社的组建也已提上日程。他们三人渐渐地被琴友们称作"浦东三杰"，

见证“浦东三杰”情谊的珍贵实物：张子谦手录的查阜西《潇湘水云》，张子谦、彭祉卿跋。戴晓莲藏。

青年时代的"浦东三杰"：(左起) 彭祉卿、查阜西、张子谦。

并以他们各自最擅长演奏的琴曲——《渔歌》、《潇湘水云》、《龙翔操》——作为他们的别号：彭渔歌、查潇湘、张龙翔。这三个人，加上沈草农、吴景略，成为后来今虞琴社的核心，也是南方琴坛的中坚人物。张子谦《操缦琐记》，戴晓莲《深切怀念我的长辈、导师、著名古琴家张子谦先生》，许国华《为君一挥手 如听万壑松》，见闻

沈有鼎着装中表西里

逻辑学家沈有鼎早年曾从张友鹤学琴。他在清华大

沈有鼎(1908—1989)，字公武，生于上海。毕业于清华大学哲学系，考取公费留学美国哈佛大学。一九三一年获硕士学位，至德国海德堡大学和弗赖堡大学访问研究。一九三四年回国后，历任清华大学、北京大学教授。一九五五年调任中国科学院哲学研究所研究员。有《沈有鼎集》。

学任教的时候，宿舍与文史学者浦江清、历史学家吴晗（当时还叫吴春晗）临近。一九三六年一月七日晚上，浦江清拉吴晗出去喝茶，路过沈有鼎的宿舍，"入之，凌乱无序。沈君西装，弹古琴，为奏《平沙落雁》一曲"。他们"亦强之出喝茶"，发现"沈君于西服外更穿上棉袍，真可怪也"。

　　沈有鼎的怪事很多，为好事者所乐道，这不过是其中之一端而已，而他的音乐素养却被忽视了。有一首冯友兰作词的西南联大校歌，谱子就是他作的。浦江清《清华园日记·西行日记》

沈有鼎画像。

张子谦书联自警

　　一九三〇年代中期，一次古琴家徐立孙与张子谦相会，自然要交流琴艺。徐立孙听罢张子谦

中年徐立孙。

郭同甫（国鹏提供）。

弹琴，毫不客气地当面直指他"下指不实，调息不匀"。张子谦非但不以为忤，反而深受震动，更以此语书写成一副对联"廿载功夫，下指居然还不实；十分火候，调息如何尚未匀"，挂在墙上以自警。

人皆知张子谦谦虚好学难得，却不知徐立孙直爽坦诚亦难。这二人若是少了一个，佳话便不成其为佳话了。许国华《为君一挥手如听万壑松》

郭同甫失琴

　　郭同甫（1885—1971），名曾量，号同甫，福建闽侯人。早年传祝桐君一脉琴学。民国后曾任某县县长及吴佩孚秘书。一九四九年后为上海文史研究馆馆员。一九五六年留下琴曲《水仙》《平沙落雁》《山居吟》录音。亦为名棋手，以中盘善战见称。

　　郭同甫曾以两千银圆易得宋琴一张，最是上品。兵荒马乱之际，失琴。

　　后来，有位年轻人吴定远从他兼学琴棋，曾问他："琴人失此琴，先生当时如何感受？"郭

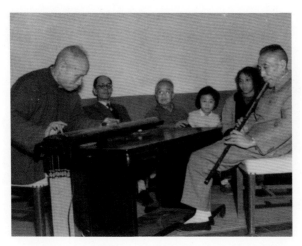

郭同甫弹琴，张子谦伴箫。坐者左起:沈草农、□□□、沈亚明、姚静贞（樊愉提供）。

同甫答："江山尚且今天你的，明天他的，何况一琴！"

吴定远《忆郭同甫先生》

高罗佩暗测节拍

　　一九四〇年，荷兰外交官高罗佩到北京访师学琴，找到了琴人关仲航。关仲航为他弹了一曲《平沙落雁》后，应其请求又弹了一遍。原来，高罗佩一边听琴，一边用节拍器暗中测试节奏。当他发现两次演奏分毫不差时，深为折服，遂从关仲航学琴。

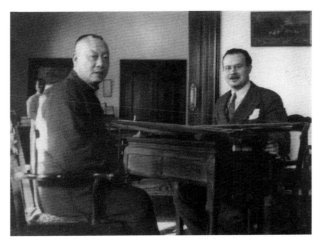

高罗佩与关仲航。

弹琴时板拍的随意性比较大，在琴人中大约是不少见的。据张子谦说，他弹《平沙落雁》就曾一度不准。想来被高罗佩测试的当不止关仲航一人。关崇煌《琴声悠悠思慈父》，戈弘《古馨远逸的"老梅花"》

关仲航（1900—1970），名恩楫，字仲航。生于北京，满族。早年肄业于北京中国大学。一九二八年起学习古琴。五十年代为音研所聘为特约演奏员。又为北京古琴研究会会员。著有《怎样弹奏古琴》。

潘张玉良为严天池绘像

一九三七年入夏的一天，查阜西乘京（南京）沪火

潘赞化、潘张玉良夫妇。

车回家，在火车上遇到了十多年前的旧友潘赞化的太太
潘张玉良。他夙知潘张玉良以绘画名闻天下，自然想起
一桩牵挂不已的心愿来。

　　那时今虞琴社成立才年馀。琴社以"今虞"为名，
为的是推崇和纪念开创虞山派的明代大古琴家严天池的
功绩。就在不久前，琴社同人去虞山，访到了严天池的
后人，在《家乘》里看到了这位大师的木刻画像。查阜

　　潘张玉良（1895—1977），原名杨秀清。江苏镇江人，生于扬州。早
年为妓。先后就读于上海图画美术院、法国巴黎国立美术学校、意大利
罗马国立美术学院。一九二九年归国后，曾任上海美专及上海艺大西洋
画系主任、中央大学艺术系教授。一九三七年起旅居巴黎四十年。曾任
巴黎中国艺术会会长。

明代琴宗严天池先生画像，是潘张玉良在国内创作的最后一件作品。原件已不知去向，图片载《今虞琴刊》。

西让吴景略将这幅画像拍照留存，盘算着要找一位现代名画家，以画像为依据，另以西方美术的技艺摹绘出来，

公诸社友。而此时,画像最合适的绘制者不就在眼前吗?他立即取出木刻像照片,向潘张玉良提出了请求。让他欣喜的是,生平不喜为人画像的潘张玉良,此时却欣然收下照片,接受了这一邀请。

夏天过去了,潘张玉良毫无消息。琴社里有人开始怀疑:一次邂逅里的反常承诺,能作数吗? 也许只是碍于情面、敷衍一下罢了。

入秋不久,查阜西收到了潘赞化从南京寄来的一封信,说秋天凉爽了,夫人即将作画,请为作画考证出严天池弹琴著书的年代以及他的官职服色。查阜西当即写下《严天池先生画像征考》给她。至此,琴社同人才知道潘张玉良一诺千金。

十一月已是冬季,潘张玉良让人将画像送到了琴社。启而视之,是一幅高逾五尺的巨幅油画。根据查阜西的要求,画像上的严天池六十四五岁许,须眉斑白,戴青巾,着白领蓝袍,原木刻像上右手所秉如意也照样画出,背景则特地选用了琴社社徽的颜色深赭。人物神采奕奕,如生时相晤,整个画像极尽用色传真之妙,琴社同人看了无不欣然色喜。

查阜西认为,潘张玉良为严天池破例画像,是为了表示对今虞琴社表彰民族音乐的支持,因此特地作了一篇《严天池先生画像记》,与画像同刊于《今虞琴刊》之中。

也许连潘张玉良自己都没想到，《明代琴宗严天池先生画像》是她在国内创作的最后一件作品了。这年底，她赴欧参加巴黎"万国博览会"和举办自己的画展，从此再也没能回归故国。查阜西《严天池先生画像记》

范子文一月学完《梅庵琴谱》

　　作家李敖在他的回忆录里写到一个和他坐同一牢房的大特务范子文，非常生动。其实这个范子文出身名门，是晚清文坛著名的"通州三范"之一范铠的孙子，也是琴人。

　　范子文在南通中学读书时，古琴家徐立孙是他的生物、音乐教师。一九三七年底刚开始学琴，不久南通就沦陷了，徐全家迁往乡下，他不怕兵荒马乱，找上门来，继续学琴。《梅庵琴谱》收录的虽然都是些中小型的曲子，毕竟也有十四首，他竟只用了一个月多点的时间，把全谱十四曲弹下来了。据当时和他在一起的徐霖回忆，他学琴时极其刻苦，左手大拇指摩擦出血了，仍然

　　范子文（1917—1996），江苏南通人。毕业于中央陆军军官学校，一九四二年参加驻印远征军，从事参谋、情报和文宣等工作。后赴台湾，一九六四年任调查局第四处处长，次年被捕，一九七三年出狱。译有《德国间谍战》等。

不停，继续弹。徐立孙非常喜爱这个学生。

青年范子文。

初学古琴，即能月尽《梅庵琴谱》的记录，始终只有范子文一人保持。

他们师生间还有桩趣事。十年后，徐立孙因"通共"在南通无法立足，到上海躲避，住在琴友严丽贞家中。有一天，身为中统新秀的范子文忽然开着汽车，带着新婚太太，来请老师去亚尔培路的一家饭馆吃饭。当时中统在上海的办事机构就在亚尔培路上，这让徐立孙一家都很紧张，怕有去无回。但宴后，他又开着车将老师送回，并叮嘱老师要"好好隐藏"。这件事若在当时被范子文的上峰知道，恐怕多少会妨碍他的前途，可会不会就此免掉他后来的牢狱之灾呢？可惜历史无法假设。*李敖《李敖回忆录》，徐鹰、徐霖、徐慰《父亲杂忆》*

孙绍陶。

孙绍陶（1879—1949），亦名亮祖，江苏扬州人。毕业于如皋师范学校。得其父孙檀生家传琴学，又向解石琴、丁玉田学琴。一九一二年，参与创设广陵琴社，被推举为社长。曾先后传琴于张子谦、刘少椿。晚年病卧九载。

孙绍陶义不出户

古琴家孙绍陶不但琴艺高超，也崇尚气节。他快六十岁的时候，日本侵略军占领了扬州，规定中国人在街上见到日本兵都要鞠躬行礼。孙绍陶深恶之，为了避免向日本兵鞠躬，他竟然一连数载足不出户。这让他的古琴弟子张子谦印象深刻，引为自豪。抗战期间，张子谦留在上海，与今虞琴社同人排练演出爱国琴歌，大概与孙绍陶从小对他的熏陶是分不开的。戈弘《古馨远逸的“老梅花”》

“孤岛”弦歌《满江红》

抗战全面爆发之后，上海成为“孤岛”，亲日势力

琴歌《精忠词》(《满江红》)油印本原谱首叶,附在今虞琴社一九三九年油印本《梨云春思》之后。

青年樊伯炎（樊愉提供）。

樊伯炎（1912—2001），名爔，上海崇明人，生于苏州。本业国画，精于山水，兼擅琵琶、三弦、曲笛、古琴、昆曲等。琵琶从父樊少云学崇明派《瀛洲古调》，从朱英学平湖派《李氏谱》。一九五六年起任教于上海市戏曲学校、上海音乐学院。次年参与创办上海昆曲研习社，"文革"后曾任社长。

活动频繁，极为嚣张。今虞琴社在张子谦、吴景略的领导下坚持活动。一天，张子谦把《治心斋琴谱》中的岳飞《精忠词》抄出来让弟子樊伯炎打出板拍，改编为琴歌《满江红》，并与吴景略分任箫、琴，由樊伯炎演唱。一九三九年在浦东同乡会礼堂举行的今虞琴社公演中，这首抒发爱国情怀的琴歌很自然地受到了听众欢迎。

演出之前，有人提出，唱《满江红》恐怕会招来日寇之忌，而琴社同人均无畏缩之意，坚持演出。在演出后的第二天，樊伯炎的琵琶老师朱英特地问了这首琴歌的来源，并夸樊伯炎"有骨气，有胆量"。

眼前的大是大非若竟能无动于衷，岂不愧对"琴人"二字。真正的琴人从来不尽是漠然世事的神仙。樊伯炎《等闲白了少年头》

"救国要紧!"

蔡元培曾在北大提倡古琴,影响深远。抗战之前,查阜西见到了蔡元培,问他是否还有提倡古琴的兴趣,蔡回答:"试过了。中乐是不行的,西乐已被肯定了。"还有一次,查阜西要喜欢古琴的史量才"再振兴一下琴坛的寂寞",史量才说:"我救国要紧,音乐可以不搞了!"

查阜西一心振兴古琴艺术,后来还曾与胡适、赵元任谈及这一想法。胡适说:"古琴(只有)它在艺术史上的地位。"赵元任说:"好的古琴曲(只)可以供作音乐学的资料。"

蔡元培、史量才、胡适、赵元任都是当时最顶端的大知识分子,他们的话让查阜西很感慨:他们"早已把

胡适(1891—1962),字适之,安徽绩溪人。早年留学美国,回国后任北京大学教授。一九一七年发表《文学改良刍议》,领导新文化运动。创办《努力周报》、《独立评论》等刊物,组织新月社。抗战期间任驻美国大使。后任北京大学校长。一九五八年任台湾"中央研究院"院长。著作辑为《胡适全集》。

赵元任(1892—1982),字宣仲,江苏武进人,生于天津。早年留学美国,获哈佛大学哲学博士学位。一九二五年任清华学校国学研究院导师,四年后为中央研究院聘为历史语言研究所研究员兼语言组主任,同时兼任清华中国文学系讲师。后长期在美国从事教育工作。亦为著名音乐家。著作辑为《赵元任全集》。

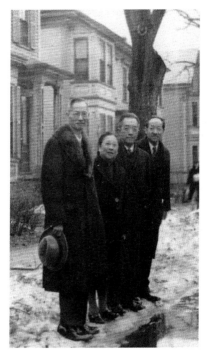

左起：蒋梦麟、杨步伟、胡适、赵元任。
一九四〇年代在剑桥。

古琴音乐送进博物馆中去了"！ 查阜西《检查我十年来的古琴
音乐思想和工作》

彭祉卿

古琴家张子谦晚年功成名就，却对自己的学生成公亮

左起：查阜西、李明德、程午嘉、彭祉卿、吴景略、庄剑丞。一九三六年五月在常熟虞山。

说："你们都说我琴弹得好，其实彭祉卿弹得才真好啊！你们是没听过彭祉卿弹琴！"其实后人都没机会听到彭祉卿弹琴了，因为彭祉卿早死于一九四四年，没有留下演奏录音。不仅如此，他的生平资料也极少，除了他的终身挚友查阜西为他写过《彭祉卿先生事略》，算上《晨风庐琴会记录》、《琴学丛书》、《今虞琴刊》的那些零星

　　成公亮（1940—2015），江苏宜兴人。毕业于上海音乐学院，后任教于南京艺术学院。从刘景韶、张子谦学琴。曾多次赴德国及我国港台地区任教和演出。出版有独奏专辑《广陵琴韵·成公亮》、《瑰宝·成公亮的古琴艺术》等七种，创作有《袍修罗兰》、《沉思的旋律》、《太阳》等，著有《秋籁居琴话》、《秋籁居琴课》、《秋籁居琴谱》、《秋籁居忆旧》等。

查阜西《彭祉卿先生事略》手稿（局部）。

彭祉卿一九三九年十月书赠梁在平："我正缠绵儿女意，幸从君处得豪情。"

彭祉卿著《琴学概要》首叶，全书在《山西育才馆雅乐科讲义》中。

彭祉卿旧藏仲尼式琴及琴囊。

记载，人们常见的这位杰出古琴家的资料只有这么多。据云他因恋爱受挫，酗酒而死，可谓至情至性。

作家老舍一九四一年秋天到了昆明，去过查阜西在龙泉村的家，听到了彭祉卿和查阜西的琴箫合奏。他在《滇行短记》中写道：

> 相当大的一个院子，平房五六间。顺着墙，丛丛绿竹。竹前，老梅两株，瘦硬的枝子伸到窗前。巨杏一株，阴遮半院。绿阴下，一案数椅，彭先生弹琴，查先生吹箫；然后，查先生独奏古琴。
>
> 在这里，大家几乎忘了一切人世上的烦恼！
>
> 这小村多么污浊呀，路多年没有修过，马粪也数月没有扫除过，可是在这有琴音梅影的院子里，大家的心里却发出了香味。

老舍（1899—1966），原名舒庆春，字舍予。满族正红旗人，生于北京。先后在英国伦敦、山东济南和青岛任教。抗战中负责中华全国文艺界抗敌协会工作。著有长篇小说《骆驼祥子》、话剧《茶馆》等。

张充和书赠张宗和的《挽琴人彭祉卿》，约一九四六至一九四八年间（王道提供）。

张充和(1913—2015)，安徽合肥人，生于上海。抗战胜利后，随丈夫移居美国。曾任教于耶鲁大学美术学院，讲授中国书法。诗、书、画皆工。长于昆曲。出版有《张充和小楷》《张充和手抄昆曲谱》等。今人编有《张充和诗书画选》《张充和诗文集》《小园即事——张充和雅文小集》等。

那时候著名的才女张充和与查阜西互授古琴、昆曲，来往也很多，但张才女对彭祉卿的印象似乎很不见佳。还是这一年的夏季，两个月前，语言学家罗常培刚到成都，就收到张充和一封指点怎样游玩青城山的信，将山上的几个道士一一评点过去，其中就有这样的话："有一弹七弦琴道士盖与彭祉卿同派，粗慢无礼，亦无其他修养，以不听为是……"

大约在彭祉卿的性格中有相当粗豪的一面，钟情俗文化、与社会底层打交道较多的老舍是不会讨厌他的，"最后的闺秀"就难免有些不适应了罢。然而张充和毕竟是天下第一等聪慧女子，从她为彭祉卿写的挽诗，可看出她同样是逝者的知音："独有湘江客，击节吟风月。有琴有酒不思归，一声写尽江梅落。干戈大地客愁新，又向空山忆故人。此

日一坏掩寂寞，当时啸傲见天真。君家燕子不寻常，犹自依依绕玳梁。但教生死情无极，岂必高梧栖凤凰。人生来去无踪迹，故旧何劳为君哭。不烧楮箔不招魂，痛饮千杯歌一曲。"见闻，《老舍文集》，《苍洱之间》

苹二爷奇遇"纪侯钟"

一九四〇年代初，在上海念大学的谢孝苹贪图清净，与友人在福熙路崇福里租房居住，算是找到了闭门读书的好地方。没多久，他又跟着吴景略学琴，这里也成了他弹琴的好地方。只是他没有自己的琴，一直借用别人的。

一九四一年冬天，离过年只剩下七八天光景。谢孝苹发现，与他同住的友人的表舅纪瑞庭纪三爷来了好几趟，与同住的友人嘀嘀咕咕，不知在说什么。很快他了解到，纪三爷急于回家过年，缺少盘缠，前来商借，而友人似乎在推托。谢孝苹很同情纪三爷的难处，便解囊相赠。纪三爷对这位苹二爷（谢孝苹行二）千恩万谢，辞别而去。

来年春上，天气晴和，在泰州东乡的纪三爷晾晒床前的鞋，回屋把搁鞋的两块破板子放到不碍事的地方去。他俯身一瞥，忽然眼前一亮，发觉一张木版上嵌着十多

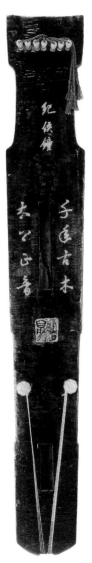

谢孝苹旧藏"纪侯钟"琴，今归香港霞外居。

个隐隐有光的白星星，再仔细观察，有些醒悟了："这和苹二爷墙上挂的叫什么的，怎么那么像啊！"他盯着两张破木板子愣神，越看越相信这两张破木板子对苹二爷也许有用，于是捆捆扎扎，以麻布包好，托人带到上海给苹二爷送去。

谢孝苹打开包裹，看到的果然是一张已被剖腹的古琴的面板和底板，而且都有断纹。拂去尘垢，龙池上方年款宛然。谢孝苹大喜过望，抱去吴景略处，请老师修理整合。不足一月，面目一新。安轸上弦，叩之泠泠然，遂以"纪侯钟"名之，从此陪伴了谢孝苹半个多世纪。有称此琴为唐琴者。谢孝苹《"纪侯钟"铭记》

刘少椿迷琴败家

刘少椿一家定居扬州后，家境逐渐富裕。父亲相当重视子女的文化教育。一九二八年，孙绍陶被延请到家中教授古琴，一教就是三年。刘少椿迷上了弹琴，如痴如醉。

然而，在父亲眼里，弹琴毕竟是馀事，继承家里的

刘少椿（1901—1971），陕西富平人。一九一五年随父定居江苏扬州。一九五八年任教于南京艺术学院。五年后回扬州，同时受聘为江苏省文史馆馆员。一九五六年、一九六○年所遗录音，后收入激光唱片《广陵琴韵·刘少椿》出版。另有激光唱片《刘少椿古琴艺术》。

刘少椿手抄《渔歌》谱首叶（陶艺提供）。

盐业经营才最要紧，不免时有催逼。每当此时，刘少椿也只能无奈地出差。但他外出后却不认真操持业务，总是在旅舍不停弹琴，把业务都委托别人代办，或者干脆置之不理。如此，亏损是难免的，回家后当然受到父亲的训斥。

青年刘少椿。

父亲在时尚好度日，没几年父亲去世，这位不善经营、一心练琴的少爷竟然把一个鼎盛的"裕隆泉盐号"生生地折腾倒闭了！刘少椿先是典当家中古玩什物度日，后来到镇江当过图书管理员，到南通当过盐业公司职员，开始为生计奔波。

但即使在家业凋零、度日艰辛的时刻，让刘少椿最快乐的，仍然是弹琴。亲友有谓之"琴痴"者，对他而言，岂不正是求仁得仁？秋鸿《刘少椿和广陵琴派》，陶艺《音中有情　情在音中——记古琴演奏家刘少椿》

管平湖舍命护"清英"

管平湖有唐琴名"清英"，以为平生所见上百张琴中第一，珍若生命。

他曾多次应邀去广播电台演奏古琴，一次离开电台乘人力车回家，途经西长安街路口时被迎面驶来的一辆卡车撞到，在翻车的一瞬间，他唯一担心的就是怕毁了"清英"，紧紧地抱在怀里。他被从车上甩出了两米多远，在地上翻了几个滚，膝部、肘部多处受伤，大褂也被扯

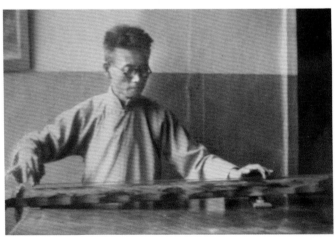

管平湖弹"清英"琴，约一九四〇年代。

出几道口子，但如他所愿，琴完好无损。其爱琴若此。

许健《弦上万古意　清心向流水》

管平湖怀抱"清英"琴，约一九四〇年代。

管平湖给"清英"上弦，约一九五〇年代。

"三个月不要再弹琴"

一九四〇年代初期，郑珉中跟杨时百的关门弟子李浴星学琴，没几个月就把他会的曲子全学完了。李浴星说："要不我把你介绍给我师兄得了，他会的曲子多。"郑珉中问："您师兄是谁啊？"李浴星说："管平湖。"那时管平湖与汪孟舒常在北京的电台演播古琴节目，管奏琴曲，汪弹唱琴歌，名气响亮，郑珉中很高兴。

当时是沦陷期间，大多琴坛名家都已南下，北京的古琴组织也都没有了，但琴人们一到星期天都爱去管平湖家聚会。一个星期天，李浴星把郑珉中介绍过去了。管平湖当场就让郑珉中弹了一曲，听罢点了点头，没说什么。到聚会散场的时候，郑珉中站起来也要走，管平湖叫住他，说："你要学，我可以教你。但是有个条件，

郑珉中（1923—2019），祖籍四川华阳，生于北京。早年尝从王杏东、李浴星、管平湖等学琴，从林彦博、溥雪斋等学习书画。一九四六年到故宫博物院工作。晚年重点从事古琴、古砚的研究，在唐代古琴考证与鉴定方面较有成就，主编有《故宫古琴》。曾任故宫博物院研究馆员、国家文物鉴定委员会委员。

李浴星（1909—1976），河北丰南人。早年就读于天津法商学院和北京中国大学。后在齐齐哈尔、保定、天津、北京等地工作，长期担任教员。一九四九年后至唐山，先后供职于开滦煤矿、开滦唐山矿干校。殁于大地震。一九二四年起从杨时百学琴。

管平湖，一九二七年七月二十七日。　李浴星晚年油画像。

从今天开始，你三个月不要再弹琴。把原来的全忘掉，这三个月里，每星期到我这来两次，看我弹琴，听我教琴，听三个月以后，我给你上课。"

　　李浴星、管平湖可是同门的师兄弟啊，管平湖却要郑珉中把以前学的都忘了，再来跟他学，郑珉中觉得很奇怪，不过管平湖肯收他，他已经很高兴了，接下来就照着老师吩咐的去办。三个月后，他才开始学了第一支曲子《静观吟》，接着是《良宵引》、《平沙落雁》。

　　郑珉中跟管平湖学了几年，直到一九四六年初春。后来他慢慢地悟出了那时管平湖让他"三个月不要再弹琴"的用意。他的这两位老师虽然同是杨时百的学生，

李浴星旧藏蕉叶式明琴"蕉林玉声"。

李浴星比较接近杨时百琴风的原貌，而管平湖的琴艺还有其他来源，跟杨时百也只学了《渔歌》等两三个大曲，并没继承他所有的特点，自己又加以发展变化，已经不是杨时百琴风的原貌了。所以，管平湖才要求他忘掉原来学到的一切，重新开始，融入自己的风格特点里去。

郑珉中、王戈《郑珉中先生说古琴》

裴铁侠"引凤"

民国时，四川印坛大家首推**沈中**。沈中精于鉴赏，藏有一张传为五代制作的奇特的百衲琴。百衲琴已为琴中罕见之制，此琴则愈奇：其琴体竟然以木、竹两种材质制成，木质为本，其表用六边形竹块以漆胶镶嵌，外面再髹以浅栗色漆保护竹块表层。沈中极为珍视此琴，因为贫困，他所蓄金石书画的精品多为人所夺，但终其一生，此琴始终秘藏。一九四三年，他去世前对未出嫁的幼女沈梦英说："你记住，有能弹这张琴的，他就是你的夫婿啊！"

其时古琴家裴铁侠鳏居已有四年，处在"百忧之中"，闻之心动，前往沈家看琴，并鼓之，归后请媒通娉，成就了一段姻缘。沈梦英原本能弹数曲，携琴嫁入裴家后更受点拨。裴铁侠刊印《沙堰琴编》，她负责抄写，并为《沙堰琴编》题端。他们相处虽只七年便戛然而止，

沈中（1870—1942），早年名忠泽，字靖卿，号蛰庵，中年改名中择，号执闇，晚年改名中，祖籍浙江杭州。人品甚高，终生贫窭，以授馆、刻印、鬻字为生。精鉴别。曾汇所刻印为《壮泉簃印谱》。

裴铁侠（1884—1950），字雪琴，四川成都人。早年留学日本，加入同盟会。民国初任四川司法司司长等职。抗战前绝意仕途，隐居研习琴学。先后组织律和琴社、岷明琴社。著有《沙堰琴编》《琴馀》。

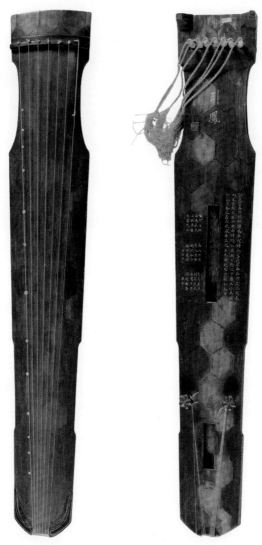

百衲琴"引凤"，四川博物院藏。一九八七年十月，郑珉中鉴定为明末制品。

青年裴铁侠。

中年裴铁侠。

但这段姻缘无疑是美满的。

那张奇特的百衲琴，沈中早先取名为"竹友"，但一直未曾镌刻。裴铁侠得琴后，觉得"竹友"二字只表达了琴表的特色，"因取竹、桐兼喻之义名之"，改名"引凤"，并撰铭文刻于龙池之侧。这个"引凤"，哪里只是"取竹、桐兼喻之义"，分明还有娶得佳妇的隐喻啊！唐中六《巴蜀琴艺考略》，顾鸿乔《裴铁侠和他的〈沙堰琴编〉、〈琴馀〉》

伍洛书装病不弹琴

四川有位琴人伍洛书，五岁的时候就被父亲抱在怀

积摩方炯先生之，来真挚之所生，质为流传，古来发扬，钞七琴人

之责矣。报载江苏东吴制造厂和方人员周紫庭制有仲尼式

三琴，此平音稍缺点，似与弟意有异同之处，施手长宽厚三者

未说明，想为有其见到之变。琴绝已枯，查居残末有七弦二

根，是文一年之闲，惟虑旧绝已坏，新绝不生，恐有报洋之虞。

沙堰琴编已记草率希望代觅，弟已回信请影印即寄，先生

之迟暮宁二作，卓为未知，不日另卓图讯告知失，窘中苦

雨，深琴适宜，惟田谷欲需阳光，内已有，新谷多未登瀛陰

霏雨日，掺凿俗不节，尊变奴何。大盼

琴安。　弟伍瑞图林碧　七月十日

伍洛书手迹，一九五七年（凌瑞兰提供）。

一九四八年秋，成都秀明琴社在喻府花园雅集。前排左起：白体乾、裴铁侠、喻绍唐、伍洛书；后排左起：李璠、卓希钟、喻绍泽、李奇梁、阚大经。

里操弄古琴，与琴的缘分可谓深矣。有一年他到成都参加琴会，第一次听到裴铁侠弹琴，就自愧不如，称病不肯弹琴。他的这番做作逃不过与会者的眼睛，琴会记录里有"伍洛书装病不弹琴"之语，盖实录也。

伍洛书（1898—1975），字瑞图，号悼卢，四川长宁人。从事教育。自制琴甚多。能弹《阳春》《阳关三叠》《醉渔唱晚》《潇湘水云》《高山》等十馀曲，尤喜《岳阳》《梅花》。

伍洛书的可贵之处在于，他一旦发现自己所学半属徒劳，即改弦更张，以裴铁侠为法，此后果然琴艺日精。伍、裴二人也渐渐交为莫逆。衡之今世，恐怕是装病不弹易，改弦更张难，欲见交为莫逆，唯翻书至此耳。唐中六《巴蜀琴艺考略》

"案若有知，亦当有奇遇之感"

袁荃猷从管平湖学琴时，管平湖曾说，琴几之制，以可供两人对弹之桌案为佳。两端大边内面板各开长方孔，借以容纳琴首与下垂的轸穗。这样，琴首不在琴几之外，可防止触琴坠地。学琴时，师生对坐，两琴并置，老师指法，弟子历历在目，边学边弹，易见成效，一曲脱谱，即可合弹。还讲了合适的尺寸和注意事项。一九四五年，袁荃猷的先生王世襄从外地回到北平，打

袁荃猷（1920—2003），祖籍江苏松江，久居北京。一九三八年入燕京大学教育系，后毕业于辅仁大学。曾从汪孟舒习画，从管平湖学琴。曾在辅仁附中、附小任教。一九五四年任职于中央音乐学院民族音乐研究所资料室，后为中国艺术研究院音乐研究所研究员。著有刻纸集《游刃集》。

王世襄（1914—2009），号畅安，祖籍福建，生于北京。一九四六年出任教育部清理战时文物损失委员会平津区助理代表。次年起，先后任职于北京故宫博物院、中国音乐研究所、文物博物馆研究所、文化部文物局等文物单位。研究范围极广，尤精于工艺美术史及明式家具、古代漆器。著有《髹饰录解说》等。

王世襄、袁荃猷婚后合影。

算请工匠以此法制造一具，正好看到考古学家杨啸谷因移家返蜀而就地处理的家具中，有一张明代黄花梨平头案适宜改作琴几，于是买下，并在管平湖的指导下，如法改制。从此，他们的俪松居中多了一件长物：黄花梨琴案。

　　王世襄总觉得改制明代家具，难辞毁坏文物之咎。但他后来接受了袁荃猷的意见：既以此案缅怀管平湖，又保存了一个有益于护琴教学的专用琴几的标准器，可供来者仿制，它的特殊意义和价值，不是一般明式家具所能及的。后来，他们出版藏品图录《自珍集》，就特以此案为家具类之首，表达的正是这层意思。

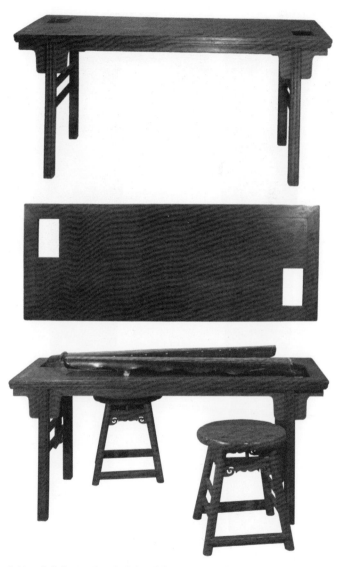

俪松居的黄花梨琴案，载《自珍集》。

唐琴"枯木龙吟"，今藏中国艺术研究院音乐研究所（董
建国摄影）。

管平湖六十寿辰与弟子合影，一九五六年。前排左起：许健、管平湖、郑珉中；后排左起：王迪、沈幼、袁荃猷。

更有趣的是，这张琴案先是迎来过管平湖、杨乾斋、汪孟舒、溥雪斋、关仲航、张伯驹、潘素、张厚璜、沈幼、郑珉中、王迪、白祥华等二十多位在北平的琴人，继而又先后有吴景略、查阜西、詹澂秋、凌其阵、杨新伦、吴文光在其上抚琴，可谓群贤毕至。传世名琴曾陈

溥雪斋（1893—1966），名溥伒，以字行，号雪道人等。清宗室。自幼学习文学艺术，擅长书法绘画。辛亥革命后，以书画为生，并任辅仁大学教授兼美术系主任。早年从贾阔峰学琴。一九四九年后受聘为北京文史馆馆员、北京画院名誉画师、北京古琴研究会会长。"文革"初受迫害，出走失踪。

凌其阵（1911—1984），字似石，又字仁武。上海人。早年参加霄雿乐团，先后从李芷谷、杨子镛等学琴。后长期从事橡胶技术工作。有《秋声琴馆遗稿选》。

于这张琴案的，仅唐斫就有汪孟舒的"春雷"、"枯木龙吟"，程子容的"飞泉"，王世襄自藏的"大圣遗音"及詹澂秋所藏等不下五六床，宋元名琴更是多不胜数。原先的黄花梨平头案若不被改成琴案，哪有这等福泽！

所以王世襄出语妩媚奇崛："案若有知，亦当有奇遇之感。"王世襄《自珍集》

吴兆基琴曲解意

吴兆基解读琴曲的主题，每有异想。近七十年来流传极广的《忆故人》，为庐陵彭氏传谱，一九三七年彭祉卿把它首次公布在《今虞琴刊》上。吴兆基认为此曲是明末清初时的作品，所忆之"故人"，其实是寄托了遗民对明朝的思念。因为康熙帝懂琴，所以此曲写好了却不拿出来弹奏，也不被收入琴谱，免得招来杀身之祸。

吴兆基打谱也贯穿了他对琴曲主题的理解。三十三岁开始给《秋塞吟》打谱时，他正迷恋西乐，尤喜贝多芬的第五交响乐《命运》，当时又是抗战之始，他感觉

吴兆基（1908—1997），字湘泉，湖南汉寿人。民国初随全家定居苏州。先后从父亲吴兰荪、前辈吴浸阳学琴，兼有岭南、虞山、川派之风。后为苏州大学数学系教授。曾创设吴门琴社。亦精于太极拳。

到了《秋塞吟》与《命运》之间在精神内涵上的相通之处，《秋塞吟》像是在描写自己与国家的命运。数年后，胜利在望，他又开始打《胡笳十八拍》，以蔡文姬终于能回归汉地来寄托自己的感情，这与描写王昭君思汉而不能归去的《秋塞吟》是不同的。抗战结束后，国家一度气象更新，他多弹平和旷达的《渔樵问答》，但局势很快恶化，他就不弹《渔樵》了。

这样打谱与弹曲的选择思路，与他对《忆故人》主题的理解，其实是一致的。当然，其恰当与否、得失如何可以探讨。叶明媚《苏州古琴家吴兆基的琴论和琴艺》

"要扩大音量呢，也可以，就不是古琴了"

当西方乐器成为中国乐器改良的重要参照时，有心的琴人也亟欲改进古琴音量不大的"弱点"。学者阴法鲁曾经讲起查阜西告诉他的一件事。

那是一九四五、一九四六年间，查阜西在美国考察，遇到一位意大利的乐器制作名家，便将随身带的琴给他

阴法鲁（1915—2002），山东肥城人。一九四二年获北京大学文科研究所硕士。从查阜西学琴。一九六一年起任教于北京大学中文系。从事古文献学、中国古代音乐史、中国古代文化史研究，著有《阴法鲁学术论文集》。

設計者：吳景略

改良古琴

設計者：管平湖

第一次试制 身长：114.5 厘米　　腰宽：26 厘米
　　　　　　头宽：21 厘米　　边厚：3 厘米
　　　　　　尾宽：17 厘米

第二次试制 身长：124 厘米　　腰宽：24 厘米
　　　　　　头宽：22 厘米　　边厚：3.3 厘米
　　　　　　尾宽：20 厘米

一九五〇年代的改良古琴：上为吴景略研制，中、下为管平湖研制。

看，问他古琴音量还有没有提高的馀地。这位乐器制作家说，好，你把琴留下，我研究研究。他研究了几天，去对查阜西说："要保持古琴的特色，要保证这个音色，

吴景略改良古琴的设计图。

现在达到的音量已经是无以复加了。要扩大音量呢，也可以，就不是古琴了。这个乐器我不敢动。"

另一个叙述版本中，乐器制作家的话与之类似，可作补充："古琴音色很美，发出其他弦乐器所不能表现的音色、音质。与西方拉弦乐器对比，如提琴上有支 [指] 板，宽度不过两英寸，中国古琴整个琴面是支 [指] 板，演奏姿势、表现内容完全不同。若以西方弦乐器为标准来改造中国古乐器，那就等于破坏中国古乐。音量小可以放大，不是不能克服的缺点。"

这位乐器制作家的话，对后人也许不无参考价值。

见闻，杜棣生《记中州琴社及其他》

裴铁侠"忆向英伦问子期"

一九四五年初，迷恋古琴的英国学者劳伦斯·毕铿在四川省教育厅厅长的陪同下，到成都郊区沙堰山庄拜访古琴家裴铁侠。毕铿此前已与徐元白、查阜西相识，但他听了裴铁侠演奏的《高山》《流水》，仍然大为欣赏。

毕铿（L. E. R. Picken，1909—2007），一九四五年初作为生物学家参加英国议会科学使团来华，由此对中国古代音乐产生极大兴趣。后转向研究中国古代音乐，为剑桥大学教授。著有《来自唐朝的音乐》（七卷）。

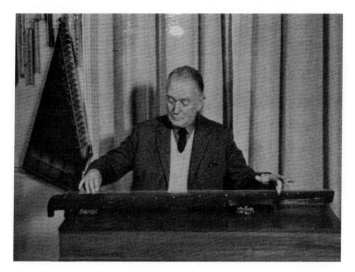

毕铿弹琴照，约一九七〇年代初。

作为琴人间的切磋，毕铿用一张宋琴演奏了《阳关三叠》，这时裴铁侠进屋取出了他珍藏的大小雷琴。因年代久远，大雷琴已不适于弹奏，毕铿遂用小雷琴奏了一曲《普庵咒》。后来，他还在《来自唐朝的音乐》一书中对这两张绝世名琴加以描述，并谈了亲抚小雷琴的感受："一般改用从没有用过的琴总觉不惯，恰恰相反的是弹奏小雷竟比我用惯了的琴还要顺手，还要自如。"

三年后，裴铁侠编述《沙堰琴编》《琴馀》刊刻成书，寄了一套给回到英国的毕铿，并附诗云："英国伦敦剑桥大学教授毕铿博士风流儒雅，尚志音律。昔年曾

一九四七年六月二十九日，毕铿致查阜西书札（查阜西手译，局部），上海图书馆藏。

访，沙堰琴集。都人向慕，作为美谈。今日成书远寄，求其友声之喟叹。赋句云：曾访知音在水湄，远处投赠更何疑。中欧从此通仙籍，忆向英伦问子期。戊子初秋，铁侠写于成都双楠堂。"

又过了二三十年，毕铿在家中设宴招待裴铁侠的孙子，谈起往事，以当年没能录下裴铁侠的《高山》《流水》为恨事。顾鸿乔《裴铁侠和他的〈沙堰琴编〉、〈琴馀〉》

民国间的五位西方琴人

民国间最负盛名的西方琴人是荷兰人高罗佩，这是

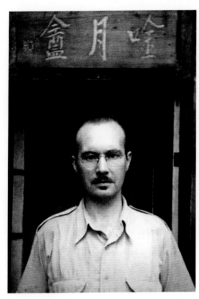

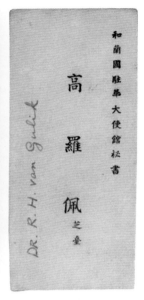

吟月盦前的高罗佩。　　　　　　　　高罗佩在重庆时期的名片。

不消说的。不过这位崇尚明代文化、能写一笔不坏的毛笔字、作合格的汉诗、娶了中国女子的洋人，在文章里经常"吾华"如何如何，一定更愿意别人直接当他是中国人的。

　　一九三六年秋，高罗佩在宛平得到一张明清古琴，还先后从叶诗梦、关仲航学琴。他写过琴学专著《琴道》，论文《嵇康及其〈琴赋〉》、《中国古琴在日本》、《作为古董的琴》、《琴铭之研究》，辑录过《明末义僧东皋禅师集刊》。一九四三年到中国任职后，他接触到了更多

高罗佩在东京的书房。

《琴道》布面精装本，上智大学，
一九四一年。

《明末义僧东皋禅师集刊》线装
本，商务印书馆，一九四四年。

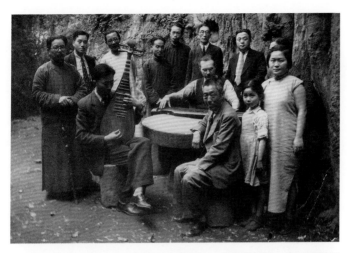

一九四〇年代中期，在重庆的一次雅集中，高罗佩抚琴，杨大钧弹琵琶。前坐者为马衡，高罗佩身后戴眼镜着西装者为傅振伦（松琦提供）。

一九四六年，高罗佩在北平白云观听安世霖弹琴。左立者汪孟舒，右立者似为关松房。

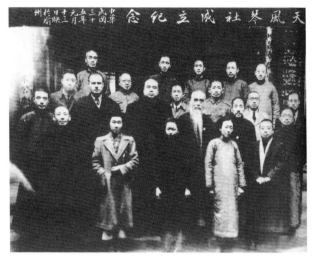

一九四六年二月十四日（正月十三），天风琴社成立一周年合影。
前排左四：黄雪辉；左五：徐元白；二排左二：高罗佩；左三：冯玉
祥；左四：于右任。

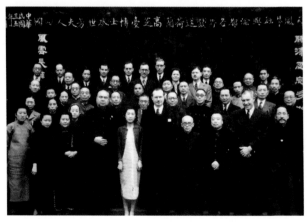

一九四六年三月，天风琴社与重庆各界人士欢送高罗佩、水世芳
夫妇回国合影。

十八琴士题诗梦先生遗像（局部）。

高罗佩绘赠程午嘉，一九四七年春（陶艺提供）。

徐元白绘赠高罗佩，一九四六年春，载《巴江录别诗书画册》。

漫逐浮云到此乡 故人邂逅得传觞
已逾旧事君长忆 潭水深情我未忘
宦绩敢云希贾谊 踪联喜继玄奘
匆匆聚首匆匆别 便泛沧浪万里长

文镜学兄两政
辛卯腊夕於香港岛南高罗佩

高罗佩书赠徐文镜诗，一九
五二年一月二十六日（除夕）。

高罗佩所用明琴"松风"。

的琴人。一九四六年一月，徐元白在重庆成立天风琴社，合影上赫然有他在内。四个月后他去上海拜访张子谦等今虞琴人，弹了一曲《长门怨》，张子谦说他"颇有功夫，惜板拍徽位稍差"。他自称能弹八九曲，这已经很不容易了，但在交流中他流露出来的几乎无所不知的古琴学养，真正让这些中国琴人惊讶不已。

一九四四年，中英科学合作协会会员、英国生物科学学者毕铿不远万里来到中国，经昆明抵达重庆。当晚，友人高罗佩设家宴为他洗尘，并邀徐元白、查阜西、梁在平等古琴家作陪。席间，毕铿这位具备一定汉学素养的音乐爱好者被古琴家们的演奏所倾倒，事后即拜徐元白为师。在徐元白的指导下，他买了一张古琴，高罗佩为之题写了琴名"龙吟"。徐元白太忙，委托弟子赵义正替自己传授琴艺，在短短的几个月内，毕铿就初步掌握了弹琴技巧，学会了《阳关三叠》、《良宵引》、《渔樵问答》、《普庵咒》诸操。再后来，他又与裴铁侠结下了深厚的友谊。二十多年后，他转而从事中国古代音乐的研究，成为著名的音乐学者。

除了人们熟知的高罗佩、毕铿，至少还可以钩沉出三位西方琴人。

一九二〇年代后期，一位留学美国俄亥俄州德拉威尔市的俄亥俄卫斯理大学（Ohio Wesleyan University）

弹古琴的范天祥。

音乐院的山东琴人韩小姐，意外地遇到了一位曾在中国居住，对中国文化有浓厚感情的乐理教授甘贝尔。甘贝尔有一张"落花流水"古琴，为她演奏了《怨兰花》《游子吟》两曲，并自称数年前学自一位姓杨的古琴家。这位姓杨的古琴家也许就是杨时百。

　　杨时百自己记载的美国弟子是范天祥。他著的《藏琴录》里，记载了这位燕京大学音乐系创始人学琴的片

　　甘贝尔（S. E. Campbell），生平不详。韩小姐对他的描述，可能包含虚构的成分。

　　范天祥（Bliss Mitchell Wiant，1895—1975），毕业于美国俄亥俄卫斯理大学。一九二三年来中国，受命创办燕京大学音乐系。主要从事基督教圣歌中国化的实践。协助赵紫宸编著《团契圣歌集》等，并担任《普天颂赞》音乐主编。一九五一年回国，在田纳西州和俄亥俄州主持宗教音乐行政及教育工作。

泽存文库本《双照楼诗词稿》龙榆生题记，书藏美国
加州克莱蒙特大学联盟图书馆。

段。一九二五年春，杨时百偕同范天祥去厂肆，替他买了一张康熙乙酉申奇彩制的"仙籁"琴，并约好暑假后来学，其间范天祥还与同好携琴到协和医院音乐台上去测试音量，热情是相当高的。杨时百对这个洋学生很有期许："如真能得此中韵味，使中国五千年音乐之祖流传于数万里外，亦空前未有之佳话也！"

更为人罕知的是，管平湖也有位德国的入室弟子马仪思。马仪思一九四一年六月来到北平中德学会，不久就从管平湖学琴。后来她执教于南京伪中央大学，曾随同事龙榆生去拜访爱新觉罗·溥侗，并在这位多才多艺、尤擅古琴的末代王孙面前弹奏数曲，赢得盛赞。龙榆生称："马先生以欧洲闺秀，独喜吾邦文物，乐操七弦琴，曾与同访溥西园翁，一曲泠然。溥翁叹为吾邦雅乐，赏音惟有德国人士也……"多年以后，龙榆生对此记忆犹新，还作了一首《临江仙·春暮有怀德意志女子马仪思》词："忆得携琴红豆馆（七八年前与君同在金陵，曾介谒红豆馆主溥侗。君抱琴以往，即作数弄，溥为感叹者久之），雅音知情谁传。南薰解愠乍鸣弦。会心宁在远，

马仪思（Ilse Martin，1914—2008），曾用名"马懿思"，晚年从夫姓，更名为 Ilse Martin Fang（方马丁）。在柏林从海尼士学习汉学。一九四一年六月被派到北平中德学会，完成博士论文。后执教于南京伪中央大学。抗战后赴美，与方志彤结婚，长期在哈佛大学生活，曾教授德语、从事编辑。

方志彤、马仪思夫妇，一九五七年。

十指写流泉。　未分清扬归绝域，寄情聊托琼笺。故人天末已飞仙（溥翁下世忽已三年矣）。何时重把盏，相望阻风烟。"

　　一九四五年春，马仪思到上海拜访今虞琴人。张子谦听琴友介绍，这位马女士"能北平语，通中文，善古琴，精鉴别，指法节奏颇有渊源，为北平管平湖先生入室弟子"，但"匆匆回平，后会不知何日，弥深怅惘"——这句话，与龙榆生数年后的"何时重把盏，相望阻风烟"何其相似。诗家琴人，所求无非知音，何况是万里外的来客呢？这也就可以理解他们的"怅惘"了。

　　就在龙榆生作《临江仙》的一九五四年，美国诗人

庞德英译《诗经》书影，一九五四年。封面上这只弹琴
的右手，摄自管平湖（高峰枫提供）。

庞德出版了他英译的《诗经》，书的封面上有一帧正在
弹琴的右手照片。很少会有人注意到，那是管平湖的手，
照片来自庞德频繁通信的学者方志彤，而方志彤无疑得
之于他的太太马仪思。杨时百《藏琴录》，陈之迈《荷兰高罗佩》，
琴慧女士《留美漫记》，高醒华《毕铿与古琴》，宋希於《龙榆生题识与
方志彤太太》，张子谦《操缦琐记》

"漱玉"破琴成完璧

　　一九三七年，日寇攻占上海后进攻苏州。查阜西忙于转移国家的航空器材，顾不上在苏州的家。他的妻子带着家属仓皇逃离，未及带走琴友章梓琴所赠、用了三年的明琴"漱玉"。等他们在云南昆明安顿下来后，庄剑丞来信告知"漱玉"被日军以刺刀劈成四十馀片，金徽被剥去。查阜西痛惜不已，回信嘱咐全部捡存。

　　九年后，查阜西还苏，欣喜地发现"漱玉"只是两肩受刀，面板过弦处并未受伤，遂以生漆胶合，得以复

虽经修复，劈痕日久仍自现（吉木摄影）。

章梓琴、查阜西递藏"漱玉"琴。一九六一年，查阜西转赠弟子李仲唐（吉木摄影）。

原。随后又请吴景略重修，刮磨重漆，终成完璧。"漱玉"本就发音爽洁，经此一番劫难，音声竟然更透。查阜西以之为生平第一大快事。查阜西《迄癸巳藏琴录》，查阜西《国庆十周年藏琴记数》

查阜西赠琴谢师

一九二二年，革命青年查阜西流落上海徐家汇，激情消退，开始为生计发愁。几回谋生的努力失败之后，他有点走投无路了，甚至动了自杀的念头。有一天，他想起了七八年前在南昌中学念书时，有位特别喜欢自己的国文老师王易，不仅跟自己学弹琴，还教自己西洋乐律学。查阜西就把古琴律学和西洋乐律学结合起来写成《中国声律之调停与琴之声律》，投给《东方杂志》，没多久就在第十九卷八、九号分期刊载出来了。那时候稿费很高，一篇文章够吃几个月，算是解了他的燃眉之急。

二十五年之后，查阜西已经是中央航空公司副总经理和颇负声望的古琴家，王易则以研究古典文学而著称于世。这一年，查阜西将裴铁侠赠他的"绿绮"琴空运到南昌，转送给了昔日的老师。王易遂有《谢查阜西寄赠"绿绮"琴》诗："阜西快人真快哉！孤根绿绮飞天来。

冰丝乍拂襟抱开，绰约姑射投我怀。岳龈徽轸集上材，縢以弦谱双琼玫。自云得诸锦城裴，琴坛牛耳持两雷。同心客至洗心垒，举赠不啻三归台。物聚所好神每谐，爨下有声呼伯喈，嗟予万轴入秦灰，鞠通旧侣随蒿莱。膳甘长藿薪古槐，思逃空虚厌淫哇，安用太常收犯斋？本来无物何尘埃？感君嘉惠逾解推，坐觉黍谷嘘枯荄。手间荆棘待翦排，会领至味如临杯。东湖去梦愁溯洄，一枝聊报江南梅。"诗前小序云："琴为成都裴君铁侠旧藏，丁丑难作，阜西入川，裴君置酒高会，以所藏有唐雷氏作大小二雷，乃举此为赠。阜西手加修葺，今又转以赠予，且附琴谱及自制弦，以空运至，喜而赋诗。"

　　王易家中原藏有一张"尚友"琴，南昌沦陷后被他人乘乱攫取。抗战胜利后，王易请人追索，对

王易（王四同提供）。

王易（1889—1956），字晓湘，号简庵，江西南昌人。曾执教于心远大学、中央大学、复旦大学、中正大学。诗集有与弟王浩合集《南州二王词》，又有《简庵诗词二稿》《文录》。学术著作有《国学概论》《乐府通论》等。

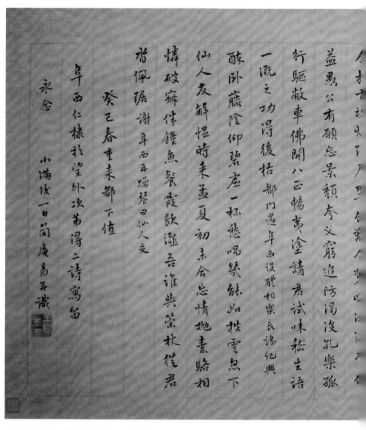

王易赠查阜西诗卷（查克承提供）。

方不给，诡称早归日本人所得，后来才知道转售给了琴人招学庵。招学庵看到琴腹上王易父亲的题识，慷慨地将琴归还。王易作《"尚友"琴歌》以报之。这也是一段佳话。王易的友人欧阳祖经有《双琴歌赠简庵》诗。

潜潭老已玩阅凤劫波惊逢各为梦变平而
遇岂意平生九折磻崖能控缰身受迟则气
苍棻间万籁言引高旷襄亚遥挚可作止
贯武漫进虞唐固知守心具贲勇百炼化柔
终不悚时挟天风播海翻毂廿雨浣春鏊
邪晚昆斋阖海涯九阳晞幹斲孙枝抚思蔫
法巧镂会神镌龛雷来冰绿偶与田连较清
角二八翩然下玄鹤世倜傥六枳关玉壶满贮
千金药翔空保绮投我怀逢莫享仍藏
埃江畔枉青无帝字病马驱驾羡龙媒野
鸟群飞不离群百尺堂元卜二千五乙己文 一

招学庵（1882—1965），名鉴芬，号邮亭老卒，广东新会人。民国初年在长沙任邮务员时学琴于华阳顾氏，后供职于山西邮政局，其间学琴于杨时百一派。抗战中主江西邮政管理局事。晚年回广州定居，为广州市文史研究馆馆员。擅书画。喜弹《渔歌》《潇湘水云》《平沙落雁》等。著有《听海楼偶记》。

"双琴"者，查阜西转赠之"绿绮"、招学庵归还之"尚友"也。

一九五三年，王易赴北京，又得查阜西赠"仙人友"琴一张，赋诗二首以谢。《都门遇阜西设醴相乐长谣纪兴》："潜潭老巴阮隃凤，劫后惊逢各如梦。夷平所遇岂夷平，九折巇崖能控纵。身更迅烈气苍□，袖间万籁宫引商。旷襄匪遥挚可作，上贯武濩追虞唐。固知守心具贲勇，百炼化柔终不悚。时挟天风播海涛，转敷甘雨滋春垄。邪睨昆仑阚海湄，九阳晞干斫孙枝。摅思荐法巧镂会，神蛾瓮茧来冰丝。偶与田连较清角，二八翩然下玄鹤。世网堪冲六枳关，玉壶满贮千金药。翔空绿绮投我怀，蓬飘莫享仍藏埃。江峰枉青无帝子，病马强驾羞龙媒。野鸭群飞师挢鼻，百丈灵光外文字。霓裳三五月中听，鳣堂四十年前事。涑洞风尘黯里门，不须浑脱慨公孙。雅音赖子绵衰祚，丛薄嗟余招古魂。炊珠屑翠饥难食，凿崄沉渊奋何益。愚公有愿忘景颓，夸父穷追防渴没。孔乐孤行驱敝车，佛开八正畅夷涂。请君试味秅生语，一溉之功得后枯。"《谢阜西再赠琴曰仙人友》："醉卧藤阴仰碧虚，一杯愁唱几能如。披云忽下仙人友，解愠时来孟夏初。未合忘情抛橐骆，相怜破寂伴钟鱼。餐霞饮瀣吾谁与，策杖从君沓佩琚。"见闻，《国立中正大学校刊》、《欧阳祖经诗词集》，王易赠查阜西诗手卷

招学庵慷慨赠古玩

　　招学庵抗战中退休，战后回广东居住，年已老迈，贫病交加。他喜好收藏，多年来略有积累，非但没有在这时以藏品换钱，还于一九四七年忽然将自己不用的古乐器、文玩以大箱装盛，交广州航空站飞送查阜西。因事先全无预兆，查阜西收到时大为骇然，不知何故。嗣后才接到招学庵来书，谓为"宝剑赠烈士"。

招学庵旧藏"山中雷"琴，承露镌"听梅楼长物"等字。

招学庵，一九三○年代中期，载《今虞琴刊》。

一九六二年三月，羊城音乐花会期间举行的古琴交流。前排左起：周桂菁、杨新伦、招学庵、查阜西；后排左起：杨始德、关庆耀（圣佑）、谢导秀、黄锦培、易剑泉。

后来查阜西写《古乐器杂记》，曾著录这次赠品中的唐代开元铜笛与先宋铁箫，间记此事，但他强调，"视作代存而已"。查阜西《古乐器杂记》

王世襄慧眼识国宝

北京故宫博物院藏有唐代至德丙申年款的"大圣遗音"琴，为国家一级文物，也是保存至今最完整、最优美的唐琴。但它竟曾被定为"破琴一张"，漠然置之多年，

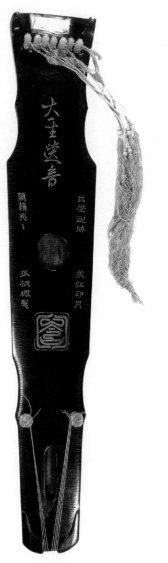
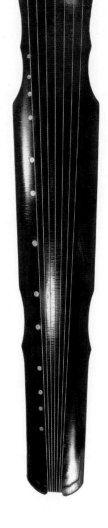

唐琴"大圣遗音"，故宫博物院藏。

是文物鉴定家、琴人王世襄慧眼识宝，改变了它的命运。

　　末代皇帝溥仪被驱逐出宫之后，清室善后委员会委员入宫清点文物。在清点皇家最大的文物库房南库时，在墙角看到一张破败不堪的旧琴，琴面灰白，宛如漆皮脱尽，岳山也已残损，遂定为"破琴一张"，编为"鲲字一〇七号"，载入点查报告及后来的文物点查清册之中。琴仍留在原地，抗战期间的文物南迁轮不到它，二十多年间也没有人对它产生任何兴趣。

　　一九四七年，主持故宫古物馆工作的王世襄看到这张"破琴"，发现它与锡宝臣旧藏的"大圣遗音"琴完全一样，知为中唐珍品，立即移藏于延禧宫珍品文物库，并给它配上了青玉轸足。两年后又征得故宫博物院院长马衡的同意，请来管平湖为之修理。

　　原来，南库虽是皇家聚珍之地，也不免年久失修之厄。雨天屋漏，泥水经琴淌下，年复一年，在琴面竟凝结了一层泥浆水锈，看去全是漆皮脱尽之状。管平湖历经数十日，终于在丝毫不损琴体的前提下，将这层泥浆水锈磨退干净，露出了完好的金徽与面漆。这也是当初制琴之时鹿角灰漆胎较厚，才坚固耐久，能经受长期水沤。管平湖再为琴重新装配了紫檀岳山与承露，让这件稀世之宝重新焕发了神采。郑珉中《古琴辨伪琐谈》，《漫谈〈中国古琴珍萃〉中的唐琴》

"弹琴打擂台"

古琴家梅曰强晚年讲过一个"弹琴打擂台"的故事：

当年某琴社迎来了一位到访的外地陌生琴友，琴人相见，自然要坐下来弹琴交流了。结果这边的社友每弹一曲，到访者必弹同一曲来回敬，几曲一弹，社友这才惊觉来者不善。就这样弹了一天的琴，琴社的社友们轮番上阵，几十曲下来，居然就没有一曲对方不会的！且不论琴艺高低，单冲着这会弹曲子的数量便足以技惊四座了。

偌大一个琴社竟然没人能难倒他一个人，琴社大伙都很下不来台。后来，总算有一位想起了多年前学过的一首小曲《慨古吟》，拿来一弹，对方果然不会，终于起座一抱拳，道了声"佩服"，就此告辞。这才算是给琴社解了围。

讲完故事，梅曰强告诫弟子们，今后在各种雅集场合，最好不要去弹别人刚刚弹过的曲子，以免被人家误以为你是来打擂台的。施宏《听梅味道》

梅曰强（1929—2003），字南移。祖籍江西湖口，生于江苏南京。一九四四年起先后从汪建候、夏一峰、赵云青、胥桐华、刘少椿学琴。曾在南京师范学院任课外琴师。退休后迁居扬州，在扬州师范学院任课外琴师。出版有激光唱片《广陵琴韵·梅曰强》《移云斋心旨》。

"中研院"好琴两院士

分别于一九四八、一九五九年被评为"中央研究院"院士的考古学家李济、民族学家凌纯声都是琴人，他们早年出洋留学之时，全都带着琴。

李济一九一一年考入清华学堂后开始从黄勉之学琴，七年后他留学美国，仍然时常抚弄温习。在同学、朋友圈子里，他对古琴的爱好是大家都关注的。比如后来成为体育家的郝更生原本还有点自居为对琴之牛的意思，听他弹琴竟然觉得听懂了，巴巴地写信告诉国内的友人徐志摩。徐志摩又写信去李济那儿打趣。当真是热闹得紧。一九二一年，陈寅恪给他带来了黄勉之去世的消息，后来，赵元任还虎头蛇尾地跟他学了一阵子琴。

李济（1896—1979），字济之，湖北钟祥人。一九一八年留美，先后就读于麻州克拉克大学、哈佛大学，获哲学博士学位。一九二四年开始田野考古。次年任清华大学国学研究院人类学讲师。先后任中央研究院历史语言研究所考古组主任、历史语言研究所所长。著有《西阴村史前遗存》《李济考古学论文集》等。

凌纯声（1901—1978），字民复，号润生，江苏武进人。一九二三年留学法国，获巴黎大学文学博士学位。回国后任中央研究院民族学组研究员，曾任教于中央大学、台湾大学。一九六五年出任民族学研究所第一任所长。多次深入各民族聚居区实地调查，著有《松花江下游的赫哲族》《湘西苗族调查报告》等。

古逸叢書刻日本藏唐人卷子幽蘭一本，楊時百先生譚成今譜他的自序有一段說，幽蘭取音韻與近錯琴曲迥不相同。還時琴曲只用早絃並用，必取絃以取款按

《琴学丛书》中的《幽兰和声》首叶。李济原文以白话文写就，刻本琴书中出现白话著作，以此为仅见。

　　李济回国后，曾应徐志摩之邀，参加新月社聚会，弹奏琴曲《捣衣》。其时杨时百正研究《碣石调·幽兰》谱，刊印《琴学丛书》，李济不仅资助他印书，还写了篇《幽兰和声》，发表在《清华学报》第二卷第二期上。这是较早探讨中国古乐和声问题的论文，后来被杨时百刊入《琴学丛书》。

　　就在李济回国的那年，凌纯声赴法国留学。凌纯声是王燕卿的弟子，用后来的说法，属于梅庵派。

一九一八年清华学校毕业时的李济。

《霓裳羽衣》，凌纯声、童之弦编纂，吴梅校订，商务印书馆，一九二八年三月。

一九二七年，他出席了在德国法兰克福举行的国际音乐会，身着古装在会上弹琴。他的弹琴照片刊登在该地中国学院的期刊上，被音乐学家王光祈看到，并采入《中国音乐史》一书中。随着《中国音乐史》的不断重印，这张照片也广为人知。

凌纯声早在南京高等师范（后改为东南大学）念书时就有"东南音乐家"之称，曾与同窗好友童之弦共同编纂了一本乐舞图谱《霓裳羽衣》。在他后来从事的民族学调查和研究中，对少数民族音乐的重视，和他的音乐素养是紧密关联的。

随着李济、凌纯声在各自专业领域成就与地位的提升，对古琴的爱好渐渐在他们的生活中退隐，也多为他们的学术声望所遮掩。不知道李济是否与琴相伴终身，凌纯声在抗战离乱间失去了

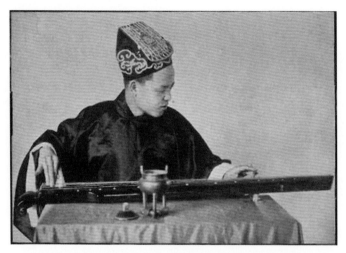

一九二七年，凌纯声在德国法兰克福举行的国际音乐会上身着古装弹琴（宫宏宇提供）。

心爱的"青霄鹤唳"等两张琴和琴学书籍后，从此不再弹琴。直到三十年后同门师侄吴宗汉的弟子唐健垣多次拜访，才让他重温了向王燕卿学弹《关山月》、《秋江夜泊》、《长门怨》、《平沙落雁》等琴曲的往事。他对着唐健垣哼起了《关山月》——《梅庵琴谱》的第一支曲子。

李济、赵如兰《〈幽兰〉之二——关于古琴的对话》，傅光明《徐志摩书信集》，巢父《李济与古琴》，王光祈《中国音乐史》，徐立孙手稿，严晓星《"东南音乐家"凌纯声和〈霓裳羽衣〉》，严晓星《高罗佩以前古琴西徂史料概述》

唐健垣（1946—　　），广东南海人，出生于香港。先后从吴宗汉、王忆慈伉俪及孙毓芹、吴景略学琴。曾任教于香港中文大学、美国康州威士连大学、密歇根大学、香港演艺学院。所编《琴府》在香港、台湾地区影响较大。

下篇

裴铁侠、"双雷"人琴俱亡

裴铁侠藏琴甚富，尤以唐代所斫大小雷琴为珍，故以"双雷"为斋名。大雷琴是参与辑订《天闻阁琴谱》的成都叶介福的旧藏。此琴龙池之下有一枚九厘米见方的图章，印文为"新安汪氏善吾"。琴腹下刻有五字楷书"大唐雷霄制"，琴腹内书"开元十年西蜀雷氏……（下文不可辨）"。它与小雷琴虽名分大小，但长度是一样的。

但这两件稀世之珍，除了可以在《今虞琴刊》上看到不够清晰的照片和极有限的文字描述，如今已不能得而见矣！

一九四九年十二月，解放军进入成都。其时，裴铁侠长子久病不起，次子在国外未归，三子随军起义后被集中起来学习，四子迫于生计下海唱起竹琴，对长期蛰居、对世事置若罔闻的裴铁侠来说，忽然面对巨大的变革，怀着极大的惶惑忧虑，却没有任何人能够开导劝解他。"土改"中，他的阶级成分被划为"大地主"；又因为多年前曾任四川省旧政权官员，他又被斥为"大官僚"，是以饱受批斗。第二年六月的某个夜晚，他与沈梦英将

大雷琴作足正通体紋斜細斷杂其木裁尺二寸九分与天四尺九寸又六分厚为横书大雷琴制又安龙池下琴斯安吴民善书室号图书之形下文分

小雷琴作足大连亦更大雷周通谱龙村龙村蒙高兼有流水纹眼为墨书开天仁王甲酉吴民八昂下糢糊不饮识

成都叟雷齋摄記

小雷　　大雷

大小雷琴合影原照（刘振宇提供）。《今虞琴刊》亦刊出此照，但有折痕。

《大雷琴记》《小雷琴记》写本（刘振宇提供）。

裴铁侠旧藏杨时百《琴粹》，钤"双雷琴斋"朱文印。

双雷琴击碎，同时服毒自尽。

　　事后，家人在书案的砚台下发现了字迹工整的遗言："本来空寂，何有于物。去物从心，立地成佛。大小雷琴同登仙界，金徽留作葬费，馀物焚毁。铁叟笔。"

　　没过多久，裴铁侠的家人接到了他的挚友查阜西从北京发来的电报，邀请他携带双雷去北京参加古琴研究工作。如果电报早到几天，也许裴铁侠还在，双雷琴还在。顾鸿乔《裴铁侠和他的〈沙堰琴编〉、〈琴馀〉》，王华德《琴人琴话》

王生香卖履

一九五四年，学者武酉山在南京第五中学任教。一天他路过天妃巷口，见一老者蹲在地上，面前放着重新整修好的旧鞋出售，鞋旁放一块硬壳纸，上面写"收购古琴"四字。二十多年前在九江教书时，武酉山认识了能仁寺的琴僧子然，对古琴大有兴趣，这时见老者一边卖鞋一边收琴，不由得纳闷起来，便问他："旧鞋和古琴有什么联系？你也会弹古琴吗？"

原来这位老者，是王心葵在山东时期的弟子王敬亭。因为他曾加入国民党，当过三个月的费县县长，又曾一度为解放军所俘虏，所以经短期教育被保释出来后，几经辗转，到了南京，易名为王生香，重新开始生活。他为了维持生计，收购旧鞋加以修补后出售，故号曰"卖履翁"。一九五二年，他遇到了《神奇秘谱》抄本，仓促间抄录了《获麟》、《山中思友人》二曲，如获至宝，开始研究打谱，再次钻研起古琴来。于是，

武酉山（1904—1985），安徽泗县人。一九二四年就读金陵大学，受业于黄侃门下。毕业后曾执教于九江、南京等各大、中学校。一九四九年后任教于江苏教育学院，后并入南京师范大学。

一九五四年，仍设临时地摊于新街口摊贩市场，邮局北巷内，主要卖旧鞋、带卖旧书，生意极淡，往往整日无人过问，因利用此清闲，藉写作以疗饥。每一篇写成，便欣然自慰，意在将学琴四十年之一知半解，贡献人民，兹蒙

先进诸君子鸿词奖勉，无任感荷，谨此陈列

祈求

博雅批评，延续整理、贡献

政府，聊作研究琴学之一助，为祷！

　　　　　　　　　　　　后学
　　　　　　　　　　　　王生香谨启　一九五七年
　　　　　　　　　　　　　　　　　　　五月廿日

王生香一九五七年五月二十日手札一页，有云："一九五四年，仍设临时地摊于新街口摊贩市场，邮局北巷内，主要卖旧鞋，带卖旧书，生意极淡，往往整日无人过问……"

一九六三年，王生香在北京举行的第一次打谱会上演奏《风入松》。后排左起：顾梅羹、徐立孙、向笙阶（国鹏提供）。

便出现了摆摊卖履，却又收购古琴的奇特一幕。

原来这位落魄的"卖履翁"，竟是风尘中的高士。二人相谈极洽，几次下来，成了朋友自不必说，武酉山更跟着王生香学起琴来。

有一次武酉山对王生香说："你的时间，除为生计忙碌外，全部被弹古琴消耗了。"王生香笑答："你不是读过韩愈《送高闲上人序》吗？韩愈云：'苟可以寓其巧智，使机应于心，不挫于气，则神完而守固。……养叔治射……僚之于丸，秋之于奕，伯伦之于酒，乐之终身不厌，奚暇外慕？夫外慕徙业者，皆不造其堂，不哜其胾者也。'这种人只能浅尝，不堪深造。"武酉山《金

陵访书记》，平凡《从民国县长到古琴大师——费县人王敬亭（王生香）的前世今生》

查阜西觅琴弦原料

　　抗战中，琴弦多停产。吴景略等琴人情急，只得从文献上取得制弦之法，授予苏州弦工方裕庭，于一九四三年试行恢复生产。战后，制弦原料不时匮乏，查阜西利用他在航空公司工作的便利，多方觅取。需要柞丝，直接向中国蚕丝公司购买厂丝；需要药材，利用飞机去四川等地购取。因此，方裕庭就养成了一遇原料匮乏，便向查阜西叫嚷的习惯了。

　　一九四九年以后，琴弦原料紧张的局面依然。查阜西略有政治地位，两度代为呼吁，争取优质丝，均得以解决。一九六〇年初春，方裕庭又无奈地写信给查阜西，乐器厂去买白芨，买回的却是白术。查阜西去年已经寄去了五两，这次又设法套得八两半寄去应急，再写信到

　　方裕庭（1885—1977），浙江萧山人。幼年随父移苏州，十六岁起学习弦线制作技术。一九一九年起开设作坊，生产普通弦线。三十年代后期，在吴景略、查阜西的支持下研制传统琴弦制造方法，获得成功，将琴弦命名为"今虞琴弦"。一九五〇年代，成立古琴弦线生产小组，后并入苏州民族乐器一厂。曾任苏州市政协第一至第四届委员。

清末民初杭州老三泰回回堂琴弦与"访帖"（黄树志提供）。

一九五〇年代后期到六〇年代初，方裕庭所制"今虞琴弦"（黄树志提供）。

前排左起：王生香、根如法师；后排左起：刘正春、孙梓
仙，一九五七年九月十二日于南京。

出产白芨的滁州请琴友根如和尚帮忙，能否种植供应。
根如很快回信响应。

　　一九六一年五月二十九日，方裕庭的弟子何正祺在
给查阜西的复信中提到，方裕庭年纪大了，某些工作做
起来比较吃力，而他的学徒中，自己和方维英已经调离
生产工作，另一个学徒江永明"目前不起劲学"，也想

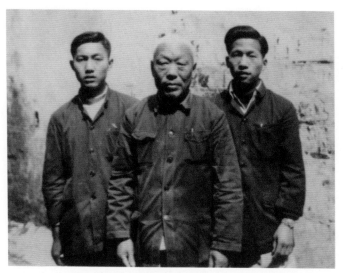

方裕庭（中）与他的弟子、制弦小组成员陈洪生（左）、何正祺（右）。

调走。要解决这些问题，先决问题就是原材料的供应。由于苏州外贸公司对古琴弦制作很不重视，希望能够迁移生产地点。

何正祺所谓"迁移生产地点"，是指从苏州迁往杭州。查阜西曾道出其中缘由："一九五六至一九五七年间，当时杭州的有关方面，曾向苏州领导方面（特种艺术公司）提出请求：为了恢复'杭弦'的传统，想把方裕庭及其艺徒等调到杭州去生产琴弦，并称可以保证传统原料的供应，苏州方面未予同意，但弦工方面则有迁地为良的倾向，至今念念不忘。"查阜西还将何正祺来函及

所附消费者名单提呈文化部部长夏衍，希望引起重视，解决这一长期难题。

　　查阜西为觅取古琴原料，十馀年来可谓"上穷碧落下黄泉"，他激愤地说："是优良古琴终将没于社会主义之洪流耶？岂有此理！"查阜西《琴弦生产之旧恨新愁》，查阜西《根如和尚愿供白芨制弦》，查阜西《继续提呈文化部夏衍部长有关琴弦停产情况》

詹澂秋反对白话文

　　古琴家詹澂秋曾在济南中等学校任教，他娴于旧学，反对白话文，民国时尚无大碍，一九四九年后仍然坚持反对白话文的立场，竟因此失业。他贫困之极，无以为生，与妻子吃豆渣度日。有人想周济他们，邀去吃饭，均遭

詹澂秋及其弹琴照。

峻拒，除了豆渣，坚不他食。后查阜西荐之为音乐研究所特约演奏员，始解其厄。

一九六二年新年，詹澂秋忽作骈文贺辞致查阜西，文似不佳，令查感慨："平仄四声，已久不为青年所识，乃老生于此，亦竟潩忘。骈词不丽，格律全无……"查阜西《琴坛漫记》,《答詹澂秋春帖》手稿

查阜西提携亡友弟子

一九四〇年代，李璠在重庆先后从裴铁侠、胡莹堂学琴，并结识了他们的挚友查阜西。十一年后，李璠到北京中国科学院工作，常去查家，学习查阜西最负盛名的《潇湘水云》。他去查家多在午前，近午请辞时，师母徐问铮必留饭，说："已特地给你加了红烧肉，可不许走！"吃饭时，除了固有菜肴，他面前果然是一碗红烧肉。师母又说："这是专门给你准备的，一人吃完，不许留！"从此每去必如此。其时裴铁侠已自杀，胡莹堂也东渡台湾，李璠知道查阜西这样厚待自己，是寄托

李璠（1915—2008），湖北大悟人。毕业于四川大学农学院。曾任教于四川和东北农业大学，后为中科院遗传研究所植物遗传室主任、研究员。著有《中国栽培植物发展史》。

青年李璠（国鹏提供）。

了对故友的思念。

　　胡莹堂之琴艺，得自查阜西，故李璠自承为查氏再传弟子。但查阜西对外从不以李璠为自己的琴学传人，只说他是裴铁侠的唯一学生，并常对吴景略、管平湖说他的《高山》、《流水》有裴味云云。李璠明白，这是查阜西痛惜裴铁侠之死，甚至没机会留下录音，以此勉励自己致力于裴氏之学，继绝传后。前辈对待亡友的情谊让他感动不已。李璠《忆学琴》

管平湖修琴"整旧如旧"

　　管平湖修琴负有盛名，人称北京第一。他曾自述修琴原则：人家修理东西讲究"修旧如新"，我这修琴可

宋琴"鸣凤"。

管平湖在"鸣凤"琴首镶嵌的花鸟玉雕。

不一样，讲究"修旧如旧"。这倒和现代文物修复的原则一致。

许健曾将他的宋琴"鸣凤"拿去请管平湖修理。管平湖特地选用宝蓝色的宋瓷片打磨成圆形琴徽，镶嵌上去，与暗红色的琴面相得益彰；接着又选用一块花鸟玉雕镶于琴首，以与"鸣凤"的琴名相符。修琴如此，可称精心。许健《弦上万古意 清心向流水》

许健（1923—2017），河北磁县人。一九四二年就读于重庆青木关国立音乐院。曾任中国艺术研究院音乐研究所民族民间音乐研究室副主任、北京古琴研究会副会长。主要从事古琴曲的整理与研究，参加《中国音乐词典》《中国大百科全书》等辞书的编写，著有《琴史新编》，主持编辑《古琴曲集》（一、二）。

张莲舫绝技赝作古琴

　　晚清北京古琴家张瑞山，世设蕉叶山房于海王村。其子张莲舫自幼习修古器之术，积年精进，以至能以赝品混珠，虽高手亦难察之。鼎革初，琵琶家杨大钧购得明代忽雷一具，张莲舫见后，自承出自其手。杨大钧不信，直到张莲舫当即举出匏内所留记号，这才为之愕然。

　　查阜西毕生阅琴无数，却也买过张莲舫制的赝品。一九五三年，他在北京东四泉记购得编号二〇三的明代潞王琴一张，一直信为真品，不久被张莲舫的儿子张玉华看到，说是他父亲手制的。查阜西问张莲舫本人，亦然。又问，既是新制，何以木质如此之旧？张回答说，这是以旧琴改装的。

　　查阜西曾向张莲舫问起制作古琴的师承，张笑答：无。后来曾说起，他一手修琴的本事，完全是父亲逼出来的。原来，他的父亲以善琴闻名，却不会修琴，蕉叶山房只是售琴罢了。其时来薰阁修琴，索价甚昂，人多以为售琴者亦能修琴，多送琴至蕉叶山房来修。张瑞山并不拒绝，却令张莲舫学习木漆工艺，径使修琴。修得不好，辄一再返工；若有大失，则施以鞭挞。时日既久，

渐渐娴熟；又过了些时日，益精；又久之，艺胜来薰阁；最后，所制的赝琴竟然可以乱真了！

张莲舫又说，他一生所作赝琴计有三十馀张、忽雷六具，皆以善价沽出，未尝被人识破。若不是赶上政治清明的年代，自己也老了，还不打算以此告人呢。查阜西不禁咋舌。

后王世襄却不认为此潞琴为伪，力言张莲舫的技能尚不至此。查阜西也仍信疑参半。查阜西《张莲舫赝作古乐器之自白》，查阜西《迄癸巳藏琴录》，查阜西《琴人张瑞山之四代》

张莲舫修琴不知音

张莲舫作伪之技绝佳，但也有明显的弱点，那就是他不懂音乐。古琴说到底是乐器，在他眼里也许仅仅是件漆器，因为不懂音乐，难免出顾此失彼的毛病。王世襄、查阜西都在他那里摊上过这类事。

一九四八年，王世襄在北京隆福寺文奎堂旧书店买了张联珠式宋琴，张弦试弹，虽有敊音，但声韵松长、不同凡响，唯一可惜的就是额下底板损去二寸许，琴徽也脱落殆尽。请张莲舫修复后，琴是完整了，琴音却顿时失色。王世襄大为懊丧，将琴悬之墙壁，多年不弹。

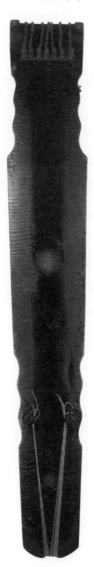

王世襄旧藏联珠式宋琴。

到了一九五四年夏再抚弄，意外地发现音韵竟然恢复过半。此后人祸频仍，直到一九九九年重新为它配钖张弦，才发现琴音已经恢复如初。王世襄为之狂喜！

让查阜西心爱的"漱玉"琴失宠的，是一九五一年中秋他得到的"幽涧泉"琴。可这张"幽涧泉"琴也给张莲舫修坏了！由于此琴数年前曾经两侧开裂过，查阜西担心再次开裂，请张莲舫重加粘补髹漆。待修毕送还，雄宏松透之美俱失，声浮琴面不能入木。查阜西的懊丧之情恐怕不在王世襄之下，弃置累年后，索性赠送（一说为借给）溥雪斋。尔后郑珉中遵嘱将琴剖腹重粘，又过了一年，才"元音复来"。

不懂木工漆艺不能修琴，只懂木工漆艺也还是修不了琴。这大约便是张莲舫与管平湖的区别罢。王世襄《自珍集》，查阜西《迄癸巳藏琴录》，查阜西《国庆十周年藏琴记数》，郑珉中《论唐琴的特点及其真伪问题》

商承祚指琴为瑟

学者治学，若涉别种专门学问，每易出错。古文字学家商承祚有《长沙古物闻见记》，载所见"楚木瑟"，谓"调弦之缓急则以柱承弦，可以移易"。查阜西尝见"楚

《长沙古物闻见记》中关于"楚木瑟"的记载。

　　商承祚（1902—1991），字锡永，号驽刚、蠖公、契斋，广东番禺人。早年从罗振玉选研甲骨文字，后入北京大学国学门当研究生。毕业后曾先后任教于南京东南大学、中山大学、北京女子师范大学、清华大学、北京大学、金陵大学等校，最后到中山大学直至逝世。著有《殷虚文字类编》《十二家吉金图录》等。

商承祚。

木瑟"旧藏者蔡季襄，询问间已多疑虑。一九五四年商承祚至北京，去访查阜西。查问，你文中所谓"以柱承弦"的"柱"指的是什么？商指着案上古琴的岳山说："就是这个东西。"查解释说："这是岳山，不是柱。"商说，写《闻见记》时在乱离之中，未能询之于乐家，致有此误。

当年，《闻见记》中所记此瑟自金陵大学运抵北京展览，查阜西注意到乐器的面板上指痕历历可见，终于能肯定，所谓"楚瑟"不是瑟，实为琴。查阜西《古乐器杂记》

陈毅好琴

在党和国家领导人中，最具传统文人风骨的陈毅也最真心地喜欢琴。一九五六年全国古琴普查、《琴曲集成》编成，得到了

琴曲集成的刊行，以蔚然大观的新面貌問世，我们鼓掌歡迎欢迎它为人民建设服务。这是丰碩的菓实，极美麗的古代花朶。

陈毅

陈毅为《琴曲集成》的题词。

一九四四年，金祖礼、许光毅合作创办礼毅音乐
研究室，此为当时油印的《古琴讲义》中《梅花
三弄》曲谱（卫仲乐传谱）。

他的直接支持。《琴曲集成》的书题即出自他的手笔，
他称古琴艺术为"极美丽的古代花朵"也常为人所征引。

建国之初，陈毅任上海市市长。有一天，他邀请国
乐家卫仲乐、江南丝竹专家金祖礼和琴人许光毅到岳阳
路的一幢小洋房，由卫仲乐古琴独奏《流水》《醉渔唱
晚》《梅花三弄》，许光毅、金祖礼琴箫合奏《平沙落雁》。
他边听边向在座的苏联客人介绍古琴与琴曲，并在结束

后对三位国乐家说，他喜欢西方音乐，但更喜欢中国的古典音乐，他的哥哥会弹筝。

另外，陈毅还听过喻绍泽等人弹琴。许光毅《琴事春秋》，谭茗、文燕《艺高德美　丰绩永铭》

蝈蝈声似琴音

管平湖为画家，为琴人，亦为蝈蝈大玩家。一九三〇年代，他以鬻画为生，生活十分拮据。一次过隆福寺，有人出示西山大山青（北京附近产的一种山蝈蝈），其

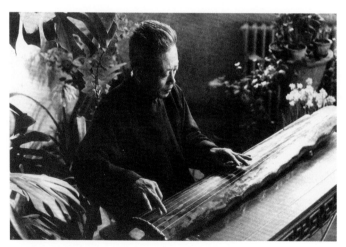

管平湖。

声雄厚松圆，是真所谓"叫顶"者，可惜的是已然苍老，肚上有伤斑，足亦残缺。管平湖明知它活不过五六日，犹欣然以五元易归（当时洋白面每袋二元五角），笑对左右说："哪怕活五天，听一天花一块也值！"

一九五五年，王世襄与管平湖一道供职于中国音乐研究所。其时管平湖正为《广陵散》打谱，王世襄每夜听弹。一天晚上，管平湖忽然听到王世襄怀中的大草白蝈蝈发声作响，连声说："好！好！好！"并顺手拨了一下琴弦，说："你听，好蝈蝈跟唐琴一弦散音一个味儿。"

其时管平湖不畜虫已多年，而未能忘情，有如是者！

王世襄《说葫芦》

周恩来听琴问焚香

五十年代中期，怀仁堂常举办招待外国首脑的文艺晚会。周恩来总理对节目的安排及内容非常关心，常常邀请溥雪斋到那里表演古琴节目。在溥雪斋第一次参加那里的演出后，周恩来特意到后台找溥雪斋，说："溥老的节目很受欢迎，祝贺你演出成功。我是你的听众，感谢你的精彩演奏。"

有一次演出，溥雪斋弹奏了一曲《普庵咒》。后来

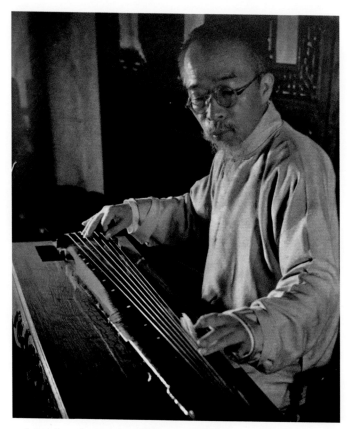

一九五七年，溥雪斋操琴（张祖道摄）。

周恩来见到溥雪斋，聊到这次演出，问："过去弹这支曲子是不是还要焚香？"溥雪斋说："总理说得非常对，过去弹奏此曲常在琴桌上的正前方放一香炉，焚上香。"周恩来说："下次再演出此曲时，也可焚上香嘛！这样

气氛就更浓了。"从此，招待外宾时，逢奏此曲，便焚
上香了。

当时的琴人多有新社会不需要古琴、古琴会被新社
会淘汰的焦虑。溥雪斋事后说，原以为鼓琴焚香与新社
会风尚不谐，没想到总理这样尊重传统艺术，今后不必
担心古弦韶乐走上绝路了。毓陕初《中央首长关怀我父亲溥雪斋
的二三事》

"猿啸青萝"授受记

一九二七年，佛学家、琴人夏溥斋从日本回国，途
中躲风雪于大连。当真是"祸兮福所倚"，他竟在住处
旁古物店中看到了一张出自清朝某亲王府的"猿啸青萝"
琴，绝佳，十年都未曾有人问津，似乎在这里等着他一般。
但店家索价千元，远远超出囊中现金，遂发电报请求济
急。为此，他足足等了五天，等取到钱购之而归。这也
可算是一段奇缘了。

夏溥斋（1884—1965），本名继泉，字溥斋，号渠园，后改名莲居，
号一翁。山东郓城人。清末民初从政多年，一度为总统府秘书、国会议
员。一九二二年改从教育事业，后因受军阀迫害而东避日本约两年。
一九三五年定居北京。一九五五年当选为西城区政协副主席。为著名佛
教学者。著有《渠园外篇》十种等。

夏溥斋。

"猿啸青萝"琴。

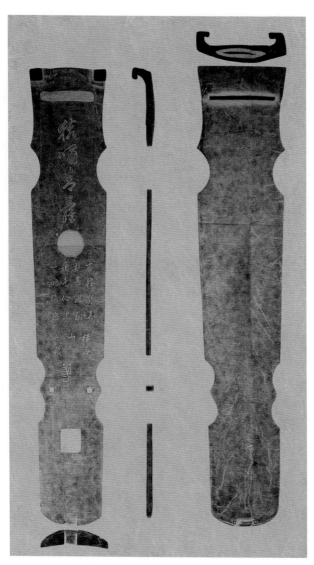

"猿啸青萝"琴拓本（罗福葆传拓）。

夏溥斋《弦外音》书中《题〈名琴授受图〉》首叶。

一九一〇年代，夏溥斋曾与王露共同研习《幽兰》、《广陵散》两谱，没几年王露去世，他也未能卒业。二十年后，他将这个心愿托付给了管平湖，并承诺一旦打谱成功，将以"猿啸青萝"琴相赠。一段琴坛佳话，就此埋下了伏笔。

又过了二十年，管平湖果真将《幽兰》、《广陵散》打了出来，也到了夏溥斋兑现承诺的时候。管平湖的弟子、好友程子容与夏溥斋极熟，对此事也颇尽怂恿之力。一九五四年赠琴那天，好多琴友被邀请到场，程子容还

管平湖在用"猿啸青萝"琴打谱。

请人作《名琴授受图》，见证和记录这一佳话。夏溥斋有《题〈名琴授受图〉》诗九首，其中第八首云："怀宝良难得赏音，王孙掷去抵千金。携回卅载今相授，珍重成连海上心。"程子容促成了这桩佳话，喜不自胜，也作诗以贺。

《世说新语》一般的故事到这里还没结束。事后，夏溥斋忽然托人带话给管平湖，说这琴当年是一千元买来的，现在总不能白送，给六百吧。管平湖自然无力偿付。又把价格让到四百，还是拿不出，最后是向王迪借钱还上的。

有时候，文字与口碑只有结合起来，才能让人窥得

促成、见证"名琴授受"的程子容曾是唐琴"飞泉"的主人。这是一九八三年他在弹宋琴"清角遗音"。

几分真相。夏溥斋《题猿啸青萝琴》，夏溥斋《题〈名琴授受图〉》，查阜西《奇琴猿啸青萝》，见闻

李泠秋投书圆琴梦

一九五五年，吉林辽源的一位中医买了个收音机。一天，他念初三的儿子李泠秋偶尔被广播里播出的一支曲子给迷住了。等曲子播完，播音员说："刚才播送的是琴箫合奏《关山月》……"原来，这就是国画和诗词

里常出现的"琴"，而且它的声音竟然如此美如天籁！他开始痴迷地寻找有关琴的一切资料。

有一天，李泠秋在旧书摊上买到一本《今古奇观》，其中的《俞伯牙摔琴谢知音》有关于古琴外观、结构的详细描述。之前，他常看一个邻居木匠干活儿，粗知些木工手艺。这时，他忽然下决心，按书中描写的样子，自己做出一张古琴来！于是，父亲诊所用过的牌子成为面板，胡琴弦替代琴弦，钉子充当琴徽，差不多一年时间，琴终于做成了。他就凭着这样粗糙的"琴"摸索弹奏，过一阵子竟把《关山月》的旋律弹了出来，甚至拿到学校新年晚会上去表演。不用说，弹奏方法肯定是不对的。

一九五七年，李泠秋在广播里听到了琴坛泰斗查阜西的名字，就请电台转给他一封自己的信，讲述学琴经历，请求赐寄一点学琴的资料。信寄出以后他也没抱太大希望，但查阜西被他对古琴的热爱深深感动了，当即回信表示愿意提供帮助，并细致地问："一、你的家长是什么职业？他们能否供你到大学毕业？是否同意你将

　　李泠秋（1940—　　），即李祥霆，满族，吉林辽源人。先后师从查阜西、吴景略学琴，一九六三年毕业于中央音乐学院。一九八九年赴英国剑桥大学作古琴即兴演奏研究，并任伦敦大学亚非音乐研究中心客座研究员数年。曾任中国琴会会长。著有《唐代古琴演奏美学及音乐思想研究》，出版有《落霞流水》等演奏专辑。

查阜西给李泠秋（信中写作"怜秋"）的第一封信（李祥霆提供）。

学书古琴、还必需时古典字了和影子有一座的价
值。你喜爱也欢喜书写古典字了和影子了，
我要外出一次、大约一個月、滚回来、审逄再抄你
的回信、我也一定再给回信。滨本家不另信
给回信了。

敬礼！

　　　　李单西　北京·地安門·前鼓楼苑64号

　　　　　　　一九九○年十月七日

来搞音乐艺术？二、你想学古琴是仅仅出于爱好，还是想学好它？三、要学好古琴，必须对古典文学和数学有一定修养。你是否也喜欢古典文学和数学？"

收到查阜西亲笔回信的当晚，李泠秋激动得都没怎么睡着觉，到第二天很早就醒了，赶紧给写回信，表达学好古琴的决心。没多久，他收到了第二封信，查阜西同意收他做徒弟了。这年暑假，查阜西让他到北京来学琴，就住在自己家里。这段时间，还带着他去北海庆霄楼听昆曲、逛琉璃厂的古书店、书画店……临走前，又送给他一张清琴、两支洞箫、一本《琴学入门》、一册《今虞琴刊》。回去那天，查阜西出了火车票钱，亲自送他到前门火车站，后来看见天要下雨，又赶在开车前匆匆出站，买来一把雨伞递到他手里。

第二年夏天，在查阜西的策划下，李泠秋考进了中央音乐学院，开始向吴景略学琴。一九六三年毕业后留校任教。后来，他改了名字，叫"李祥庭"，不久又随着雷霆万钧的时代形势改名为"李翔霆"，最后改为"李祥霆"，成为著名的古琴家。他说："得识查老，是我今生最大的幸运，可以说正是这位充满热情的琴坛领袖，决定了我一生的命运，他教会我的，不仅是琴艺，更有健康的人生态度。今天可以说，我没有辜负他老人家的期望。"君燕《李祥霆——让世界听懂古琴》，见闻

盖叫天导演"剑胆琴心"

　　一九五六年春，十九岁的姜抗生手持卫仲乐的荐书投宿到京剧名家盖叫天在杭州金沙路的家中。这位年轻人是溥雪斋、查阜西的古琴弟子，此番刚从上海吴景略处游学而来，到此打算从徐元白学琴。当时盖叫天正忙于杭州的春季演戏，让姜抗生不必忙着去访徐元白，说自己也正想结识琴学高人，稍后可以同去。姜抗生客随主便，天天清晨跟着小盖叫天遛鸟，回来早餐后小盖叫天练功，他就弹琴。下午三点盖叫天午睡起来，到正厅的八仙桌旁静坐，听姜抗生弹《梅花三弄》《平沙落雁》《流水》，还有刚在上海学得的《梧叶舞秋风》。

　　一天，盖叫天指点姜抗生从这四首琴曲中抽出几个动静疾徐起伏、节奏不同的乐段，稍做连接时必要的改动，配合三子小盖叫天的舞剑。如此排练了两个多小时，

盖叫天（1888—1971），原名张英杰。河北高阳人。继承南派武生的艺术风格，吸取京、昆及地方戏各武生流派和其他行当的长处，借鉴武术技法，形成了独具特色的盖派。擅长武松戏。著有《粉墨春秋》。代表剧目有全部《武松》《一箭仇》等。

姜抗生（1937—2016），祖籍江苏常州，生于上海。先后从卫仲乐学习琵琶、二胡，从溥雪斋、查阜西、吴景略习琴。后供职于中国歌舞团。

盖叫天舞剑图。

第二天即用来接待田汉从上海带来的苏联电影代表团。"剑胆琴心"演出十几分钟，引来了数十架相机闪光不停。盖叫天很高兴，事后对姜抗生说："你此来成全了我，使中国传统文化艺术琴剑音舞合璧，展现在外国艺术家面前，表达了我的心愿。"

之前，盖叫天的妻子曾从许光毅学琴。一次许光毅去盖叫天家教琴，盖叫天听他弹了一首《醉渔唱晚》后，也曾兴致勃勃地提议一人弹琴、一人舞剑的合作。"剑胆琴心"在盖叫天心中的酝酿，由来久矣。

一九五八年，姜抗生在日本箱根弹查阜西"霜镛"琴（查阜西摄影，姜嵘提供）。

　　姜抗生住了十来天即因急事北归，终究错过了拜访徐元白，但所学所得，仍然不菲。姜抗生《以气弹琴　气韵传神》，许光毅《永做琴台孺子牛——我爱民族音乐的一生》

管平湖妙喻打谱

　　管平湖打谱成就极高。他打谱的琴曲多次重弹，时有订正，录音总是后胜于前。

　　有一次，管平湖用一个简单的比喻，对王世襄讲何谓打谱。他说：琴曲好比一个大盘子，中有许多大小不

管平湖在打谱。他把打谱比喻为"使每颗珠子都回到它该在的坑内"。

《广陵散》单行本所采谱即管平湖打谱本。

同的坑，每个坑内都放着和它大小相适合的珠子。打谱者开始摸不着头脑，珠子都滑出坑外。打谱者须一次又一次晃动盘子，使每颗珠子都回到它该在的坑内。珠子都归了位，打谱也就完成了。盘子须不断地摇晃，要晃到珠子都归位为止。打谱也须不断地改正，改到对全曲的音律满意为止。琴谱也不是绝对不能改，原作者也有把珠子放错了位的时候。何况琴谱刊版时徽位写和刻也都难免会出错。

　　王世襄回忆后说，这至少可以说明管先生在一曲脱谱后为什么还要再三弹，再三改，足见精益求精的精神。

　　管平湖打谱的《广陵散》，在相当长的时间内被作为《广陵散》的标准版本，不是没有原因的。王世襄《试记管平湖先生打谱》

"一天秋"不祥

　　徐立孙与年轻的朱惜辰大约只相处了十年，却早已把他视为自己最理想的传人，并坦率地承认自己的琴艺不如这个学生。一九五八年八月，朱惜辰在一次交心运动中饱受批判，投水自杀，时年三十四岁。据说当时中央音乐学院的聘书已经到达他所任职的学校，只是还没来得及交给他。过了四十多年，他的古琴录音出版，成公亮听了以后盛赞不已，认为他是那个时代最顶端的古琴演奏家之一。

　　朱惜辰家富，所用的琴"一天秋"为清末古琴家枯木禅的遗物，是以两根金条向某富户购得的。朱惜辰故去后，徐立孙用心栽培的衣钵传人邵磐世借去了"一天秋"，没想到"文革"中邵磐世也被迫害致死。"'一天秋'不祥"的说法就不胫而走。后来有人想买下"一天秋"，

　　朱惜辰（1924—1958），江苏南通人。先后从邵更世、陈心园、徐立孙、卫仲乐学琴。一九五〇年至一九五八年间在如东县任中、小学教员。一九五六年全国古琴普查录音中录有《风雷引》、《搔首问天》等，收入激光唱片《梅庵琴韵》。

　　邵磐世（1930—1971），江苏南通人。曾任多所学校语文教师。为江苏省语音研究会委员，对南通地区的普通话推广起到了重要作用，并从事方言调查、语音研究等工作。

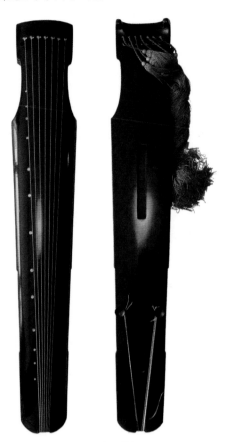

"一天秋"琴（刘铭芳提供）。

刘赤城用漆覆盖"一天秋"三字前所制拓片
（刘铭芳提供）。

徐立孙心许的两位衣钵传人朱惜辰（左）、邵磐世（右）。

徐立孙的妻子说："这张琴克人，两条命给克死了。"遂罢。

一九七三年，"一天秋"为刘赤城所得，至今已四十多年。约一九八〇年代中期，刘赤城用漆覆盖了琴额的"一天秋"三字，聊安人心。其实琴哪有祥与不祥呢，只看它的主人遇到了什么时代。见闻

"古琴非明代以上不能弹"

一九六〇年，屈志仁从英国留学回到香港，在香港

屈志仁（1936—　　），广东人。早年获牛津大学物理学博士学位。参与创办香港中文大学博物馆，为首任馆长。尝从蔡德允学琴。后赴美国，二〇〇〇年起接任纽约大都会博物馆亚洲艺术部主任。为香港中文大学荣誉院士。尝为李约瑟《中国科学技术史》第十三分册（陶瓷部分）执笔。曾有《琴与中国文人》一文。

一九七七年，屈志仁在香港新亚琴社第一次音乐会上弹奏《梅花三弄》（黄树志提供）。

大学物理系当助教。他的住处靠山近水，秀丽幽雅，学者、古琴家饶宗颐常借他的房舍举办琴集，使他不仅认识了蔡德允、容天圻等古琴家，也对琴产生了浓厚的兴趣。但寻觅两三年，他竟连一张琴也不曾找到。

　　一天，屈志仁在国货公司看到了苏州出产的新琴一张，当即欣然买下，出示饶宗颐。不料饶宗颐劈头便说："这不是琴。"接着又说："古琴非明代以上不能弹。"又过了数年，屈志仁果然觅得了一张破旧古琴，经蔡德允

　　容天圻（1936—1994），字秋庵，号琴禅。客籍广东中山，生于福建福州。少年时移居香港，二十四岁随胡莹堂学习古琴及绘画。画集有《秋庵墨情：容天圻书画专辑》等，另著有《庸斋谈艺录》《艺人与艺事》《谈艺续录》《画馀随笔》等。

修复上弦，重发清音。

屈志仁的运气是不坏。可今日的学琴者若都"古琴非明代以上不能弹"，恐怕除了少数琴人与古董家，古琴艺术就断绝了。屈志仁《〈愔愔室琴谱〉序一》

学西乐的琴人与学琴的西乐家

在经历了近百年的音乐现代教育与普及之后，熟悉西方音乐，甚至擅长某些西方乐器的琴人已极为常见，而西方音乐演奏与研究的专家关注和研习古琴者也不罕见。但在一百年前，这几乎是不可想象的。古琴与西方音乐之间壁垒的消除，在中国人中是一个渐进的过程。

沈心工、王露、李叔同差不多是同一代人，也都有留学日本的经历。当时的日本，是中国了解西方文明的最重要的窗口，他们在日本，也都对西方音乐有所研习。不过，沈心工当时还没有学琴，李叔同也始终不以琴名，三人中堪为琴人代表的，是王露。一九〇六年三月，王露到日本，两年后入东洋音乐学校就读，一九一一年四月毕业。他接受专业而系统的现代音乐教育，所修专业则为唱歌。如此履历，在他同辈的琴人中几乎是独一无二的。

一九一三年，北洋政府向社会征集国歌。章太炎自作一词，并致函教育部推荐王露谱曲，谓其"西方声律悉能辨及微茫，日本人同学者皆敬重之"。不过，章太炎所作词未被选用，直到七年后才有萧友梅为之谱曲。萧友梅还很客气地说："太炎先生之意固愿王心葵先生为之制谱。予未识太炎先生，又未得同意，遽为之制谱，诚未知其当否？"这份礼貌虽是冲着章太炎，但对王露并无排斥的意思，与后来对杨时百的态度形成了有趣的对比。说起来王露、杨时百都是琴人，态度何以有别？因为王露、萧友梅是东洋音乐学校的同学，情谊之外，萧友梅对学过西方音乐的人，还是会高看一眼吧。

王露下一代琴人中，有五位值得一说。最长者查阜西和李济，都学过一点西方乐理，写过乐理论文，前者是《中国声律之调停与琴之声律》，后者是《〈幽兰〉和声》，均为相关领域最早的重要论述。第三位徐立孙，在南京高等师范学校正经学过西方音乐，老师是李叔同和周铃荪，后来又长期当音乐教员，本人还精于钢琴演奏，自家便有一架较为古老的欧洲古典风格的钢琴。查阜西称

章太炎（1869—1936），名炳麟，号太炎。浙江余杭人。早年因参加维新运动流亡日本，后被捕入狱。先后参与发起光复会，加入同盟会，主编《民报》。辛亥革命后回国，主编《大共和日报》，参加讨袁。晚年脱离国民党，在苏州以讲学为业。研究范围涉及小学、历史、哲学、政治等等，著述甚丰。

一九三七年，杨荫浏在无锡家中抚琴。

之为"钢琴演奏家"，或许夸张了些，但据听过他演奏的辛丰年等人回忆，的确不俗。查阜西在探讨杨时百四行谱、王燕卿点拍谱的异同时，还将徐立孙擅长弹钢琴作为点拍谱形成的一个理由，推测他不习惯用工尺谱。查阜西大概忘了，徐立孙是琵琶名家，他刊行的《梅庵琵琶谱》便是工尺谱，怎么可能不习惯使用？

　　另两位是杨荫浏、卫仲乐。

辛丰年（1923—2013），原名严顺晞，后改严格。江苏南通人。出身军阀家庭，因家乡沦陷而失学，从此自学终身。一九四五年参加革命，为军中文化教员，中华人民共和国成立后长期在福州军区从事文化工作，"文革"遭归，从此定居南通。晚年在《读书》开辟音乐随笔专栏，先后出版著译《如是我闻》《乐迷闲话》十馀种。

杨荫浏（1899—1984），江苏无锡人。一九三〇年代起，在哈佛燕京学社、燕京大学、国立音乐学院等机构从事民族音乐的研究与教学，中华人民共和国成立后任中央音乐学院研究部研究员、教授，音乐研究所副所长、所长，被公认为中国民族音乐学的奠基者。主持撰写《中国古代音乐史稿》，整理、挖掘多种音乐文献。今人辑有《杨荫浏全集》。

陈天乐。

杨荫浏在现代中国音乐史研究方面的地位无疑是最重要的，他本人又是基督教徒，对西方音乐尤其是宗教赞美诗最为娴熟。年轻且在西方乐器演奏方面的成就最大的是卫仲乐。他一九二八年加入大同乐会后，中乐之馀，也学小提琴。十三年后，他与沈知白合作开仲乐音乐馆，教授项目中就有小提琴，其技艺之精不难想象。他在美国时谋求进入音乐学院深造，可惜未能成功。

再下一代的佼佼者，无疑是陈天乐。他九岁起从父

陈天乐（1919—1993），上海人。少年学习音乐，十二岁加入大同乐会，一九三五年举办陈天乐中西音乐独奏会。一九五三年调入中央歌舞团担任独奏演员，一九五八年调往贵州，任教于贵州民族学院（不久并入贵州大学成立艺术系，现名为贵州大学艺术学院），一九八三年参与第二届打谱会。

《陈天乐中西音乐独奏会》节目单。

亲学古琴之外，又从马思聪和法国音乐家奇洛（Giro）
学小提琴，后来又师从名家学习古筝、埙、篪、筌篪、
大瑟、琵琶等乐器，十二岁加入大同乐会，成为郑觐文、
汪昱庭、卫仲乐的弟子。一九三五年，虚岁十七的他在
上海世界社举办了陈天乐中西音乐独奏会，用包括小提
琴在内的十一件中西乐器，演奏了《伏尔加船夫曲》等
三十一首中外名曲，一时声誉鹊起。

　　一九四九年，南京安徽中学举办文艺晚会，美术教
员张正吟看到女同事仇如琳上台，先后演奏了钢琴曲《月
光》、古琴曲《秋塞吟》，便去向仇如琳打听她的古琴师承，
后来自己也去跟着夏一峰学琴。这位兼能钢琴、古琴的
仇如琳，如今所见的资料较为有限。

　　总的来说，琴人受到时代的影响，某些人对待西乐
毕竟还是有较为开放的态度，尽管以被动者居多。而具
有西方音乐教育背景的人，愿意研究甚至学习古琴者则
少些。王光祈便是愿意从事古琴研究的西方学术背景的
音乐学家。他并不会弹琴，却在国外写出了第一部探讨
琴谱改革的专著《翻译琴谱之研究》，当然相当了不起。
至于他的指导思想完全从西方音乐的观念出发，结论最

张正吟（1912—1995），江苏南京人。一九三七年毕业于中央大学艺
术系。长期在南京多所中学任美术老师。一九四九年起从夏一峰学琴。
一九五四年参与组织南京乐社，任总干事。曾藏琴二十馀张，弟子有龚
一、马杰等。后受聘为江苏省文史馆馆员。著有《张正吟花鸟画集》。

《翻译琴谱之研究》书影。　　赵萝蕤与夫君陈梦家。

终是否符合古琴的需要，则是另一回事。

　　赵萝蕤的情况比较特殊。她出身于基督教家庭，父亲赵紫宸是声望极高的著名神学家，也是宗教教育家、宗教音乐家。赵萝蕤从小与西方音乐尤其是宗教音乐相伴成长，精通钢琴。说她对西方音乐浸淫极深，绝非虚词。然而，她从一九四一年秋冬之际起从查阜西学琴，极为入迷，尤其爱弹《潇湘水云》。她的古琴生涯，直到"文革"初遭逢大难才终止。

　　赵萝蕤（1912—1998），浙江德清人，长于苏州。先后就读于燕京大学英语系、清华大学外国文学研究所，先后获美国芝加哥大学文学硕士、哲学博士学位。适陈梦家。历任云南大学讲师、燕京大学西方语言文学系主任、北京大学教授。长期从事英、美文学翻译与研究，译有艾略特《荒原》、惠特曼《草叶集》等。

查阜西致赵萝蕤信札，一九六一年二月十四日，方继孝藏。

陈阅聪（国鹏提供）。

　　陈阅聪、辛丰年最初的情况有些相似，都是先钟情于钢琴，然后才发现古琴之美。陈阅聪一九三三年拜张友鹤为师，他说："我学古琴前学过两年多钢琴，弹古琴就不能弹钢琴，一个要留指甲，一个不要指甲，我当然放弃钢琴。张友鹤老师说我的钢琴并不白学，他鼓励

　　陈阅聪（1917—2008），祖籍河南灵宝，生于北京。一九三三年起从张友鹤学琴，得十五曲，一九三七年从杨葆元学琴。一九三四年起先后就读于北平大学工学院、西北联合大学。一度任教于内迁成都、昆明的东北大学。一九四六年回北京，长期从事钢铁、焦化、燃气研究工作。出版有激光唱片《柳谷琴韵》。

陈心园赠辛丰年的《梅庵琴曲谱》。　马思聪，一九五九年。

我和另二三个徒弟把学的古琴曲编写出五线谱。"辛丰
年原本对中国音乐大为失望，十七八岁迷上了钢琴，进
而自学西方音乐，没多久偶尔接触到古琴，沉醉不能自
已，立即开始在朋友（陈心园的弟子李宁南）的指导下
自学，先后学会了《梅庵琴谱》前十一首。不过，他们
的晚年则大有不同：陈阅聪从一九八〇年代起恢复琴艺，
参与琴人雅集，还出过古琴唱片，终被目为琴人；而辛
丰年的主要兴趣则在西方音乐，与琴人接触极少，"文革"
遭难后也不再弹琴，虽然兴致未减，但让他备受称道的，
还是他撰写的大量关于西方音乐的随笔。

　　新中国成立之初，小提琴家马思聪受命在天津创办

中央音乐学院时，很重视古琴。一九五二年，他曾请管平湖来民乐系讲学并弹琴，一九五六年，更支持民乐系开设古琴专业，聘来吴景略教琴。而最早将古琴素材运用到西式音乐创作中去的中国作曲家，则可能是朱践耳。一九五六年上半年，他在莫斯科音乐学院读一年级，受古琴曲《流水》的启发，借用云南民歌《小河淌水》的骨干音为素材创作了钢琴独奏曲《流水》。此曲中段旋律出自朱践耳的自创，用了一点古琴的附点节奏特色以及低八度音回应等手法，逐渐演化为波涛汹涌之势。这对朱践耳而言只是浅尝，四十多年后，他创作第四、第八交响曲时又借鉴古琴的音色、演奏技法，甚至直接让古琴参与到第六、第十交响曲的创作中去。

一九六四年春，周恩来提出音乐、舞蹈创作应符合"革命化、民族化、群众化"的要求，成为当时音乐界的指导方针。在这一形势下，许多著名的西方音乐演奏家、

马思聪（1912—1987），广州汕尾人。一九二三年起，九年内先后三次到法国学习小提琴、作曲。回国后任教于多所音乐院校，在全国各地频繁演出。一九五〇年任中央音乐学院首任院长，兼任中国音乐家协会副主席。一九六七年初，经香港去美国定居，从事作曲、教学工作。今人编有《马思聪全集》。

朱践耳（1922—2017），安徽泾县人，生于天津，长于上海。中华人民共和国成立后在上影、北影、新影、上海歌剧院、上海交响乐团等处专职作曲。一九五五年赴苏联学习作曲，毕业回国后在上海实验歌剧院任作曲。一九七五年调入上海交响乐团。作品中以《唱支山歌给党听》最为脍炙人口，晚年致力于交响曲创作。

朱践耳《第十交响曲》手稿本的封面，注明"为磁带（吟唱与古琴）和交响乐队"。

朱践耳《第十交响曲》手稿本的扉页，注明吟唱者为尚长荣，弹琴者为龚一。

（左起）被赵沨戏称为吴景略"四大弟子"中的江定仙、萧淑娴、吴祖强。

作曲家、学者纷纷来学"民族"的古琴了。中央音乐学院院长赵沨就曾戏称，吴景略有"四大弟子"：中央音乐学院副院长江定仙，作曲系教授萧淑娴、教员吴祖强，音乐学系教员金文达，而以江定仙、萧淑娴为个中翘楚。

这一年七月中旬，全国政协文化俱乐部邀请北京古琴研究会举办一场一半古曲、一半新曲的古琴演出，时间定在八月二日。为了展示"民族化"的成绩，许健督

江定仙（1912—2000），湖北武汉人。早年在上海音专随黄自学习理论作曲，随俄籍教授学习钢琴。曾任国民政府陕西省教育厅、教育部音乐教育委员会编辑，湖北教育学院、重庆音乐院教授。中华人民共和国成立后任中央音乐学院教授兼作曲系主任、副院长。作品有钢琴曲《摇篮曲》、交响诗《烟波江上》、交响曲《沧桑》等。

萧淑娴（1905—1991），广东香山人。受叔父萧友梅影响，十五岁到北平读书，学钢琴、琵琶。一九二八年任教于上海国立音乐学院。两年后赴比利时学钢琴、理论作曲，一九三五年毕业于布鲁塞尔音乐学院。与指挥家赫尔曼·舍尔兴结为连理，因反抗法西斯流亡瑞士多年。一九五〇年回国，任教于中央音乐学院。

金文达学习吴景略打谱本《梅花三弄》的记谱（周亚举提供）。

促查阜西写信给江定仙、萧淑娴，动员他们参加演出，得到了积极响应。演出那天，萧淑娴先古琴独奏《忆故人》，再弹唱了自己为毛主席诗谱写的琴歌《不爱红装爱武装》，江定仙先古琴独奏《风雷引》，再弹唱了自己为邓中夏烈士诗谱写的琴歌《过洞庭》。事后谈及这次演出，有人评萧淑娴弹琴节奏不稳，而江定仙则有拖沓之处，查阜西不以为然，说："让作曲家来演奏，已经

很勉强了，还要心手相应，太难。"

　　一九五〇年代以来的现代音乐教育，其成果从"文革"后期开始显现。新成长起来的一批古琴家，研习西方音乐已是必备素养；而随着对外交往的扩大，古琴关注度的提升，也有越来越多的西方音乐文化背景的音乐家重视、研究乃至学习古琴。渐成常态，也就不必仔细打捞了。张前《中日音乐交流史》，萧友梅《华夏歌名之由来》，查阜西《中国声律之调停与琴之声律》，查阜西《古琴谱的创制及其发展》，查阜西《琴生题名录》，查阜西《古琴现代曲出张》，查阜西《古琴现代曲评论拾零》，李济《〈幽兰〉和声》，辛丰年《活在记忆中的音声》，辛丰年《中学堂街琴韵美》，王柔《徐立孙先生印象》，徐立胜、金建民《播扬国乐六十载，雄风犹存丝竹间——民族器乐演奏家卫仲乐》，杨荫浏《杨荫浏全集》，张灯《琴音已渺情未了：长忆恩师陈天乐先生》，王泓《为弘扬古琴事业而奋斗》、陈阅聪《缅怀张友鹤老师》，刘劭《马思聪与古琴专业》，朱践耳《朱践耳创作回忆录》，见闻

溥雪斋是画中人

　　"文革"前，北京古琴研究会有三老：溥（雪斋）老、汪（孟舒）老、查（阜西）老，其馀都称先生。溥老、汪老年岁更大些，老来恋旧，依然长袍马褂、瓜皮小帽

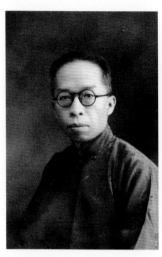

中年薄雪斋。

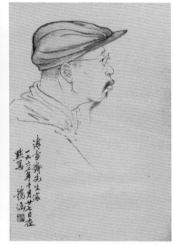

薄雪斋先生像,何镜涵绘。

地与会,在周遭一派新社会的气象里处处透着别致。

　　一九六〇年代前期的一个下午,年轻的孙贵生去薄雪斋家,刚走进院子,就看到屋子门口斜着一张躺椅,躺椅上的主人身着银灰色长袍、暗花马褂,脚蹬千层底布鞋,怀抱着三弦,眼睛只管看着天空,一壁信手闲弹,一壁曼声哼唱,说不出的神完气足。躺椅前后摇曳,光影在一侧的古旧茶几、镂空金茶托与精致的盖碗儿上明灭不定。

　　孙贵生(1937——　　),上海人。少时师从孙裕德、马祺生专习笛、箫。长期从事电影音乐工作。先后师从查阜西、张子谦、吴景略学琴,从潘怀素学习国乐理论。有论著与音响合集《七弦梦辨:孙贵生古琴曲集》。

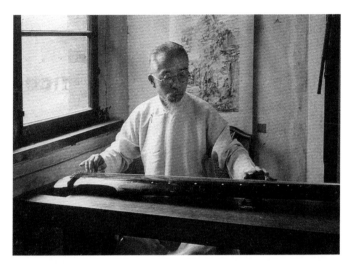

溥雪斋弹琴。

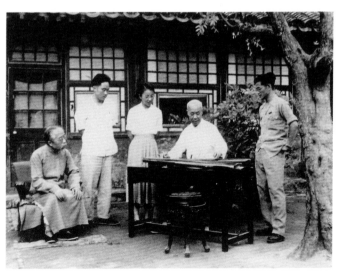

左起:溥雪斋、郑珉中、王迪、汪孟舒、许健。

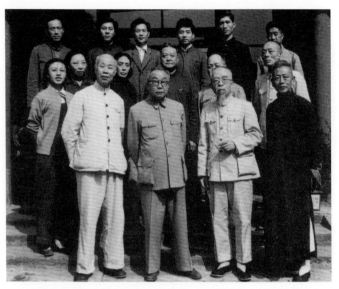

北京古琴研究会合影。前排左起:汪孟舒、查阜西、薄雪斋、管平湖。

后来，孙贵生反复用一句话向学生形容当时的感受:"像一幅画儿！"

言谈欢畅,薄老便操弄起他最喜欢的《鸥鹭忘机》来,才弹几句已经自我陶醉得辄唤奈何:"你听听,你听听,这音儿,这音儿！"一会儿兴致昂扬地对年轻客人叫起来:"我给你们都写幅字！随便你们弹什么,我能照那意思来写字！"

没几年,老师辈的末代王孙就淹没于滚滚红尘之中。孙贵生更想不到的是,又过了三十年,他最称心意的古

溥雪斋绘赠查阜西的山水小品（查克承提供）。

琴学生朱令成为一次著名的铊中毒事件的受害者。这个
朱令，那时也是画中一样的人物啊。_{见闻}

朱令（1973—　　），北京人。一九九二年考入清华大学化学系物
理化学和仪器分析专业。一九九四年底开始被人投毒，至今生活不能自
理，而真相亦不能白。

琴谱为"反革命密电码"

一九三〇年代初期，凌其阵喜欢上了古琴，开始不
断地搜购琴谱、古琴唱片和其他有关资料，摸索自学。
不久他结交琴友，转益多师，网罗了不少音乐书籍。不
料抗战爆发，他在上海南市的家全部被毁，这些书籍也
付之一炬。随后他到北京工作，继续学琴，留心搜集琴谱，
不仅在汪孟舒家阅读了大量罕见琴谱，学《诗梦斋琴谱》
中的琴操，还常去北京图书馆查阅琴谱，到琉璃厂买书。
他曾在东安市场的地摊上买到刘天华手抄的经折本王燕
卿琴谱、旧藏的油印本王燕卿琴谱若干页，其中包括《梅
庵琴谱》中所不载的《怨杨柳》、《梅花三弄》二曲，极
为珍贵。一九四一年起，他又先后到天津、南京、哈尔滨、
沈阳工作，广泛接触到了岭南派、川派、梅庵派等传人，
搜集了大量琴曲。到一九六〇年代中期，初步整理出来
的琴曲已有一百二十首之多。在当时的条件下，这是一

一九四〇年代的凌其阵（凌瑞兰提供）。

"反革命密电码"实物（凌瑞兰提供）。

个很庞大的数量，何况其中还不乏罕见的珍本、抄本。

然而，凌其阵倾尽大半生心血整理出来的这些琴曲，又一次遭到了灭顶之灾。"文革"中抄家时，造反派看到了天书般的古琴减字谱，立即以高度的革命警觉性判定这些是"反革命密电码"，予以没收。

小说《笑傲江湖》中，《笑傲江湖之曲》琴谱被当作是改头换面的武功秘籍，看来，倒也不完全是小说家言。

凌其阵《我的学琴简历》，凌其阵《记王燕卿佚谱〈怨杨柳〉和〈梅花三弄〉》

容天圻追听《玉楼春晓》

一九四〇年，费穆导演的电影《孔夫子》在上海摄制完成，"古乐队中既有中国古琴大家，亦为西洋短笛名手，乐器中中西杂集"，这大约是古琴参与电影之始，可惜参与其中的那位古琴家，不知是何人。

从五十年代起，古琴开始参与电影戏剧的创作渐渐多了起来，或为插曲，或为配乐。在中国大陆，话剧《屈原》、《虎符》、《蔡文姬》，电影《齐白石》、《鲁班》、《李时珍》都运用到古琴；在台湾，有一九七〇年底摄制完成的胡金铨影片《侠女》，古琴指导是侯济舟；在香港，则有长城电影公司出品的《孽海花》（一九五三）、邵氏

费穆导演电影《孔夫子》中孔子弹琴的影像。

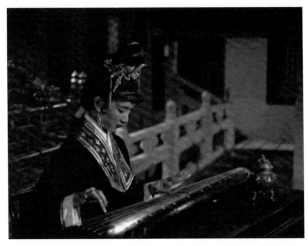

邵氏电影公司出品的电影《倩女幽魂》中，乐蒂饰演的聂小倩月下
弹琴的场景。

容天圻。

电影公司出品的电影《妲己》（一九五九）、《倩女幽魂》（一九六三）——后两部电影中的古琴音乐，都出自古琴家吴宗汉之手。

话说《倩女幽魂》在台湾的台南公映，电影里有一段月下弹琴的场景，优美的琴韵让刚刚学琴不久的画家容天圻倾倒了。他连看两场，还不餍足，甚至到了别处还忍不住，再三再四地看，而且每次都是听完这段琴就走。事后，他仍然梦寐难忘，但查遍琴谱不知为何曲，也不知为何人所奏。直到一九六九年，始悉为吴宗汉所奏梅庵派名曲《玉楼春晓》。

次年六月十八日，容天圻出席第一届中国古画讨

论会，认识了吴宗汉、王忆慈夫妇。吴宗汉得知了这一番因缘，许之为知音，并赠《梅庵琴谱》一册，兼授以此曲。

数年后，容天圻为台湾版《梅庵琴谱》作序，记述了这则现代版本的知音故事。他自订的《秋庵琴谱》中，于《玉楼春晓》曲末写道："此曲乃吴宗汉先生面授，《梅庵琴谱》中余最偏爱此曲，盖另有一段因缘也。"琦玉《〈孔夫子〉双十节献演》，查阜西《琴学及其美学》，容天圻《〈梅庵琴谱〉重印序言》，容天圻《古琴传薪》，容天圻《寄一卷琴声》，容天圻《秋庵琴谱》，见闻

汪孟舒不修"春雷"

古琴家汪孟舒藏有唐代雷琴"春雷"，曾是北宋宣和内府故物，北宋亡后入金，金章宗挟之以殉葬，十八年后复出人间，历经耶律楚材等人收藏，为乐器中的鸿宝。然而，此琴流传千馀年，中间还有十八年的地下受潮，已纳音半脱，缺乏共鸣，发音黯然。可汪孟舒却强忍着听不到绝世琴音的痛苦，甘心抱残守缺相守数十年，不加修缮。他能忍，琴友们如管平湖、杨乾斋、凌其阵、查阜西都忍不住，一再怂恿他加以修缮，总不被接受。查阜西有一次与郑珉中谈及此琴，说："孟老故后，'春雷'

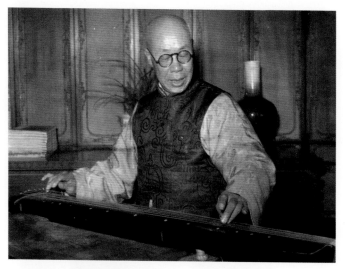

汪孟舒弹琴（杨元铮提供）。

当发妙音。"他预见到，将来的"春雷"新主人一定不会忍受这件奇珍绝响于世。

　　一九六九年汪孟舒去世，十年后，"春雷"琴归郑珉中。郑珉中根据当年管平湖对"春雷"琴"音源有病"的判断，精心修复，使这张千馀年的雷琴发出了温劲而雄的金石之音。吴景略用它弹了一曲《忆故人》后，感叹："这才是真正的古琴声音！"

　　听到妙音的郑珉中也开始理解汪孟舒不修"春雷"的苦心："……'春雷'琴幸被原封不动地保存下来，不仅为今天，也为后世保存了一件完美的盛唐时期的珍

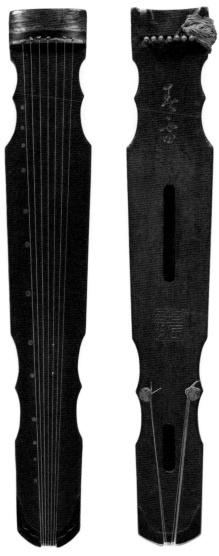

汪孟舒、郑珉中旧藏唐琴"春雷"（王风提供）。

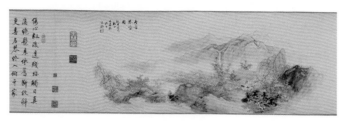

《春雷琴室图》卷局部（王风提供）。

贵文物，而且为音乐史家研究、了解雷公琴的声音特色，提供了一件实物资料。'春雷'琴的历史文物价值是远远超过了演奏使用价值的。这恐怕也就是汪孟舒先生珍藏数十年，抱着这张不响的雷公琴，视同性命，宁可听不到美妙之音，也绝不肯轻易动手修理的原因所在吧。"

郑珉中《宋宣和内府所藏"春雷"琴考析》

张子谦牛棚唱弦

琴人有"三日不弹手生荆棘"之说。张子谦天天练琴，从不懈怠。"文革"中，他被关到"牛棚"，手边无琴，怕日久荒废了琴艺，便一边以手虚弹，一边唱弦，以此增强记忆。所谓唱弦，就是按减字谱同时唱出指法名称与曲调。闲暇之时，张子谦即以此法消磨，结果长期的"牛棚"生活非但没让他荒废琴艺，反而温习、巩固了更多的曲子。后来古琴被发还，他立刻就能上手弹曲。

长期的持续练习，让张子谦到了耄耋之年仍能自如弹琴。一九八五年在扬州举办的第三届全国古琴打谱会上，他与吴景略、顾梅羹、程午嘉诸老聚首，此时同辈琴人尚能弹琴的，只有他一人了。戈弘《古馨远逸的"老梅花"》、戴晓莲《深切怀念我的长辈、导师、著名古琴家张子谦先生》

张子谦唱弦本《平沙落雁》

张子谦唱弦本《平沙落雁》第一页（罗乐整理）。

张子谦唱弦本《平沙落雁》第二页（罗乐整理）。

撮　　撮进进　撮退复撮　　上七　七七　七上

退复下　七退复六　七退复上上　七上六撞　五退复

五掐四五　　上上　四　　五打　六上

七进进七下下　六进复　六退复退复

六下掐四五　六下掐二　五退复打

六　七退复上　六下掐　五退复上上　三　六

[5]
七上六　五退复上上带一　四　一上

二退复进复一　四　一上　二退复三上三下进复

二退复　四上三撞　一上　一下掐一一　泼　伏

[6]
七二三六打　七六　七退复上　撮进复

张子谦唱弦本《平沙落雁》第三页（罗乐整理）。

撮退复　撮进复　撮进复掐　撮　　撮进复掐

撮退复打　撮带　撮上　撮下掐　撮退复上上

三　　六

[7]

七六五五 五六上　七 六撮退复　五七退复　上上七七　七　掐六打七上

三打　四　　五 六五六上六　下　掐五　四上上　二 七

[尾声]

七六五六　七四七六　五二五四　三一二　擘　撮

张子谦唱弦本《平沙落雁》第四页（罗乐整理）。

"音乐在人不在琴"

一九七〇年初春的一个星期天，吴宁第一次去爷爷的老友查阜西家学琴，就受赠古琴一张。后来，吴宁在朋友家遇到一个琴人，他仔细地看了这张琴，说它不寻

吴宁（1957—　　　），浙江上虞人，出生于北京。尝从查阜西、吴景略、李祥霆、龚一等学琴。毕业于中央音乐学院。后去美国留学定居。

查阜西晚年抚琴照（查克承提供）。

常，琴身短，但声音很清亮，可能是宋代的，至少是元
代的。这勾起了吴宁的好奇心，下一次去查家学琴时，
就问起那张琴是不是宋朝的。

查阜西似乎明白吴宁问题的起因，认真地说："小宁，
你要记住，再普通的琴，一个琴家也可以弹出移情正心
之曲，一张再好的琴，弹琴人也可以弹出混浊之音的。
音乐在人不在琴。"他又说，琴人与倒卖古董的商人对
琴的态度是不一样的。他一生中买过许多张琴，但都是
当作乐器来买的，而不是古董。音乐是出于弹琴人的心
与手，不全是因为琴的质量，更不是因为年代。作为一
个琴人，倒是应该学习去分辨琴音色的好坏，从而分辨

琴的好劣。吴宁《急风劲草心悬悬》

吴宗汉买弦助弟子

　　在中国大陆开放之前，海外琴坛搜罗古琴资料不易，香港唐健垣编的《琴府》最为丰赡，负有盛名。唐健垣编《琴府》是在台湾念书、兼从吴宗汉学琴期间。编书开销极大，让他这个穷学生的生活常陷于困顿。他寒暑假都要回香港，吴宗汉就嘱他回来时带上几张大陆乐器厂的新制琴、几十副蚕丝琴弦，替他转售给同门琴友。往往是在唐健垣经济困厄的时候，吴宗汉通知他："有人要购你一套琴弦，速来作卖。"然后唐健垣交去琴弦，从老师手中收取二百台币。这样，一星期的伙食费又解决了。

　　一九七二年初秋，唐健垣毕业，吴宗汉也将移居美国。唐健垣帮助老师收拾行李，装箱付运，忽于衣柜中看见从前卖出的数十副丝弦，大感惊讶，向师母王忆慈问起。王忆慈沉思良久，终于如实相告："实在两年来哪有如许多人购买你之琴弦？只因老师见你编书生活，在在须财，日日以阳春净面及青菜白饭果腹，又知你不轻受钱财，故此假称代你售出琴弦，用此名目帮助你之编书开销。老师并已决定将所藏大部分琴弦再送回给你

吴宗汉抚琴照（李枫提供）。

作为毕业礼物，只望你终生传扬琴学，不负他三年之教导。"唐健垣闻言如雷轰顶，跪地叩谢。他后来说："非为谢琴弦，为谢此百年难遇之师恩也！"唐健垣《百世难遇之良师——吴宗汉老师》

吴景略"嘴上点香"

古人弹琴每有焚香的仪式，由于时代的变化，今人多半没有这样的条件。"文革"末期，吴景略常去后辈琴友胡维礼家弹琴。他喜欢抽烟，常常点上一支烟，一

边抽，一边弹。弹到出神时，往往忘了抽烟，烟灰留在烟头上，越来越长，却掉不下来。胡维礼的女儿见了，觉得很好玩，有一次终于忍不住了，问：“吴公公，你弹琴怎么只抽烟，不点香？”吴景略生性诙谐，当即答道："我把香插在嘴里，这是嘴上点香。"

吴景略经常“嘴上点香”。他有时候会去和张子谦交流琴曲的处理细节，边抽烟边说，说得兴起，迫不及待地叼着香烟坐到琴桌前演示起来，一弹就不能罢手。烟灰在烟头上越积越长，他也全然不顾。这时候，张子谦会非常高兴地拿来一只烟灰缸，替他弹掉烟灰，而他照弹不误。几十年老友之间的亲密无间、默契融洽，让在场的亲友都受到了感染。

管平湖弹起琴来也会忘了抽烟，但他并不像吴景略一样“嘴上点香”，而是任香烟在一旁自行烧光。胡维礼《按弦思往事 抚琴忆故人》，纪录片《古琴雅韵》，许健《忆管老》

胡维礼（1924—2019），上海人。幼好民乐，一九四一年起自学古琴。大同乐会、今虞琴社、中国管弦乐团会员。一九七四年起从吴景略学琴近四年。长期任教于上海交大附中。有《鸣玉庐琴谱》。

吴景略尊重弟子

一九七三年冬天，查阜西让吴宁带着自己的亲笔信

替他去看望吴景略。吴景略听说吴宁现在在跟李祥霆学琴，当场让她弹了一曲《梅花三弄》，自己也奏了《渔樵问答》。琴声一下子把吴宁吸引住了，在她的眼里，"他弹得那么全神贯注，那么潇洒，弹得那么有光彩，他的音乐，他的手势，他的神情，他的一切都化在了绿水青山的渔樵问答之中"。

在这以前，吴宁还在跟中央音乐学院的两位老师学钢琴和长笛，年轻的她总觉得古琴音乐是没法子与钢琴、长笛相比的。这一刻，她第一次感受到古琴音乐之美、意境之深。吴景略的演奏刚完，她就从椅子上跳起来，大声说："吴爷爷，我要跟你学《渔樵》！"吴景略听了很高兴，说："可以的，但你要先征求李老师的意见。"

吴景略没有告诉吴宁，他就是李祥霆的老师。吴宁《忆故人》

吴景略以太极拳说琴理

吴景略弹《渔樵》一曲，音乐是绵绵不断的。为了让吴宁理解"绵绵不断"，有次他琴弹了一半，罢手问她："看见过人打太极拳吗？"吴宁摇摇头。原来，那时候太极拳大约也在"四旧"之列，她竟然真没见过。

晚年吴景略。

　　吴景略站起来，把椅子搬到一边，一面给她示范太极拳，一面说："太极拳也叫打棉拳。像棉花一样的，它的气是不断的，是贯穿的，不能停留，用气韵去运动。气韵不讲力气大小，是内在的力气，是很深的。你和它粘在一起，脱也脱不掉，绵绵不断，就是这个意思。"吴景略打的太极拳很有气势，吴宁看着，联想起了唐朝"草圣"张旭看公孙大娘剑器舞悟得草书精谛，才理解了"绵绵不断"、音断而气不断的《渔樵》意境。吴宁《忆故人》

“这是比利时乐器吗？”

一九七三年，在香港刚跟蔡德允学琴不久的比利时人郭茂基去北京留学。当时中国大陆正处“文革”后期，人文凋零。郭茂基痴迷琴道，不识时务，千方百计地托人联系查阜西等前辈琴人，总是毫无效果。

一年春节，在学校的联欢会上，留学生被邀请表演歌舞节目，郭茂基用古琴弹了一支曲子。有观众就问他：“这是比利时乐器吗？”

其时古琴被归为“四旧”，观众对它的陌生竟然到了这种程度！

没多久，学校派人到郭茂基住处说明，查阜西尚在人间，但不方便见面，如果他愿意，可以改学琵琶等等。后来郭茂基有次一觉醒来，发现宿舍大门对面的墙壁上贴了一张巨幅大字报，上面画着丑化了的孔子正在弹古琴。古琴在当时的氛围下，扮演的角色竟是如此。到这时候，他才意识到自己的天真，才明白寻访琴人是徒劳的。 郭茂基《宝藏无尽》

郭茂基（Georges Goormaghtigh，1948—　　），比利时人。日内瓦大学中文系教授，已退休。

郭茂基（背面）与蔡德允（正面），一九九三年在香港
（Ramèche Goormaghtigh 摄影）。

查阜西抄诗寄怀

查阜西故家至今还保存着一摞查氏手抄的古诗。这
批抄件，大多抄在毛边纸和普通宣纸上，也有抄在洒金
宣、虎皮宣上的，从笔迹上看，绝大多数出自查氏晚年。

查阜西抄《丽人行》手迹（查克承提供）。

查阜西的最后十年，是在"文革"的动荡中度过的。他抄的这些古诗也就有明显的选择性与倾向性，隐讳地表达了他的思想与情怀。比如杜甫的《丽人行》，是讽

查阜西抄《雁门太守行》手迹（查克承提供）。

黑雲壓城～欲摧

甲光向日金鱗開

角聲滿天秋色

裏塞上臙脂凝夜

查阜西抄《离骚》手迹局部（查克承提供）。

沉浸在翻检与著述快乐中的查阜西，约一九七五年之前（龚一摄影）。

喻群宠娇纵、帝王昏庸的名篇；他虽然不是书家，却把屈原的《离骚》抄得生气灌注，一股悲愤之气跃然纸上；李贺的《雁门太守行》他抄得最多，足有四五次，"黑云压城城欲摧……"，谁能说这里面没有寄托呢？查阜西抄古诗原件

张充和三赋《八声甘州》

一九七〇年，在美国的张充和把二十多年前查阜西相赠的"寒泉"琴暂借给远道而来的文史学者饶宗颐，

张充和弹琴，约一九七〇年代（白谦慎提供）。

饶宗颐则带来了查阜西已然故去的消息。两人乃共听查阜西的古琴录音，琴声中相对黯然，唏嘘久之。

随后，张充和赋《八声甘州》一首，记叙她与查阜西的情谊："负高情、万里寄寒泉，珍重记前游。但拂尘虚弄，琴心宛在，琴事长休。旧侣冰弦何处？丝钓借渔舟（以钓丝代杭弦）。挟赋南天客，携上高楼。　好趁晴空凉月，伴襟怀落落，诗思悠悠。绕芳洲碧水，一一自源头。望中原、重招梅隐，怕岷江、灯火梦沉浮。无端又、湘云极浦，荡尽离愁。"

那时候"文革"尚未结束，四年后，张充和才知道"阜西四哥"仍然健在，"喜极"，依前韵再作《八声甘州》，云："度长空、一掬见龙泉，泠然忆清游。喜佳音万里，

附：呈南君照览

充和四姐：

日前接充和二姐来函，副抚两首

您的八声甘州，环诵多次，觉情词

瑰丽，文腾当年多矣，数目后二姐又

偕环和弟同来，供尹老人感到激动，

很想即时赓和。奈老年迟钝，

只合俟他再献魏兰。我病后天

晕、筆墨老态龙钟，馀皆无恙。临

风掷迸，即颂

文安！

查阜西　拜上　三六三夕

查阜西致张充和书札，一九七六年三月二十七日，后照雨庐藏。

故人犹健，疑谗都休。拟买吴侬软月（阜西有'湘水西
流囚楚客，大江东去作吴侬'句），重泛石湖舟。往事

庾長一擱見龍泉泠然憶清遊喜佳音萬里

故人猶疑識都休擬買吳儂軟月　健　阜西有湘水西流日楚容大江東云作吳儂句

重泛石湖舟迕事分明在琴笛高樓　容許荒煙

塔左聽楚雲秋梵澳唱悠悠把勞生萬事撇下

眉頭料依前落梅庭院只星三華髮鏡中浮挑燈

句自来橫首不畔牢愁　一九七四

阜西四哥嫂同粲　充和 [印]

张充和抄给查阜西的两首《八声甘州》（"撇下"前脱一"尽"字，文中已补

八聲甘州　選堂来不目携琴同情局寒泉皋亭而歸偶間其已歸道山乃共聽其荒音為唏噓者久之

覓高情萬里寄寒泉瑤琴重記前遊但拂塵虛

弄琴心宛在琴事長休舊侶冰絃何慶絲釣借

漢舟 以鈞絲代梳篦 挾賦南天容橋上高樓　好趁晴空涼 月

伴襟懷落落　詩思悠悠　繞芳洲碧水一泓自源頭望

中原重柏梅隱怕岷江燈火夢沉浮典端又湘雲

往事分明在琴笛高楼　容许荒烟塔

侬赖月阜西有湘水北流因楚客重泛石湖舟
大江东去作吴怀（句）

左楚云秋枕（二）渔唱悠悠　把劳生万事

撩下眉头却依前落眉梅庭院只星

星华鬓镜中浮挑方句自来猿首

不解年愁

首调闻阜西催在喜梅依有鱼韵

一九八四

〔一〕阜西苏州富门额署撄隐庐〔二〕湘云楚云指

潇湘水云秋枕梵为晋字况渔唱为醉渔唱晚揉香

为横首闻天乞琴曲名〔三〕见龙泉在云南呈贡

查阜西手录张充和为自己写的两首《八声甘州》词（查克承提供）。

負高情萬里寄塞泉珍　重記前遊

但拂塵處弄琴心宛在　琴事已休

舊侶永絕何處然釣　借漁舟

披賦南天客樓之高樓　好逐晴空

凉月伴襟壞落落　詩思悠悠繞芳

洲碧水一　自深頭望中原重探梅

隱又湘雲帕岷江燈火夢沉浮共端又

湘雲极浦汤汤　雜愁心

右八聲甘州　原诗遠在遼東本不自携琴圖

借于寰東皐西所贈之聞其

一九七〇年

张充和手录三首《八声甘州》，一九八一年九月六日，陈安娜旧藏。

分明在，琴笛高楼。 容许荒烟塔左，听楚云秋梵，渔
唱悠悠。把劳生万事，尽撇下眉头。料依前、落梅庭院，
只星星、华发镜中浮。挑灯句、自来搔首，不畔牢愁。"

　　张充和将两首词抄录在白纸上，托人带给查阜西。
友人的消息给了衰年的查阜西许多慰藉。他将词重抄了
一遍，加了三个注："（一）阜西苏州寓门额上署'梅
隐庐'；（二）'湘云'、'楚云'指《潇湘水云》，'秋梵'
为《普安咒》，'渔唱'为《醉渔唱晚》，'搔首'为《搔
首问天》，皆琴曲名；（三）'见龙泉'在云南呈贡。"查

覓高情萬里寄寒泉珍重記前
遊但拂塵盧弄琴心宛在琴事
長休舊侶冰弦何慶絲釣借澳
舟挾賦南天容攜上高樓好懟
高秋朗月伴襟懷浩浩詩思懟
繞芳洲碧水一二自源頭望中原
重招梅隱怕岷江燈火夢沉浮無
端又湘雲極浦蕩盡離愁
庚長空一掬見龍泉冷然憶遊喜佳
音萬里故人猶健題都休擬買
吳儂軟月重泛石湖舟誰事匆明在
琴笛高樓應許荒煙塔在左聰慧
雲秋梵澳唱懟把勞生萬事盡

阜西在苏州的家叫"后梅隐庐"，他在这里把自己的家都漏写了一个字，却念念不忘昔年的挚友，叮嘱她多来信，回故国看看。

　　两年后，张充和又听到了查阜西辞世的消息——这次不是误传，遂又依前韵写下了第三首《八声甘州》："正叮咛、休怠鱼鸿，相招故国重游。叹泠泠七弦，栖栖一代，千古悠悠。渺渺天西望极，欸乃起渔舟。惟有忘机友，远与波浮。休论人间功罪，叹生生死死，壮志难酬。把琴心剑胆，肯逐向东流。趁馀辉、晴空照雨，待谱成、

十万灿神州。抚新词、临风缄泪，寄与闲鸥。"张充和手迹原件，查阜西抄本原件，陈安娜藏本原件

学《流水》，跌断腿

　　古琴家姚丙炎是徐元白的弟子，古琴的演奏与打谱成就极高，连许多古琴界的前辈也大为叹服，张子谦就是其中的一个。一九七六年，张子谦听说姚丙炎新近将琴曲《流水》重新打谱，坚请学弹此曲。从此，这位古稀长者每周都从上海徐家汇零陵路的自家乘二十六路公

张子谦仔细观摩姚丙炎弹琴。

《流水》参合谱姚丙炎草稿首页。

交车出发，到福州路姚家向晚辈学琴，风雨无阻。

　　张子谦身材瘦小，上公交车总挤不过别人，常常被人挤下车来，只好再等下一班车。这年秋天，他七十八岁寿辰后不久，又坐车去姚家上课，在西藏中路下车时，竟让人挤出车门摔到了马路之上，跌断了大腿骨，不得不住院开刀，埋钉接骨。他晚年走路一瘸一拐，就是这次骨折造成的。时人谓之"学《流水》，跌断腿"。龚一《古

左起：吴振平、张子谦、姚丙炎，一九七六年在上海淮海中路（樊愉摄影）。

张子谦于一九八二年（成公亮提供）。

声雅韵伴高寿——介绍著名古琴家张子谦》,戈弘《古馨远逸的"老梅花"》,纪录片《古琴雅韵》,戴晓莲《深切怀念我的长辈、导师、著名古琴家张子谦先生》

周文中推荐《流水》上太空

一九七七年八月二十日,管平湖弹奏的琴曲《流水》录音被刻在一张喷金铜唱片上,由美国的"旅行者"号太空船发射到太空,将无限运行,经亿万年而不停止。据说,这是为了向太空可能存在的超智慧生物致意。这样浪漫的神来之笔,如今再说已是老生常谈了。但管平湖《流水》入选到这张唱片上去的经过,却鲜为人知。

"旅行者"号所载的唱片为一百二十分钟,其中三十分钟介绍地球、生命、人类等信息,馀下九十分钟全是音乐,意在用最抽象的艺术语言与外太空生命进行信息交流。当时,音乐编辑安·德鲁扬打电话给哥伦比亚大学教授周文中,请他推荐一首中国乐曲。他本以为

周文中(1923—2019),原籍江苏常州,生于山东烟台。一九四六年赴美国,先后就读于新英格兰音乐学院、哥伦比亚大学。一九五四年取得音乐硕士学位。四年后入美国籍,任伊利诺伊大学教授、哥伦比亚大学等校客座教授。后任哥伦比亚大学音乐系教授兼系主任。作品有管弦乐曲《渔歌》等、钢琴曲《阳关三叠》等。

"旅行者"一号携带的唱片。

周文中需要时间考虑一下，没想到周文中毫不迟疑地答道："《流水》！这是一首人类意识与宇宙共鸣的冥想曲，用古琴演奏，这种乐器在耶稣降生之前几千年就有了。自孔子时代起，《流水》一曲就是中国文化的组成部分。选送这首乐曲足以代表中国。"

但为了展示地球人类的不同音乐文化，初步选择出的世界各地有代表性的乐曲达到了五十多首，只有每首不超过两分钟，才能适合九十分钟的容量。最后，评委们决定从中选出二十七首，长度仍然很受限制。而管平湖演奏的《流水》时间长达七分三十七秒，无疑太长了。周文中坚持七分多钟的《流水》一点都不能删节，必须

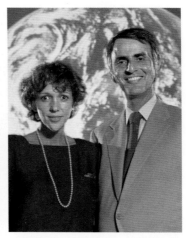

周文中，一九七〇年代。　安·德鲁扬与卡尔·萨冈。

完整收入。这个提议得到所有评委一致通过。《流水》，成为那张唱片中最长、也是最早确定入选的乐曲。长度仅次于它的，是贝多芬的《第五交响乐》第一乐章，七分二十秒。

可见，正是周文中的力荐，《流水》才得以完整地飞向太空。但他对《流水》的欣赏与信心却不是偶然的，而是出于对中国音乐传统的理解与古琴的感情。小时候"无线电里的古琴声"在他记忆中非常深刻。他以古琴曲《阳关三叠》和《渔歌》为素材创作的钢琴曲《柳色新》和管弦乐曲《渔歌》就充分借鉴了古琴的特点和技巧。《柳色新》里，仿佛有抚琴中左手走弦时富有特性

的"噪音"，与"吟"、"猱"特有的韵味；《渔歌》中，则用钢琴和打击乐来艺术地再现古琴演奏中右手指法，模拟出了"散"、"按"、"泛"的音色变化。有人说他"以仿真学模拟编曲的方法，为在中国音乐自身的逻辑基础上产生现代作品，开创了先例"。卡尔·萨冈、安·德鲁扬等 *Murmurs of Earth ： The Voyager Interstellar Record*，刘承华《我们如何对待传统？》，陈钢《早春二月柳色新》，见闻

鸟鸣声中的琴课

孙毓芹多才艺，弹琴之外，文武兼修，八卦掌、诗文绘画等样样在行，尤其擅于驯养动物，据云懂得驯鹰，养过猴子。友人、学生的宠物出了毛病，也常常请他医治，每每手到病除。

孙毓芹养画眉鸟儿，更是一绝。调教之下，这只画眉不仅能唱，嗓门儿还挺大，唱还特别会挑时候。平时学生上门，与老师聊天，这时画眉不大爱唱，但琴课一开始，琴声响起来，画眉就来了劲儿，大展歌喉，音量之大，往往让学生听不清孙毓芹的琴声。有时候，学生想将孙毓芹的曲子录下来回去揣摩，又担心画眉大唱特唱，录之前便在心里默默祈祷：鸟儿鸟儿，你合作一下。

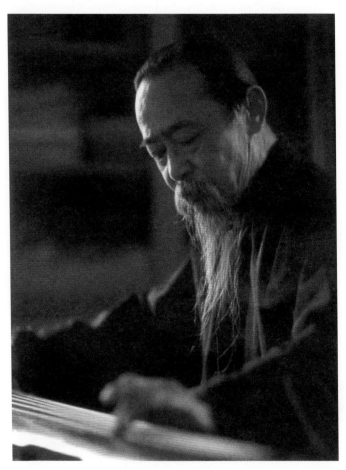

孙毓芹。

　　孙毓芹（1915—1990），河北唐山人。一九三九年起从田畴学琴。一九四六年参军，后赴台，一九六八年退役。在台从南怀瑾禅修，从章梓琴学琴。一九七二年起，先后任教于艺术专科学校国乐科、文化大学音乐系等，为台湾培养了大批古琴人才。著有《缦馀随笔》，音响资料收入《民族艺师孙毓芹先生纪念专辑》。

孙毓芹的画眉鸟笼（陈雯摄影）。

然而，总是不灵。

　　学生们心里恼这只画眉，那是不必说的。可很多很多年以后再听这些录音，却怀念极了当年的琴课和那只画眉鸟儿。陈雯《孙毓芹》

张育瑾首倡电脑打谱

　　一九八二年，古琴家、电脑专家陈长林在美国做访

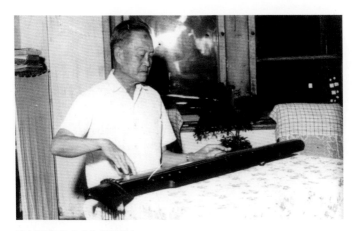

晚年张育瑾（成公亮提供）。

问学者时，首先试验成功了"古琴谱电脑处理系统"，但他却告诉琴友们，最早提出把电脑技术运用到古琴谱识别整理上的人不是自己，而是前一年去世的山东古琴家张育瑾。

　　大约在逝世前一两年，在青岛海洋学院工作的张育瑾，向本单位电子计算机室的同事提出了是否可以用电脑打谱的设想。当时他已年近古稀，尚比陈长林大十八岁，接受新鲜事物可谓勇矣。庞雨珠《鞠躬尽瘁 死而后已》

　　陈长林（1932— 　　），原名陈长龄。福建福州人。一九五六年毕业于上海交通大学，去筹建中的中国科学院计算技术研究所工作。中国科学院计算技术研究所研究员。发表多篇电脑及古琴方面的学术论文，著有《陈长林古琴谱集》《陈长林琴学文集》。出版有激光唱片《闽江琴韵》。

谢孝苹五十载终见刘琴子

　　一九三六年，谢孝苹从泰州坐船赴南京投考高校，到镇江时已暮色苍茫。当时镇江为江苏省会，他的宗侄谢蔚东供职于江苏省教育厅，借住在同年兼同事刘琴子城南永安路的新居中。谢孝苹到谢蔚东处投宿，看到主人墙壁上悬挂古琴数张，心窃喜之。次日匆匆告别。其时他尚未学琴，但已经听人弹过，故而认得琴器，而主人又以"琴子"为名，数十年来，这一印象深深印刻在他心中。

　　五十一年后的秋天，谢孝苹去盐城看望周梦庄、虞虞山，言谈间说起这桩往事。没想到的是，两位老友告诉他，如今寓居镇江的古琴家刘景韶就是刘琴子。刘景韶这个名字，自一九八〇年代以来谢孝苹时有耳闻，但到这时才明白与刘琴子同是一人。回北京时，他特地改变行程，于十月十日抵达镇江，宿于亲戚朋友家中。当他得知门外就是永安路，大喜过望。

　　刘琴子，即刘景韶（1903—1987），江苏盐城人。早年在南通就读时从徐立孙学琴。后毕业于中央大学，一九三二年供职于江苏省教育厅。后与刘少椿等交游，兼学广陵。一九五六年起在上海音乐学院任教。退休后回镇江。一九八六年夏成立梦溪琴社。出版有激光唱片《刘景韶古琴曲集》。

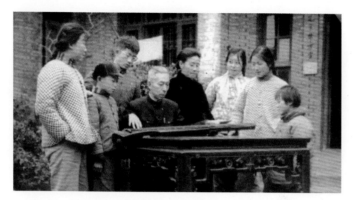

一九六五年，家人围听刘景韶弹琴。

　　次日清晨，谢孝苹重回刘景韶寓所求见。叩门而入，看到树木扶疏仍如旧日，惟新构之屋已成旧庐。刘景韶听罢谢孝苹讲起的往事，慷慨叹息，不胜唏嘘，取出藏琴供他一弹再鼓。

　　这次见面半个月后刘景韶即归道山，让刚刚北归的谢孝苹怆惋不已。若不是他及时得知，就永远见不到这位仰慕了五十年的琴人了。谢孝苹《高阁停云　素琴横月》

谢孝苹半聋奏《梅花》

　　上古乐师，多以盲者为之。《淮南子·修务训》云："今夫盲者目不能别昼夜、分白黑，然而搏琴抚弦，参弹复

徽，攦援摽拂，手若蔑蒙，不失一弦。"可见技艺之高。后之弹琴者虽不必目盲，但还是会或主动或被动地面临类似目盲的境地。

清嘉、道间，诗人梅植之擅琴，某夜有鬼来听，梅植之说："我可以给你弹，但我可不愿看到你。"急急灭灯，继续弹完。近百年后，词人况周颐评之曰"灭灯终曲，非熟极不能"，可谓内行之论。原因很简单，况周颐学过琴，看得出几个字里蕴藏的分量。

一九一〇年代末的一天晚上，王燕卿正在弹琴，忽然一阵风吹灭了蜡烛。黑暗中他竟能按徽自若，丝毫无误。这样的演奏功力，让在一旁的学生钦佩不已。十多年后，他的学生徐立孙与自己的弟子陈心园、周筱斋等人晚上雅集时，有一个项目就是故意关灯弹琴，比谁的音准。如此玩法，真是妙哉。与之相似的，是后来在唐山大地震中罹难的琴人李浴星。一九七〇年代前期，唐

梅植之（1794—1843），字蕴生，自署所居曰嵇庵，江苏扬州人。少勤学，道光十九年（1839）举人。通经学，以诗鸣江淮间。工书，真、行、草、篆、隶靡不工。又得琴法于颜夫人，尝著《琴学》二卷。另有《嵇庵诗集》十卷，《嵇庵文集》二卷。

况周颐（1859—1926），原名周仪，因避宣统帝溥仪讳而改，字夔笙，别号玉梅词人、玉梅词隐，晚号蕙风词隐，广西临桂人。光绪五年（1879）举人，曾官内阁中书，后入张之洞、端方幕府。一生致力于词，凡五十年，尤精于词论。与王鹏运、朱孝臧、郑文焯合称"清末四大家"。著有《蕙风词》《蕙风词话》。

山时常停电。李浴星晚上弹琴，每次遇到停电，照弹不误，而且弹得丝毫不差。他若与徐、陈、周同游，想必是大受欢迎的。

一九七八年夏，音乐学家杨荫浏在给凌其阵的一封信中说："解放初期，我曾听到天津盲艺人，名叫王殿玉的，弹奏古琴。他为我弹了《阳关》等三四曲；其所弹泛音之准确，与我们有目者并无二致。"这位王殿玉人称"丝弦圣手"，古琴只不过是他擅长的多种乐器中之一项而已，造诣竟精湛如斯。

弹琴目不能视，固然不易，听力不佳又是一难。清道、咸间，有吴江人王汝梅喜好弹琴，友人郭容光谓之"以其两耳重听，傍人不能乱其节奏"。郭容光虽然跟王汝梅学过《良宵引》，但所知甚浅，大约不知听力出了问题，不怕别人乱，就怕自己乱。

谢孝苹遇到的一幕，近乎百馀年前的王汝梅。

谢孝苹晚年听力衰退，与人谈话需戴助听器，弹琴、听琴也要借助它。一九九六年五月，他应邀去台湾交流古琴，在出席一次琴会时正好忘了将助听器带在身上。

王殿玉（1899—1964），山东郓城人。出身贫寒，父母早逝，六岁失明。十二岁始学三弦，十八岁开始独自卖艺为生。擅长多种乐器。先后在上海、武汉、南京、重庆、天津、北京等四十多个城市演出，名扬全国，被称为"丝弦圣手"。一九五二年参加天津曲艺团。以发明"擂琴"，摹拟各种曲艺、音乐而著称。

谢孝苹致虞劲草诗笺，一九八四年四月十六日。

不巧的是，许多与会者都不知道他听力欠佳，坚请他演奏。谢孝苹不忍辞却众人的热情，当即奏了一曲《梅花

晚年谢孝苹与他的"纪侯钟"琴。

三弄》，音准完全正确。当与会者后来得知这次成功的
演奏竟然是半聋老人在没戴助听器的情形下完成的，更
是赞叹，一时传为佳话。姚元之《竹叶亭杂记》，夔笙《鬼听琴二事》，
徐昂《王翁宾鲁传》，张景林《追随陈心园先生的日子》，杨荫浏致凌其阵函，
郭容光《艺林悼友录》，李天桓《〈九疑琴学入门〉前言》，陈长林《纪念
琴家谢孝苹先生》

成公亮抚琴送知音

中国传统音乐学者黄翔鹏与古琴家成公亮是莫逆于心的忘年之交。黄翔鹏最欣赏成公亮的古琴演奏，平素在家，唱机里播放的古琴曲几乎全是成公亮的录音。在成公亮作品中，尤其激赏他打谱的《文王操》。而成公亮也敬佩黄翔鹏的人品与学识，觉得他正如《文王操》一般正气凛然。成公亮每去北京，都抱着"秋籁"琴去黄翔鹏家为他们夫妇弹琴。他们则会把成公亮的演奏，甚至调弦、不经意的试弹和简单的乐曲介绍都用录音机录下来。

黄翔鹏晚年病情日益沉重，起先在客厅听琴，后来就只能在卧室的病床上听了。成公亮每次去，内心深处都藏着一个很悲凉的想法："他这样的身体，是听一次少一次的吧？！"他最后一次去的时候，黄翔鹏已是二十四小时离不开氧气管了。卧室里架起两座大氧气钢瓶，占

黄翔鹏（1927—1997），江苏南京人。早年毕业于中央音乐学院理论作曲系。曾任中央音乐学院音乐学系讲师、中国艺术研究院博士生导师、音乐研究所所长等职务。主要研究中国音乐史和中国传统音乐理论。著有《传统是一条河流》《潮流探源》《中国人的音乐和音乐学》《乐问——中国传统音乐百题》等。

晚年黄翔鹏蓄起了长须。

了很大地方。成公亮觉得，那一次弹奏的《文王操》除乐曲本身的庄严肃穆以外，还有一层莫名而来的悲壮气氛。

一九九七年五月，黄翔鹏逝世。一年后，他的骨灰将撒入故乡南京的长江。抛撒骨灰前，黄翔鹏的夫人周沉、女儿黄天来，以及他的兄弟、同学在南京成公亮家举行了一个告别仪式。那天，成公亮将自己动手点染成版画效果的黄翔鹏遗像挂在墙上，面对着第一排座位上

一九九八年黄翔鹏骨灰撒江前，成公亮再奏《文王操》（成公亮提供）。

的骨灰盒和鲜花，最后一次为黄翔鹏弹奏《文王操》。
众人肃然无声，只有琴韵，既酬答不可再得的知音，也
倾诉着对故人的敬慕与怀想！成公亮《在黄翔鹏先生家弹琴》、
见闻

琴人寿者

人想长寿，首先要遗传基因好，其次得生活习惯好、心情好、运气好，其实与学不学琴棋书画之类并没有太大关系。不过因为琴棋书画都着实可喜，人们总乐意拈出一二长寿之人，说这是学了琴棋书画的好处。那也不妨跟着凑趣，说几位高寿的琴人，只不过标准定得高些——正如饶宗颐强调"琴非明代不能弹"，那么不妨"琴人非百岁不称寿"。

过百岁的琴人，古代就有。《海上墨林》卷三："吴泰，字在骄，号一侗，新安人。工书画，善鼓琴，寓诸翟永福禅院。康熙十七年，年一百一岁，犹能徒步行二十里，剧饮清谈，无异少壮。后卒于黄渡。"一○一岁还能"徒步行二十里，剧饮清谈，无异少壮"，当真是彪悍至极，可惜不知道他去世时多大。

二十世纪最长寿的琴人，大约是曾竹韶，二○一二

曾竹韶（1908—2012），福建厦门人。幼年侨居缅甸，一九二七年回国，翌年考入杭州西湖艺术院雕塑系，次年赴法国，先后入里昂国立美术专科学校、巴黎国内艺术院学习雕塑，并自修音乐。一九四二年归国，曾在成都艺专、重庆国立艺专等校教授雕塑、音乐。一九四九年后被聘为中央美术学院雕塑系教授。

年去世时一〇五岁。他虽不能"步行二十里"，但去世前两年还能弹弹琴，可谓相当难得。曾竹韶的琴艺不知是不是跟他太太、诗词学者黄墨谷所学。黄墨谷是福建厦门人，家传琴艺，一门尽皆娴于此道，她的父叔婶姨分散于中国、新加坡、马来西亚等地，几乎都是自幼习琴出身。她的祖母还与高罗佩是琴友，一九七七年去世时，正好一百岁。

还有三位享寿一〇四岁，分别是一八九三年出生的严琴隐，一八九五年出生的刘蘅、一九〇九年出生的王吉儒。严琴隐的琴艺来源不详，不知是否与当地"书画传家三百年"、琴艺传家也有百馀年的马氏家族有关。他的诗词作品中，有许多弹琴、访琴、与琴人往还的信息。一九三六年春他去鼓浪屿，"得遇黄夫人（廷元先生尊阃）暨其哲嗣啄（琢）修兄妹并众眷属，聆伊家传古琴妙手"，这位黄夫人，就是黄墨谷的祖母。外人所记厦门黄氏琴事极罕，这则记载就很难得了。

民国时，福州著名文人何振岱擅长琴艺，门下有十位女弟子，无不工绘事，精吟咏，擅琴艺，人称"闽中十才女"。刘蘅就是其中之一。王吉儒则是上海滩的名媛，精于昆曲，曾与梅兰芳同台演出《游园惊梦》，后来从吴宗汉、吴景略学琴。一九五〇、六〇年代，查阜西每去上海，必与王吉儒以及他擅长修琴的先生严隽培会面，

二〇一〇年，一〇三岁的曾竹韶在家中弹琴。

一九八五年五月，刘蘅于福州西禅寺（卢为峰摄影）。

严琴隐（1893—1996），名文黼，字琴隐，以字行，浙江温州人。出身于丝绸商家庭，早年好吟咏，与友人结慎社、鸥社。曾任温州籀园图书馆及东山图书馆馆长。"文革"后，为浙江省文史馆馆员。好武术，耽于琴艺，著有《乐律金鉴》等。

刘蘅（1895—1998），字蕙愔，福建长乐人。一九一二年结婚后寓居北京，经陈宝琛、严复介绍，从陈衍学古文，从何振岱学诗词、琴画。一九三〇年代回故里，名列何门"十才女"。一九五七年受聘为福建省文史研究馆馆员。著有《蕙愔阁诗词》等。

何振岱（1867—1952），字梅生，号觉庐、悦明，晚号梅叟，福建侯官人。早年受知于名儒谢章铤，光绪二十三年（1897）举人，曾受聘为江西布政使沈瑜庆藩署文案，后往北京司笔墨兼任教读多年。辛亥革命后，在福州主纂《西湖志》兼《福建通志》。擅书画，以诗文名，能琴。今人编有《何振岱集》。

王吉儒（1909—2012），原名王吉，号雪浪山人，江苏无锡人。早年以昆曲名，先后从吴宗汉、吴景略学琴。一九三九年创办春秋戏剧学校，任校长。适严隽培（益堂）。一九五六年古琴普查中录有《渔歌》等数曲。移植琴曲有《毛主席为女民兵题照诗》、《歌唱毛主席共产党》、《社会主义好》等。琴弟子有吴自英等。

何振岱弹琴照。何振岱门下"八姐妹""十才女"无不精吟咏，工绘
事，擅琴艺，堪称最后的闺秀群体。

二〇〇六、二〇〇七年间，王吉儒在家中以明琴"雪浪"弹《关山月》（严济摄影）。

蔡德允弹琴林下，一九五〇年代。

二〇〇〇年，蔡德允闲读间隙（苏思棣提供）。

交谊深厚。

对古琴艺术贡献最大、名气也最大的百岁琴人，无疑是被称为"最后一代文人琴"的香港蔡德允，二〇〇七辞世时一〇三岁。她一九三八年在香港从沈草

饶宗颐晚年弹琴照。

农学琴，后来长期在香港传授琴学，门下弟子贤者甚多，各有所长。一九五〇年代起二十馀年间，蔡德允以一布衣在情况迥异于内地的香港维系传统，意义尤其不凡。

蔡德允的琴友饶宗颐，二〇一八年二月去世，时年一〇二岁。他的成就与声望，早已超出琴界，而登入中国文化与学术大师的殿堂了。但他也有古琴录音传世，关于古琴的学术论文、诗词、书画被辑为《以琴养德：饶宗颐琴学艺文集》出版。

最为晚近辞世的百岁琴人，是郑颖孙之女郑慧。她生于五四运动发生之年（一九一九），卒于二〇一八年五月，享年百岁。古琴只是郑慧的诸多才艺之一，后来

郑慧捐赠郑颖孙所藏乐器清单中的古琴部分，凡十三张（郑晓和提供）。

她又长期从事电影工作，几乎不为古琴界所知，但在一九五〇年代，她将父亲负有盛名的乐器收藏，几乎全部捐赠给了民族音乐研究所（今属中国艺术研究院），其中就包含"凤凰来鸣"、"一池月"、"冰磬"、"响泉"、文天祥琴、"轻雷"、"九霄环佩"、"琅然"、"高山"、宓牺式琴、"龙吟秋水"、蕉叶等十三张名琴，其中一部分经过修缮，或被收入古琴图谱中，或用于演出，已成为当今琴界所熟知的名器。杨逸《海上墨林》，谢建东、张锦冰《鹭门古琴》，黄琢齐《我的四哥——黄翼》，黄文宗《忆四哥黄翼》，黄文宗《探亲》，黄文宗《奔丧》，《琴书归隐——严琴隐作品选编》，《福建省文史研究馆志》，江沛毅《俞振飞年谱》，见闻

附

錄

采撷文献

A

《爱俪园梦影录》，李恩绩，生活·读书·新知三联书店，1984 年 5 月。

B

《巴蜀琴艺考略》，唐中六，四川人民出版社，2006 年 10 月。

《百年琴韵：吴兆基先生诞辰一百周年纪念》，吴门琴社编，香港国际炎黄文化出版社，2007 年 10 月。

《北京日报》，2008 年 2 月 1 日。

《北仑文史资料》第 3 辑，1993 年。

《博物苑》2004 年第 1、2 期，2008 年第 2 期。

C

《蔡元培年谱长编》（上），高平叔，人民教育出版社，1996 年 3 月。

《苍洱之间》，罗常培，辽宁教育出版社，1996 年 9 月。

《藏书》2007 年第 1 期，第 3 期。

《操缦琐记》，张子谦，中华书局，2005 年 10 月。

《晨风庐琴会记录》，周庆云，1922 年。

《池北偶谈》，王士禛，中华书局，1981 年 12 月。

《存见古琴曲谱辑览》，查阜西，音乐出版社，1958 年 9 月。

《存见古琴指法谱字辑览》，查阜西，中国音乐研究所，1959 年 8 月。油印本。

D

《大公报》（天津版），1919 年 5 月 5 日，第三张。

《大匠之门》第 18 辑，王明明主编，广西美术出版社，2017 年 12 月。

《德愔琴讯》第三期（《蔡德允老师百岁嵩寿专号》），香港德愔琴社，2005 年。

E

《儿童训导论丛：黄翼羽仪先生纪念文集》，黄文宗编，羽仪书屋，1984 年 10 月。

《二十世纪中华国乐人物志》，吴赣伯，上海音乐出版社，2007 年 5 月。

《2006 北京国际古琴音乐文化周——暨纪念古琴大师吴景略诞辰一百周年学术研讨会论文集》，中央音乐学院，2006 年 10 月。

F

《福建省文史研究馆志》，《福建省文史研究馆志》编纂委员会编，方志出版社，2003 年 9 月。

G

《古琴丛谈》，郭平，山东画报出版社，2006 年 2 月。

《古琴纪事图录》，台北市立国乐团，2000 年 4 月。

《古琴家凌其阵纪念集》，凌瑞兰，幽兰琴斋，2001 年 7 月。

《古琴宗师吴景略》，梁一波，上海三联书店，2011 年 10 月。

《〈古逸丛书〉研究》，马月华，北京大学出版社，2015 年 1 月。

《故宫博物院院刊》1991 年第 2 期，1993 年 2 期，1994 年第 4 期。

《馆藏古琴整理与研究》，陈建明，中华书局，2014 年 6 月。

《广东新语》，屈大均，中华书局，1985 年 3 月。

《国立中正大学校刊》1948 年第 6 期。

H

《海上墨林·广方言馆全案·粉墨丛谈》，杨逸等，上海古籍出版社，1989 年 5 月。

《韩国镛音乐文集》第 1 册，乐韵出版社，1990 年 1 月。

《荷兰高罗佩》，陈之迈，传记文学出版社，1969 年 12 月。

《河南文史资料》1992 年第 1 期（总第 41 辑），中国人民政治协商会议河南省委员会文史资料委员会编，1992 年 3 月。

《弘一大师年谱》，林子青，宗教文化出版社，1995 年 7 月。

《蕙愔阁诗词》，福建省文史馆，福建美术出版社，1993 年 8 月。

J

《继续提呈文化部夏衍部长有关琴弦停产情况》（附《方裕庭第二代弦工何正祺来函》、《方裕庭琴弦经常消费者一览表》），查阜西，1961 年。油印本。

《江苏旅台 / 外人士史料汇编》，李鸿儒主编，台北复兴书局，1985 年 12 月。

《今虞琴刊》，今虞琴社，1937 年 5 月。

《今虞琴刊续》，上海今虞琴社，1998 年。

《金陵琴韵》，刘甦、谢坤芳编著，江苏凤凰文艺出版社，2019 年 12 月。

《锦灰二堆》，王世襄，生活·读书·新知三联书店，2004 年 8 月。

《锦灰三堆》，王世襄，生活·读书·新知三联书店，2005 年 7 月。

《锦灰不成堆》，王世襄，生活·读书·新知三联书店，2007 年 7 月。

《晶报》，1933 年 2 月 15 日。

《九疑琴学入门》，李天桓，上海音乐学院出版社，2017 年 5 月。

《绝响：国鹏辑近世琴人音像遗珍》，国鹏，山西人民出版社、山西春秋电子音像出版社，2016 年 12 月。

K

《康乐世界》第二卷第十期，1940 年 10 月 1 日。

L

《来华西人与中西音乐交流》，宫弘宇著，浙江大学出版社，2017 年 12 月。

《老舍文集》第十四卷，人民文学出版社，1995 年 10 月。

《雷巢文存》，谢孝苹，中国文联出版社，1999年4月。

《李敖回忆录》，李敖，中国友谊出版公司，1998年1月。

《李济与清华》，李光谟，清华大学出版社，1994年11月。

《历代琴人传》，查阜西，中央音乐学院中国音乐研究所、北京古琴研究会，1964年。

《流浪》，黄文宗，天地图书有限公司，1979年4月。

《鲁迅的故家》，周作人，新星出版社，2002年1月。

《鹭门古琴》，谢建东、张锦冰，中国文化出版社，2011年7月。

M

《马一浮集》，浙江古籍出版社，1996年12月。

《梅庵琴谱》，徐立孙编述，南通梅庵琴社，1931年。

《梅庵琴谱》，徐立孙编述，台北华正书局，1975年10月。

《梅庵派古琴大师吴宗汉逝世十周年纪念音乐会》，台北市立国乐团，2001年10月。

《梅曰强纪念文集》，陶艺编，2006年。自印本。

《慕庐忆往》，王叔岷，中华书局，2007年9月。

N

《南方人物周刊》2013年第32期。

《南方都市报》2013年12月1日。

《南京艺术学院学报·音乐与表演版》2007年第2期，2014年第1期。

O

《欧阳祖经诗词集》，欧阳祖经，百花洲文艺出版社，2007
年12月。

Q

《七弦古意：古琴历史与文献丛考》，严晓星，故宫出版社，
2013年11月。

《七弦琴音乐艺术》第一——十三辑，张铜霞，中国古琴艺
术联谊中心，1998—2006年。

《琴道》（*The Lore of the Chinese Lute*），高罗佩，东京
上智大学，1940年。

《琴书归隐——严琴隐作品选编》，相国、林宇编注，2012
年11月。自印本。

《琴学荟萃:第一届古琴国际学术研讨会论文集》，耿慧玲等，
齐鲁书社，2010年12月。

《琴学六十年论文集》，中国艺术研究院音乐研究所编，文
化艺术出版社，2011年5月。

《清代燕都梨园史料》，张次溪，中国戏剧出版社，1991年7月。

《琴韵》，唐中六，成都出版社，1993年3月。

《清稗类钞》，徐珂，中华书局，1984—1986年。

《清代野记》，梁溪坐观老人，中华书局，2007年4月。

《清华园日记　西行日记》，浦江清，生活·读书·新知三联
书店，1987年6月。

《秋籁居琴话》，成公亮，生活·读书·新知三联书店，
2009年10月。

R

《人民音乐》1979 年 11、12 月号。

《忍寒诗词歌词集》,龙榆生,复旦大学出版社,2012 年 12 月。

S

《山花》2013 年第 22 期。

《上海古琴百年纪事（1855—1999）》,戴晓莲主编,李世强副主编,上海音乐学院出版社,2020 年 1 月。

《上海音讯》1986 年第 2 期。

《申报》1922 年 6 月 17 日、19 日,1925 年 3 月 16 日,1926 年 6 月 1 日。

《申报魂：中国报业泰斗史量才图文珍集》,庞荣棣,上海远东出版社,2008 年 7 月。

《诗梦斋哀启》,叶霜鸿、叶耆生。

《时事新报》1924 年 5 月 18 日。

《史林》2009 年增刊。

《史学史研究》1997 年第 1 期。

《收藏家》2001 年第 5 期。

《蜀僧大休》,诸家瑜、戈春男,文化艺术出版社,2012 年 6 月。

《说葫芦》,王世襄,生活·读书·新知三联书店,2013 年 7 月。

T

《谭嗣同全集》,蔡尚思、方行,中华书局,1980 年 12 月。

《谈艺续录》,容天圻,台湾商务印书馆,1982 年 12 月。

《天津市河东区文史资料（5）》,政协天津市河东区委,1992 年 11 月。

W

《万象》第 8 卷第 7 期，2006 年 10 月。

《万象》第 13 卷第 3 期，2011 年 3 月。

《文史资料选编》第 31 辑，政协北京市委文史资料研究委员会，北京出版社，1986 年 12 月。

《翁偶虹文集·论文卷》，翁偶虹著，百花文艺出版社，2013 年 6 月。

X

《弦外音》，夏莲居，油印本。约 1950 年代。

《现代琴人传》（上下），凌瑞兰，上海音乐学院出版社，2009 年 5 月。

《湘籍琴家李伯仁研究（湖南师范大学硕士学位论文）》，黄鹤，2012 年 4 月。

《萧友梅音乐文集》，上海音乐出版社，1990 年 12 月。

《新笔记大观》，萧乾，上海书店出版社，1996 年 8 月。

《新民晚报》，1953 年 3 月 17 日。

《徐志摩书信集》，傅光明，河南教育出版社，1994 年 7 月。

徐立孙手稿。

《学衡》第 78 期，1933 年。

Y

《檐曝杂记·竹叶亭杂记》，赵翼、姚元之，中华书局，2007 年 9 月。

《羊城晚报》2002 年 4 月 17 日。

《杨氏琴学丛书》，杨时百，湖南教育出版社，2007年12月。

杨荫浏致凌其阵函，1978年7月23日。

《扬州晚报》2011年5月9日。

《沂蒙文化研究》第1辑，山东省沂蒙文化研究会编，山东人民出版社，2015年8月。

《以琴养德：饶宗颐琴学艺文集》，饶宗颐著，龚敏编，香港大学饶宗颐学术馆，2016年8月。

《忆江南——名人笔下的老杭州》，北京出版社，2001年2月。

《艺林悼友录》，郭容光，清光绪十八年（1892）九月。

《音乐爱好者》1981年第4期，1981年11月。

《音乐论丛》1963年第4辑，音乐出版社，1963年12月。

《音乐研究》1959年第3期、1983年第4期。

《永做琴台孺子牛——我爱民族音乐的一生》，许光毅，2000年7月。自印本。

《乐苑拾萃：戈弘音乐文论集》，戈弘，国际文化出版公司，1996年9月。

《幽兰研究实录》第2辑，查阜西，中央音乐学院民族音乐研究所，1954年8月。油印本。

《优美的旋律飘香的歌——江苏历代音乐家》，易人，江苏文史资料编辑部，1992年12月。

《俞振飞年谱》，江沛毅，上海文化出版社，2011年7月。

《御霜实录——回忆程砚秋先生》，文史资料出版社，1982年6月。

Z

《查阜西琴学文萃》，黄旭东等，中国美术学院出版社，1995 年 8 月。

查阜西于稿。

张充和手稿。

《珍霞阁词稿》，沈草农，香港，约 1987 年。

《郑逸梅选集》，黑龙江人民出版社，1991 年 5 月。

《中国古琴艺术》，易存国，人民音乐出版社，2003 年 11 月。

《中国近代音乐史料汇编》，张静蔚，人民音乐出版社，1998 年 12 月。

《中国近现代音乐家传》第 1 卷，向延生，春风文艺出版社，1994 年。

《中国文化界人物总鉴》，桥川时雄，中华法令编印馆，1940 年 10 月 25 日。

《中国音乐史》，王光祈，中华书局，1934 年 9 月。

《中国音乐学》2000 年第 2 期。

《中日音乐交流史》，张前，人民音乐出版社，1999 年 10 月。

《中外音乐交流史》，冯文慈，湖南教育出版社，1998 年 7 月。

《中西音乐源流》，宗孔，元音琴斋，1937 年 3 月。

《周作人晚年散文选》，止庵，湖北人民出版社，1994 年 3 月。

《朱践耳创作回忆录》，朱践耳，上海音乐出版社，2015 年 7 月。

《竹风禅韵：竹禅上人圆寂一百一十周年纪念集》，重庆梁平《竹风禅韵》编辑委员会，2010 年 10 月。

《紫禁城》2006 年第 5 期，2021 年第 7 期。

《自珍集》，王世襄，生活·读书·新知三联书店，2007 年 3 月。

图片目录

谭嗣同斫"崩霆"琴，湖南省博物馆藏。第 023 页

谭嗣同。第 024 页

谭嗣同旧藏无名琴，湖南省博物馆藏。第 025 页

竹禅绘《松下休憩图》（郭东斌提供）。第 026 页

竹禅绘抚琴人物册页（郭东斌提供）。第 026 页

竹禅画像（郭东斌提供）。第 027 页

抚琴人物，载于竹禅《画家三昧》。第 027 页

黄勉之。第 029 页

枯木禅师（云闲）。第 029 页

沈维裕《皕琴琴谱》稿本，上海图书馆藏。第 030 页

《缀悼歌·挽李子昭先生》首叶，上海图书馆藏。第 030 页

沈心工利用《梅庵琴谱·玉楼春晓》谱重新填词的《春光好》。
第 030 页

徐立孙作曲、沈心工作词的《今虞琴社社歌》首叶（查克
承提供）。第 032 页

沈心工所用琴，右侧"瑞玉"琴的琴轸已换上吉他的蜗轮
蜗杆轸轴（吴伟提供）。第 033 页

约一九三〇年代末，今虞琴社同仁合影。前排左二：李明德；
左四：张子谦；二排左一：吴景略；三排左一：沈心工；中立者：
樊伯炎；后最高者：招学庵（樊愉提供）。第 034 页

"鸣玉"琴，叶诗梦、张瑞山、刘世珩递藏（董建国摄影）。
第 036 页

通过红外线摄影可以看到被漆面覆盖的"第四"二字，这
是叶诗梦留下的痕迹。第 037 页

"鸣玉"琴凤沼上下分别刻有"三唐琴榭""楚园藏琴"二印，

秋水山庄近影。第 064 页

沈秋水面对史量才遗体奏琴诀别。第 065 页

晚年沈秋水。第 066 页

马一浮。第 067 页

《珍霞阁词稿》观款。第 067 页

一九五六年十月二十四日，马一浮致宋云彬函，推荐徐晓英入浙江省文联音乐组 （俞国林提供）。第 068—069 页

一九二一年初的萧友梅。第 071 页

《鹿鸣操》四行谱首叶，载杨时百《琴镜》卷一。杨时百视之为"间接的回答"，但过于臃肿，难于视读。第 072 页

虞和钦《〈琴镜〉释疑》稿本。第 074 页

虞和钦《〈琴镜〉释疑》（一九三○年莳薰精舍铅印本，另有一九三一年《琴学丛书》刻本）中用图来表示吟猱的摆动次数与摆动幅度。第 075 页

顾悼秋。第 076 页

李伯仁，一九三五年二月。第 077 页

唐琴"飞泉"，故宫博物院藏。第 078 页

郑觐文，一九二八年。第 081 页

虞和钦，一九四一年。第 081 页

王叔岷。第 083 页

汪裕泰第一发行所，位于上海法大马路老北门大街口。第 085 页

汪庄旧影。第 086 页

赵梅赠沈秋水汪自新斫蕉叶式琴"海涛"。第 086 页

汪庄的千今百古琴巢。第 087 页

汪惕予。第 088 页

事于俊吉。第 108 页

卫仲乐在美国出版的《中国古典音乐》唱片封面及其中第三张古琴独奏《醉渔唱晚》、《阳关三叠》的片芯。第 109 页

郑觐文抚琴照。第 111 页

唐琴"九霄环佩"，叶诗梦、溥侗递藏，今藏故宫博物院。第 113 页

宋琴"昆山玉"拓本，高罗佩旧藏。第 114 页

汪孟舒补刻的《五知斋琴谱·庄周梦蝶》末叶，有叶诗梦跋。第 115 页

见证"浦东三杰"情谊的珍贵实物：张子谦手录的查阜西《潇湘水云》，张子谦、彭祉卿跋。戴晓莲藏。第 117 页

青年时代的"浦东三杰"：(左起) 彭祉卿、查阜西、张子谦。第 118 页

沈有鼎画像。第 119 页

中年徐立孙。第 119 页

郭同甫（国鹏提供）。第 120 页

郭同甫弹琴，张子谦伴箫。坐者左起：沈草农、□□□、沈亚明、姚静贞（樊愉提供）。第 121 页

高罗佩与关仲航。第 122 页

潘赞化、潘张玉良夫妇。第 123 页

明代琴宗严天池先生画像，是潘张玉良在国内创作的最后一件作品。原件已不知去向，图片载《今虞琴刊》。第 124 页

青年范子文。第 127 页

孙绍陶。第 128 页

琴歌《精忠词》(满江红) 油印本原谱首叶，附在今虞琴社

青年裴铁侠。第 150 页

中年裴铁侠。第 150 页

伍洛书手迹，一九五七年（凌瑞兰提供）。第 151 页

一九四八年秋，成都秀明琴社在喻府花园雅集。前排左起：白体乾、裴铁侠、喻绍唐、伍洛书；后排左起：李璠、卓希钟、喻绍泽、李奇梁、阚大经。第 152 页

王世襄、袁荃猷婚后合影。第 154 页

俪松居的黄花梨琴案，载《自珍集》。第 155 页

唐琴"枯木龙吟"，今藏中国艺术研究院音乐研究所（董建国摄影）。第 156 页

管平湖六十寿辰与弟子合影，一九五六年。前排左起:许健、管平湖、郑珉中；后排左起：王迪、沈幼、袁荃猷。第 157 页

一九五○年代的改良古琴：上为吴景略研制，中、下为管平湖研制。第 160 页

吴景略改良古琴的设计图。第 161 页

毕铿弹琴照，约一九七○年代初。第 163 页

一九四七年六月二十九日,毕铿致查阜西书札（查阜西手译，局部），上海图书馆藏。第 164 页

吟月龕前的高罗佩。第 165 页

高罗佩在重庆时期的名片。第 165 页

高罗佩在东京的书房。第 166 页

《琴道》布面精装本，上智大学，一九四一年。第 166 页

《明末义僧东皋禅师集刊》线装本，商务印书馆,一九四四年。第 166 页

一九四○年代中期，在重庆的一次雅集中，高罗佩抚琴，

王易（王四同提供）。第 181 页

王易赠查阜西诗卷（查克承提供）。第 182—183 页

招学庵旧藏"山中雷"琴，承露镌"听梅楼长物"等字。第 185 页

招学庵，一九三〇年代中期，载《今虞琴刊》。第 185 页

一九六二年三月，羊城音乐花会期间举行的古琴交流。前排左起：周桂菁、杨新伦、招学庵、查阜西；后排左起：杨始德、关庆耀（圣佑）、谢导秀、黄锦培、易剑泉。第 186 页

唐琴"大圣遗音"，故宫博物院藏。第 187 页

《琴学丛书》中的《幽兰和声》首页。李济原文以白话文写就，刻本琴书中出现白话著作，以此为仅见。第 191 页

一九一八年清华学校毕业时的李济。第 192 页

《霓裳羽衣》，凌纯声、童之弦编纂，吴梅校订，商务印书馆，一九二八年三月。第 192 页

一九二七年，凌纯声在德国法兰克福举行的国际音乐会上身着古装弹琴（宫宏宇提供）。第 193 页

大小雷琴合影原照（刘振宇提供）。《今虞琴刊》亦刊出此照，但有折痕。第 198 页

《大雷琴记》《小雷琴记》写本（刘振宇提供）。第 199 页

裴铁侠旧藏杨时百《琴粹》，钤"双雷琴斋"朱文印。第 199 页

王生香一九五七年五月二十日手札一页，有云："一九五四年，仍设临时地摊于新街口摊贩市场，邮局北巷内，主要卖旧鞋，带卖旧书，生意极淡，往往整日无人过问……"第 201 页

一九六三年，王生香在北京举行的第一次打谱会上演奏《风入松》。后排左起：顾梅羹、徐立孙、向笙阶（国鹏提供）。第

202 页

清末民初杭州老三泰回回堂琴弦与"访帖"（黄树志提供）。

第 204 页

一九五〇年代后期到六〇年代初，方裕庭所制"今虞琴弦"（黄树志提供）。第 205 页

前排左起：王生香、根如法师；后排左起：刘正春、孙梓仙，一九五七年九月十二日于南京。第 206 页

方裕庭（中）与他的弟子、制弦小组成员陈洪生（左）、何正祺（右）。第 207 页

詹澂秋及其弹琴照。第 208 页

青年李璠（国鹏提供）。第 210 页

宋琴"鸣凤"。第 211 页

管平湖在"鸣凤"琴首镶嵌的花鸟玉雕。第 212 页

王世襄旧藏联珠式宋琴。第 215 页

《长沙古物闻见记》中关于"楚木瑟"的记载。第 217 页

商承祚。第 218 页

陈毅为《琴曲集成》的题词。第 219 页

一九四四年，金祖礼、许光毅合作创办礼毅音乐研究室，此为当时油印的《古琴讲义》中《梅花三弄》曲谱（卫仲乐传谱）。

第 220 页

管平湖。第 221 页

一九五七年，溥雪斋操琴（张祖道摄）。第 223 页

夏溥斋。第 225 页

"猿啸青萝"琴。第 226 页

"猿啸青萝"琴拓本（罗福葆传拓）。第 227 页

夏溥斋《弦外音》书中《题〈名琴授受图〉》首叶。第 228 页

管平湖在用"猿啸青萝"琴打谱。第 229 页

促成、见证"名琴授受"的程子容曾是唐琴"飞泉"的主人。这是一九八三年他在弹宋琴"清角遗音"。第 230 页

查阜西给李泠秋（信中写作"怜秋"）的第一封信（李祥霆提供）。第 232—233 页

盖叫天舞剑图。第 236 页

一九五八年，姜抗生在日本箱根弹查阜西"霜镛"琴（查阜西摄影，姜嵘提供）。第 237 页

管平湖在打谱。他把打谱比喻为"使每颗珠子都回到它该在的坑内"。第 238 页

《广陵散》单行本所采谱即管平湖打谱本。第 238 页

"一天秋"琴（刘铭芳提供）。第 240 页

刘赤城用漆覆盖"一天秋"三字前所制拓片（刘铭芳提供）。第 240 页

徐立孙心许的两位衣钵传人朱惜辰（左）、邵磐世（右）。第 241 页

一九七七年，屈志仁在香港新亚琴社第一次音乐会上弹奏《梅花三弄》（黄树志提供）。第 242 页

一九三七年，杨荫浏在无锡家中抚琴。第 245 页

陈天乐。第 246 页

《陈天乐中西音乐独奏会》节目单。第 247 页

《翻译琴谱之研究》书影。第 249 页

赵萝蕤与夫君陈梦家。第 249 页

查阜西致赵萝蕤信札，一九六一年二月十四日，方继孝藏。

汪孟舒弹琴（杨元铮提供）。第 269 页

汪孟舒、郑珉中旧藏唐琴"春雷"（王风提供）。第 270 页

《春雷琴室图》卷局部（王风提供）。第 271 页

张子谦唱弦本《平沙落雁》第一页（罗乐整理）。第 273 页

张子谦唱弦本《平沙落雁》第二页（罗乐整理）。第 274 页

张子谦唱弦本《平沙落雁》第三页（罗乐整理）。第 275 页

张子谦唱弦本《平沙落雁》第四页（罗乐整理）。第 276 页

查阜西晚年抚琴照（查克承提供）。第 277 页

吴宗汉抚琴照（李枫提供）。第 279 页

晚年吴景略。第 282 页

郭茂基（背面）与蔡德允（正面），一九九三年在香港（Ramèche Goormaghtigh 摄影）。第 284 页

查阜西抄《丽人行》手迹（查克承提供）。第 285 页

查阜西抄《雁门太守行》手迹（查克承提供）。第 286—287 页

查阜西抄《离骚》手迹局部（查克承提供）。第 288 页

沉浸在翻检与著述快乐中的查阜西，约一九七五年之前（龚一摄影）。第 289 页

张充和弹琴，约一九七〇年代（白谦慎提供）。第 290 页

查阜西致张充和书札，一九七六年三月二十七日，后照雨庐藏。第 291 页

张充和抄给查阜西的两首《八声甘州》（"撒下"前脱一"尽"字，文中已补）。第 292—293 页

查阜西手录张充和为自己写的两首《八声甘州》词（查克承提供）。第 294—295 页

张充和手录三首《八声甘州》，一九八一年九月六日，陈安

二〇〇〇年，蔡德允闲读间隙（苏思棣提供）。第 322 页

饶宗颐晚年弹琴照。第 323 页

郑慧捐赠郑颖孙所藏乐器清单中的古琴部分，凡十三张（郑晓和提供）。第 324 页

正文索引

一、《人物》中，正文出现字、号及别名者，在括号内注明；西人姓名皆用中文译名。

二、《古琴》中，同名琴器分列，并在括号内注明归属；习惯性简称亦加括注。

三、《琴曲》中，同一曲的不同版本，算作一曲；同名的不同作品则分列，并加括注；正文提及的简称、异名，括注在全称及常用名之后；利用现成琴曲填词而成的琴歌，按新题单列。

古琴

琴曲

初版跋

少年时爱读野史笔记，爱读掌故小品，流连的无非是故事妙趣横生，文字自然隽永。如今得了闲暇偶尔回想，却觉得那些故事即使靠得住，难免也有以辞害意的地方。所以动笔写这第一本古琴界的掌故，首先想到的便是求真求实——幸好那些真实存在过的人和事是那么有趣，足可以抵消文字的粗糙。

可《红楼梦》早说了："假作真时真亦假，无为有处有还无。"真假、有无，有时候的确不易看得分明。郭平兄写《古琴丛谈》，在自序里就记录了一个广为流传的故事：张子谦先生晚年时，姚丙炎先生已经故去。一次他听姚丙炎先生的哲嗣姚公白弹琴，忽然离席，走到窗前啜泣。姚公白不知出了什么事，急忙趋前问候，这时就听见张子谦说："你的琴是多么像你的父亲啊！"

　　据熟悉张子谦的人说，张先生的个性不是这样的。而当事人姚公白先生就更直接了，他说，并无其事。可张子谦、姚丙炎两位先生情深义重，那是不会假的。人们也正是知道他们之间有这样的感情，才将自己的理想寄托其中，才那么乐于传播的。从这个意义上说，真和假、有和无，已经不重要了。

　　这是口传，白纸黑字又如何？曾看过一些前辈古琴家们在"整风"期间的会议记录，坦白交心、责难应辩，都煞有介事。在当时的背景下，前辈们那么真诚地洗心革面，以期脱胎换骨，可不理顺每一句话背后的脉络，哪里能设身处地地与前辈们同情同感？千篇一律的腔调里，违心的真心的，避重就轻的避轻就重的，曲意回护的勇于承担的……交织出深广纷繁的内涵；然而，只要换一个时间、空间去审视，是非、真假又完全呈现出别样面貌来，令人欲说还休，岂止是纸上的风云而已！"文章信口雌黄易，思想交心坦白难"，风骨凛然的作家聂绀弩先生晚年曾这样沉痛地写道。

　　当繁华瞬息幻灭如烟云，一切都化作秋月春风里的数声问答，琴弦书卷间的一场笑谈，最吸引人目光的，永远是那些别致的、光辉的、温暖的、明朗的、勇敢的、从容的、开阔的、优雅的人与事，其他只是陪衬，甚至反衬。正如这本小书，反映的不是全面的近现代琴

史，毋庸承担面面俱到的责任，但我不否认题材的选择里有自己的感情与思考。从《碣石调·幽兰》回归中土之后的两个甲子之间，不仅是古琴历史发展的千古未有之大变局，也是最能让我们感受历史温度、与我们血脉相连的阶段。在写《"孤岛"弦歌〈满江红〉》时，我心里浮现的是一位可敬的琴人，他从不为一己私利患得患失，却曾在风雨苍黄之际为公义挺身而出，奔走街头。在写《詹澂秋反对白话文》时，我想到的是五四时期那些批判传统最激烈的学者们，他们整理传统的实绩却不下于捍卫传统的学者。在写《溥雪斋是画中人》时，我又提醒自己，对美好与善良的维护和珍惜没有过时的一天……

书末附有采摭文献目录，也是出于求真的目的。同时还采访了一些历史见证者与知情人，使用了一些未曾披露的前辈手稿，并极其谨慎地参考了一些可靠的网络资料。我还想把不便随文说明的两处推测写在这里：一处是《史量才爱妻及琴》里，提到九岁的史勇根在晨风庐琴会上演奏了《文王操》——这里的《文王操》也许并不是现在大家常弹的那首大曲，而是明代琴谱中那种短小琴歌的版本，否则很难想象九岁的孩子已经有了这样高的演奏能力。另一处是《"案若有知，亦当有奇遇之感"》里，王世襄先生的原文有"历下詹式"四字，

渺不可解。一直也没敢就此小事去打扰王先生，此番因为要出书，不得已辗转去问，王先生已经病卧在床难以作答了。本书中，我是将"历下詹式"作为"历下詹氏"的手民之误来理解的，詹氏者，詹澂秋先生也，是否正为王先生的本意，也不敢确定。

　　本书近半的内容写成于苏州城隅居。前辈们的山河岁月在键盘上跌宕，让我一时忘记了窗外冬日的雨雪风霜。如果每次的搜集与撰写，都像这样是高贵与快乐的洗礼，那我还想在未来的日子里将这个题目继续下去。成公亮先生对这本小书细致入微的关注，对我研究古琴恒久坚定的帮助，更让我重温了凝结于故纸、失落于现世的山高水长。感谢他以及一切关心我的师友们。

严晓星

二〇〇八年十一月五日初稿，

二〇〇九年十二月改定

增订版跋

　　本书中《"猿啸青萝"授受记》一篇，写到夏溥斋赠琴之后曾向管平湖索款，前些时有人撰文，历数夏、管交谊深厚之迹，力证绝无此事。然而"理有固然，势无必至"，"言有易，言无难"。其实拙著这么写，消息便出自作者引为依据的一位长者，且已经过不同渠道的核实。人情世故，圣人难免。同样一件事，在不同的情境之中会有不同侧重甚至参差的表达，如何解读至关重要，也足见治史者的水平。或许比小朋友脱口道出皇帝新衣真相更难的，是匍匐在皇帝脚下的臣民如何面对真相。这就不是一本小书所能承担的了。

　　本书最初在期刊上连续发表时，题目叫《琴边拊掌录》。大抵可敬可佩、可喜可贺、可笑可叹、可惊可悲之事，皆可付之一拊。或许是因为信息密集，情绪纷纭，

面世十多年来，读者颇不限于琴苑之内，也曾以几种形态印刷多次。过去几个版本虽然封面设计与材质有异，内文却基本一致，此次则在原有基础上全面更新，是为增订本。

增订本之新，可从以下三个方面来体现：

第一，根据新近发现的史料与学术研究成果，增补七篇文字，得百篇之数；同时改写、扩写多处，修订错误三十多处。整体约增加四分之一的篇幅，近三万字，内容更为充实、准确。

第二，图片较之初版，替换不够清晰者，增加近年所积累，数量上是原先的三倍多，近三百张，其中不乏首次面世或较为罕见的珍秘图片。全彩印刷，尽量充分还原图片信息。

第三，在原有的人名索引之上，增加古琴、琴曲索引，并单列图片目录，为快速翻检提供便利。

本书以这样一个丰富而精美的新面貌呈现出来，当然要感谢许许多多予以帮助与指点的师友。这些师友，绝大部分都在提供图片的名单之中，就不再重复致谢。此外还有许礼平、赵国忠、沈胜衣、张文庆、李恨冰、林晨、汪亓、梁基永、柳向春、薛华娟、何文斌诸位，虽然大多时隔已久，但他们的具体支持仍然历历在目。还有三位特殊的友人：其一是初版的中华书局编辑李世

文，我们正是从这本书开始长期合作，至今已经出版了十四本书（含八集《掌故》），而且仍将合作下去；此外就是本书的两位编辑肖桓与宋希於，我们的交往均已超过十年，合作出书却是初次。我很感谢他们为之付出的辛劳，也很珍惜这样的缘分。

最后想说，这虽然是一本通俗小册子，但还是有学术观念与历史寄托在。学术观念，可举以《碣石调·幽兰》为全书开端之例，体现了我对近代古琴史分期的一点思考，初步阐发可见于拙编《上海图书馆藏古琴文献珍萃·稿钞校本》的自序。历史寄托，在读到孔尚任《白云庵访张瑶星道士》一诗时获得了强烈的共鸣："著书充屋梁，欲读从何展。数语发精微，所得已不浅。先生忧世肠，意不在经典。埋名深山巅，穷饿极淹蹇。每夜哭风雷，鬼出神为显。说向有心人，涕泪胡能免。""数语发精微"，我所不能，惟所思所感，又岂限于零缣断楮之间呢。期待有心的读者。

严晓星

二〇二一年十一月十六日